활자흔적

이용제　박지훈

도서출판 물고기

감사의 말씀

사소한 것에도 역사가 있습니다. 하지만 역사를 모른다고 삶이 불편하지 않기에, 역사책을 손에 쥘 일은 많지 않아 보입니다. 그래서 무엇보다도 이 책의 독자 여러분께 크나큰 고마움을 느낍니다.

이 글의 바탕이 된 타이포그라피 잡지 「히읗」(1~5호, 2012~13년)의 연재를 준비하면서 많은 분의 도움을 받았습니다. 세종대왕기념사업회, 파주 활판공방, 대한교과서박물관, 출판문화협회, 동아일보와 중앙일보 관계자, 조선일보를 퇴직하신 조의환, 이남흥, 범우사의 윤형두 회장은 활자 관련 자료를 제공해주셨습니다. 또한, 최정순, 이종국, 김화복은 오랜 기억을 되짚어가며 옛일을 하나씩 말씀해주셨습니다. 공동 저자인 박지훈은 저의 부족한 지식을 채워주셨고, 「히읗」 공동 편집장이었던 박경식에게 지지와 응원도 받았습니다. 강미연은 수없이 많은 자료를 모아서 정성껏 정리해주었습니다.

「히읗」에 연재한 글을 다듬는 과정에서도 큰 신세를 졌습니다. 심우진은 편집과 디자인을 맡아 부족한 글을 명료하게 다듬고, 여러 가지 표를 만들어 알기 쉽게 해주었습니다. 이은비는 그를 도와 어색한 부분을 찾아 꼼꼼히, 정성껏 마무리해주었습니다.

이 모든 분의 도움과 헌신이 헛되지 않도록, 앞으로도 꾸준히 한글 활자의 흔적을 쫓고 나누어, 앞으로 한글 활자를 공부하고 디자인할 분들께 보탬이 되도록 힘쓰겠습니다. 고맙습니다.

2015년 7월

이용제 올림

어느 날 우연히 접한 19세기 말경의 한글 활자 견본이 이번 연구의 계기가 되었습니다. 젊은 디자이너의 짧은 식견이었기에 많은 오해와 편견을 지닌 채로 시작했습니다. 그러고 보면 지금의 조사 활동은 '자신의 연구'라 해도 결코 '자신만의 연구'였던 적이 없는 것 같습니다.

로분도(朗文堂) 대표 카타시오 지로(片塩二朗)와 연을 맺으며 활자에 대한 깊은 관심과 지식에 감탄하였고, 근대 동아시아 활판술의 유통 구조를 확인할 수 있었습니다. 무사시노미술대학의 고토 요시로(後藤吉郎), 시베이대학교 쑨 밍위안(孫明遠)에게는 서구와 동구를 연결 짓는 근대 활판술의 경로를 소개받았습니다.

근대 활자의 제작 방식과 복제법에 대해 이와타모형제조소의 전 대표 타카우치 이치(高内一), 같은 회사 전태법 장인인 나가시마 히로시(長嶋宏)에게 관련 지식과 상세 자료를 얻었습니다. 물론 무사시노미술대학도서관, 토쿄인쇄도서관에서 얻은 방대한 정보가 없었다면 이상의 자료를 한 곳에 고착시키지 못했을 것입니다.

같은 분야의 동료 연구자이자 부족한 연구에 관심을 기울여준 이용제와 심우진, 자료 사용을 흔쾌히 허락해준 로분도와 산세이도(三省堂) 외 여러 곳, 마지막으로 지금까지의 발판을 만들어준 과거의 연구자와 이 책의 독자 여러분께 감사의 마음을 전합니다.

2015년 7월
박지훈 올림

시대별 한글 활자 제작 얼개

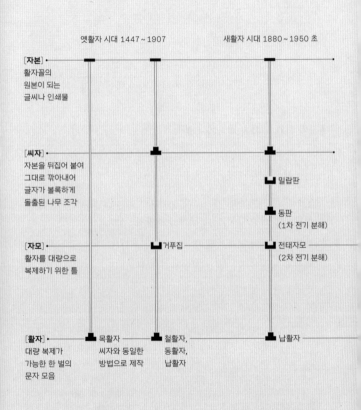

옛활자 시대 1447~1907 　　　　　　　　새활자 시대 1880~1950 초

[자본]
활자꼴의
원본이 되는
글씨나 인쇄물

[씨자]
자본을 뒤집어 붙여
그대로 깎아내어
글자가 볼록하게
돌출된 나무 조각

밀랍판

동판
(1차 전기 분해)

[자모]　　　거푸집　　　전태자모
활자를 대량으로　　　　　　　(2차 전기 분해)
복제하기 위한 틀

[활자]　　목활자　　철활자,　　　　　납활자
대량 복제가　　씨자와 동일한　동활자,
가능한 한 벌의　방법으로 제작　납활자
문자 모음

옛활자 시대

새활자 시대

원도활자 시대

디지털활자 시대

원도활자 시대 1948~1990 초

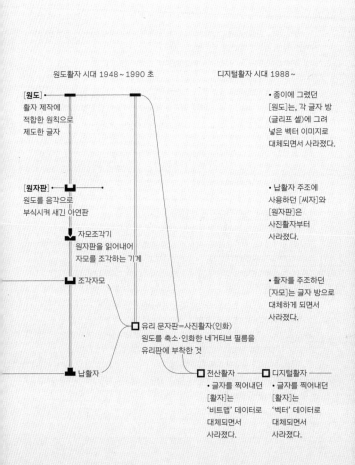

[원도]
활자 제작에
적합한 원칙으로
제도한 글자

[원자판]
원도를 음각으로
부식시켜 새긴 아연판

자모조각기
원자판을 읽어내어
자모를 조각하는 기계

조각자모

유리 문자판=사진활자(인화)
원도를 축소·인화한 네거티브 필름을
유리판에 부착한 것

납활자

디지털활자 시대 1988~

• 종이에 그렸던
[원도]는, 각 글자 방
(글리프 셀)에 그려
넣은 벡터 이미지로
대체되면서 사라졌다.

• 납활자 주조에
사용하던 [씨자]와
[원자판]은
사진활자부터
사라졌다.

• 활자를 주조하던
[자모]는 글자 방으로
대체하게 되면서
사라졌다.

전산활자
• 글자를 찍어내던
[활자]는
'비트맵' 데이터로
대체되면서
사라졌다.

디지털활자
• 글자를 찍어내던
[활자]는
'벡터' 데이터로
대체되면서
사라졌다.

일러두기

1. 〈최지혁체 5호〉, 〈박경서체 4호〉, 〈평화당인쇄체〉 등은 개발 당시 붙여진 공식 명칭이 아니며,
 명확한 구분을 위해 저자와 편집자가 붙인 이름이다.

2. 공식 명칭이 없는 활자의 이름은 제조회사, 이름, 크기순으로 표기하였다.

 예: 〈최지혁체 2호〉, 〈츠키지 3호〉

3. 실체가 분명한 활자체는 홑화살괄호〈 〉로 묶었다.

4. 관련 정보 부족으로 이름을 붙이기 어려운 활자는 '한불즈던 네 글자'와 같이 따옴표로 묶었다.

5. 신문을 제외한 정기간행물은 홑낫표「 」로, 단행본은 겹낫표『 』로 묶었다.

6. 일본어의 국어 표기는 국립국어원의 외래어 표기법을 최대한 존중하되 반드시 지키지는 않았다.

 예를 들어 カ·キ·ク·ケ·コ(ka·ki·ku·ke·ko)와 ガ·ギ·グ·ゲ·ゴ(ga·gi·gu·ge·go)를 모두 가·
 기·구·게·고로 표기하도록 규정하고 있어, 한글 발음만으로는 정확한 분별이 어렵기 때문이다.
 또한, 장모음을 표기에 적용하지 않는 원칙(3장 6절 2항)도 따르지 않았다.

7. 외국어는 원음 표기를 원칙으로 하나, 한국식 발음 표기가 자연스러운 한자는 예외로 두었다.

 예: 아오야마진행당, 상하이미미화서관, 초전활판제조소

8. 활자 이름 앞에 별도 언급이 없으면 한글 바탕체(청조체, 해서체, 한글 명조체)를 일컫는다.

9. 고딕체는 공식 명칭을 제하고 돋움체로 표기하였다. 명조체 또한 바탕체로 순화하는 것이
 마땅하나, 적용 기준과 범위가 모호하여 대부분 그대로 두었다.

10. 본문에서 각주와 도판에 해당하는 내용에는 옅은 밑줄을 그어 표시하였다.

11. 각주 번호는 얇은 위 첨자 [1]로, 도판 번호는 굵은 아래 첨자 **1**로 표기하였다.

12. 참고 문헌의 기록이 정확하지 않은 경우, 전후 사실관계를 따져 기록하였다.

13. 대한문교서적주식회사는 1961년 8월 1일 국정교과서주식회사로 개명하였으므로,
 그 이전임에도 '국정교과서'로 표기한 기록은 '대한문교서적'으로 바꾸었다.

14. 평화당인쇄, 삼화인쇄, 대한교과서, 대한문교서적은 주식회사를 뺀 약식 표기이며,
 정식 표기는 부록의 참고 문헌, 도판 정보에 하였다.

15. 참고 문헌, 도판 정보는 저자, 편저자, 역자, 제목, 발행인, 발행처, 발행연도, 소장처·출처순으로
 표기하였으나, 찾을 수 없는 경우에는 표기하지 않았다.

양해의 글

다소 중복되는 도판도 있으나, 맥락을 살리고 이해를 돕기 위해 그대로 두었다.

근대 한글 활자의 디자인

이용제

한글 활자의 흔적을 좇아서

날 것의 기록을 모아 따져보고 엮어보기

지난 100년, 일제 강점기와 바로 이어진 동족끼리의 전쟁을 겪는 동안, 우리의 삶을 스스로 기록하기 힘들었다. 강점기를 살았던 세대는 전통을 잇거나 발전시키기 힘들었고, 소수의 사람이 힘겹게 명맥을 유지하는 정도였다. 그리고 전쟁의 폐허를 딛고 일어서야 했던 세대는 옛 문화를 복원하고 보존하는 일보다, '잘살아보자' 와 '빨리빨리'를 외치며 경제 발전에 몰두했다. 경제발전을 위해선 구차했던 옛 삶에 집착하기 보다, 새로 수입한 제도와 기술을 빨리 받아들여, 옛 문화의 자리를 새것으로 채웠다. 그렇게 100년이 흘렀고, 놀랄만한 경제 성장을 얻었다. 그 치열한 삶을 보고 자란 지금의 세대는 앞세대 이상의 성장을 원해야 하고, 이를 위해 나와 우리의 고통쯤은 감내해야 한다고 학습되었다. 뒤를 돌아보기는 커녕 옆도 보지 않고 산다.

하지만 빛에는 그림자가 있듯이, 성장을 위해 치웠던 옛 삶의 모습, 새것을 너무 급하게 받아들이면서 미처 옛것을 모아 놓을 자리도 마련하지 못한 채 대부분 폐기해버렸다. 한순간이라도 마음을 놓고 쉴 틈이 생기면, 마음 한편에 불안이 엄습했다. 정확히 표현할 수는 없는 이 불안함이 혹시 우리의 역사를 올바르게 정리해 놓지 못해서는 아닐까. 돈을 주고 사거나 남의 것을 가져와 쓸 수

도 없는 우리 문화를 너무 잃어서는 아닐까. 어쩌면 문화가 건강한 삶을 지탱해주는 바탕이라는 사실조차 잊어서인지도 모른다.

잃어버린 옛 삶의 흔적에 활자도 포함된다. 활자의 다양한 생김새는 문화를 풍요롭게 하고, 그 품질은 문화에 깊이를 더한다. 우리나라는 인접한 중국이나 일본에 비교해 다양한 활자를 만들어 사용한 독자적인 역사를 가지고 있지만, 그 중 극히 일부, 옛 활자만이 '오래되었다'는 이유로 살아남았고, 그 이후에 만들어진 활자는 모두 사라지고 인쇄된 옛 책에 흔적만 남아있다. 이제는 보고 싶어도 볼 수 없다. 심지어 한글 활자의 경우, 기록조차 온전히 남아있지 않아서, 관련 사실조차 확인하기 어려운 형편이다. 활자를 디자인하고 연구하는 사람에게 고통스러운 일이다. 편하게 읽을 수 있는 활자는 이전의 것을 오늘날의 쓰임새에 맞게 개선하고 다듬어 가는 과정에서 만들어진다. 곧, 옛 활자는 새 활자의 바탕인 셈이다. 그렇기에 옛 활자를 잃은 것은 개선하고 따라야 할 출발점을 잃은 것이다. 활자는 시각 문화의 등줄기와 같다고 하는데, 우리의 시각 문화는 그것이 끊어진 셈이다.

옛 활자와의 인연은 활자 디자이너로서 원도에 대한 흠모에서 시작되었다. 활자의 원도는 제작 도구와 방법이 바뀌면서, 고된 작업이었던 글자를 그리는 작업이 사라졌고 박물관이나 책에서만 볼 수 있다. 처음에는 활자를 디자인할 때, 아이디어를 빌려올 요량으로 들여다보았고, 다음에는 어떻게 하면 좋은 활자를 만들 수 있을지 궁금해서, 유명한 활자와 그 원도를 그린 사람을 찾아보았다. 옛 활자를 보면서, "왜 이런 생각을 했지? 어떻게 이런 생각을 할 수 있지?" 천재여서 이런 활자를 만들었나 보다, 나와는 다른 사람

들이라고 생각하며 그저 동경할 뿐이었다.

10년 전, 지금은 잘 하지 않는 세로짜기에 적합한 활자를 만들었다. 세로짜기용 활자를 만들 생각은 단순히 '디지털 폰트 중에 세로로 쓸 수 있는 것이 없으니까' 새로울 것 같았고, 가로짜기용 활자를 만들면서 중요하게 여기는 글줄 흐름이나 비례너비 등을 세로짜기에 적용해 보고 싶었다. 하지만 일은 간단하지 않았다. 세로짜기 활자가 어떤 조건과 기준을 갖춰야 하고, 어떻게 만들어야 하는지, 물어볼 사람이 주변에 없었기 때문이다. 할 수 있는 일은 세로짜기를 할 때에 만들어진 옛 활자를 살펴보는 일뿐이었다. 가장 먼저 살펴봤던 활자가 신문 활자였다. 마지막까지 세로짜기를 고수했던 매체인 신문 활자를 시작으로 한글 활자의 변천을 따라가면서 몇 가지 실마리를 얻었고 여기에 그간의 활자디자인 경험을 통해서 스스로 답을 찾아보았다. 그렇게 보낸 2년여 시간 동안 옛 활자는 활자 디자이너에게 단순히 과거가 아닌 미래의 단서임을 깨달았다. 서로 영향을 주고받은 활자들이 눈에 들어왔고, 제작 방법과 문장 방향에 따라 활자가 어떻게 변했는지 어렴풋하게 알게 되었다. 그리고 만든 사람뿐 아니라 장소와 방법에 따라서도 활자꼴에 영향을 끼칠 수 있음을 알았다.

그 와중에 옛 한글 활자의 흔적을 지키고 계신 몇몇 분들의 도움으로 원도활자에 대해서 조금씩 더 알게 되었다. 최초의 원도활자는 우리가 익히 알고 있던 〈국정교과서체〉가 아닌 장봉선이 일본에서 〈이원모체〉를 확대해서 만든 활자라는 사실, 사전에 뜻도 나오지도 않는 '경편활자'에 대해 여든을 넘긴 분들에게 직접 들어 궁금증을 풀었던 일, 박경서에 대한 몇가지 새로운 정보를 얻게 된

일, 귀한 원도 자료를 직접 만져보며 실질적인 지식을 쌓은 일, 박물관과 수집가의 수장고에 들어가 많은 자료 속에서 시간을 가졌고, 옛 신문을 뒤지다가 동아일보 신문 활자의 자본을 쓴 '이원모'의 사진을 찾아낸 일들이다. 앞으로 활자디자인 작업에 필요한 자산을 모았다는 생각에 마음 한구석이 든든하기도 하다.

　그러나 여전히 옛 한글 활자가 어떻게, 왜 변했고, 누가 만들었는지에 관한 자료는 턱없이 부족하다. 아예 없거나, 있어도 서로의 말이 달라 의문스러운 부분은 자료를 직접 찾아 확인하고 가설을 세워 추측해야만 했다. 관련 자료는, 한글 활자와 인쇄한 책을 소장하고 있는 박물관을 주로 이용하였고, 개인 소장자나 고서점의 자료를 구매했다. 한글 원도의 경우, 세종대왕기념사업회 박물관에 최정호 원도 일부와 관련된 인쇄기계가 소장되어 있다. 규모는 작지만, 나라의 지원으로 만들어진 곳으로, 근대 한글 활자의 자료를 가장 많이 소장하고 있다. 민간이 운영하는 박물관으로는 대한교과서(현 미래엔)의 교과서박물관이 있다. 교과서 역사를 보여주는 곳으로 1950년대 이후 교과서용 활자의 변화를 한 눈에 볼 수 있다. 특히 당시에 썼던 〈대한교과서체〉 원도와 관련 도구, 재료 등 아마도 가장 많은 활자 관련 자료를 소장하고 있는 박물관이라고 생각한다. 아쉬운 점이라면, 1998년 인수한 국정교과서가 개발한 〈국정교과서체〉의 원도와 활자에 관한 자료가 남아있지 않다는 것이다. 그리고 신문사 활자의 경우, 동아일보사와 조선일보사가 운영하는 박물관에서 옛 신문 활자의 모습을 조금이나마 볼 수 있었다. 파주 활판공방은 박물관은 아니지만, 옛 납활자로 인쇄를 할 수 있는 유일한 곳으로써, 최정순의 원도를 일부 기증받아 소장

하고 있다. 개인으로는 1970~80년대에 최정호, 최정순 등과 함께 작업한 사람들이 소장하고 있는 원도가 있으나, 한 벌을 갖춘 원도라기보다 레터링에 가까운 제목 글자인 경우가 많으며, 완성본이 아닌 스케치 상태이거나 원본이 아닌 복사본이어서 안타까웠다.

지금 어딘가에 아직 공개되지 않은 원도가 고이 보관되어 있기를 바란다. 그 자료를 세상에 공개할 수 있도록 계속 흔적을 쫓는 노력을 하면서, 동시에 원도활자로 인쇄된 책들에서 원도를 복원하는 일도 함께해야 한다. 인쇄된 종이로만 남아있는 자료는 시간이 지나면 어쩔 도리없이 사라질 것이기에, 하루라도 빨리 하나의 활자라도 더 수집하고 정리할 필요가 있다.

이 글은 타이포그라피 잡지 「히읗」에 박지훈과 함께 연재했던 글을 다시 정리한 것이다. 「히읗」에 글을 쓸 때에는 수집의 과정에서 실시간으로 남긴 기록으로 어찌 보면 '날 것' 그대로였다. 부족하고 설익은 글이지만 정보로써 의미가 있다면, 공개해도 좋겠다는 생각에서 벌인 일이다. 이 일이 혼자 할 수 있는 일이 아니기에, 부족한 부분은 누군가 계속하여 바로잡고 더욱 채워나가야 할 것이다. 마찬가지 이유로, 「히읗」에 연재했던 날 것의 글을 다시 다듬어서 출간하게 되었다. 한글 활자를 연구하고 뿌리가 있는 활자를 디자인하려는 사람들이 함께 이 책의 부족한 부분을 채우고 정리해주길 바란다.

혼란스러운 활자 용어 풀이

근대 활자와 관련한 기본 용어의 풀이

동·서양 모두 유구한 활자 역사 속에서 고유한 환경과 문화에 맞춰 쓰는 말을 만들어왔으므로, 비슷한 개념이라도 말이 다르다. 특히 20세기 이후 양 문화가 극적으로 섞이면서, 마치 동·서양의 옛사람부터 현대인까지 한자리에 모여 이야기하는 듯하다. 같은 뜻의 용어가 여럿이거나, 글자나 활자에 대한 다양한 관점에서 비롯한 미묘한 뜻의 차이로, 같은 일을 하는 사람끼리도 소통이 안 될 때가 있다. 활자의 흔적을 수집하면서 용어와 관련한 혼란이 가중되어, 기록을 정리하고 여러 사람과 대화할 때, 가리키는 뜻과 대상이 무엇인지 계속 확인을 해야 했다. 이 글을 읽으면서 오해가 없도록 가장 기본적인 말의 뜻을 밝힌다.

[자모](字母)……납활자를 주조하기 위한 오목판 틀(모형母型 matrix)로 펀치자모, 전태자모, 조각자모1로 구분할 수 있다. 펀치자모는 비교적 제작공정이 간단한 자모 제작방식으로, 글자의 구조가 단순한 라틴 문자의 자모 제작에 주로 사용되었다. 전태자모는 제작공정이 매우 복잡하지만, 글자구조가 복잡하고 글자 수가 많은 동양에서 주로 사용되었다. 이후 개발된 자모조각기는 라틴 문자나 한자 그리고 한글까지 정교하게 자모를 조각할 수 있게 되었다.

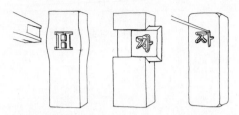

1. 펀치자모, 전태자모, 조각자모
펀치자모는 볼록판 펀치를 내리쳐서 만들고, 전태자모는 전태법으로 두껍게 도금하여 만든 오목판을
자모의 몸통에 끼워서 만들며, 조각자모는 자모조각기로 파서 만든다.

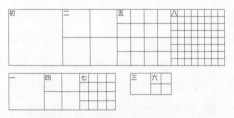

2. 초기 납활자 시대(20세기 전반)의 활자 크기 체계—호수(號數)
20세기 중반까지 동아시아 전역에서 사용되었으며, 일본이 1962년에 미국식 포인트 단위를
표준으로 채택하게 되면서 서서히 자취를 감추었다.

[활자] (活字)······윗면에 글자를 볼록판으로 새겨, 대량 인쇄할 수 있게 만든 것으로 재질은 시대와 지역에 따라서 진흙, 나무, 금속 등이 사용되었다. 20세기 중반에는 글자를 유리판에 입힌 후, 필름에 인화하여 사용했고, 1980년대 이후부터는 컴퓨터에 글자를 그려 넣고, 타자하면 나타나는 디지털 데이터로 변했다.

[활자 크기], [호수]2 (号數)······활자 크기는 활자 몸통의 높이를 측정하며, 서양 활자의 영향을 받은 일본의 근대식 조판에서는 초·2·5·8, 1·4·7, 3·6호 등, 배수관계로 이루어진 활자 크기 체계를 정리했다. 한국에서도 새활자 시대에는 호수제를 사용하였다. 각 호수의 크기는 시기·회사에 따라서 같은 호라도 미세하게 다르다.

3. 목판(해인사 팔만대장경판, 좌)과 활판(임진자, 우)

[글자디자인], **[활자디자인]**……글자디자인과 활자디자인은 모두 글자의 형태를 디자인하지만, 작업량과 내용 측면에서 서로의 관계를 따진다면, 활자디자인은 글자디자인에 포함된다. 글자를 쓰거나 그린 것은 한 글자에 지나지 않거나 한 벌을 갖추지 않더라도 한글디자인인 반면, 활자디자인은 어떤 말이든 쓸 수 있게 전체 글자 한 벌을 모두 그려야 하기 때문이다. 따라서 한글디자인은 한글의 형태를 모두 다루지만, 한글 활자디자인은 활자로 만들어진 것만을 다룬다. 마찬가지 이유로 레터링이나 로고타입 디자인은 활자디자인과 구분한다.

[목판본], **[활판본]**……나무판에 직접 조각한 목판3으로 찍어낸 책을 목판본, 활자를 조판하여 만든 활판3으로 찍어낸 책을 활판본이라고 한다. 활판본의 경우 같은 글자끼리 생김새가 같지만, 목판본의 경우 각 글자를 한 자씩 모두 조각한 것이므로 같은 글자라도 생김새가 다르다.

[원도](原圖)……활자를 제작하기 위해 적합한 원칙으로 제도한 글자다. 최초의 한글 원도는 1948년 일본에서 장봉선이 동아일보의 활자를 보고 확대해 그린 것이고, 국내 최초의 원도는 1954년 〈국

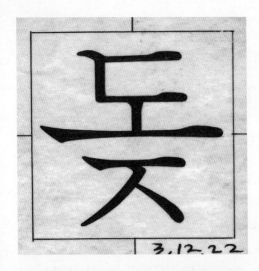

4. 조각자모활자 〈대한교과서체〉의 원도(실제 크기, 원도 제작: 대한교과서)

5. 필름 상태의 사진활자 원도(실제 크기, 원도 제작: 최정호 또는 최정순) 원도를 네거티브 필름으로 전환하여 사진활자를 만든다.

정교과서체〉제작 때 최정순이 그린 것이다. 원도는 조각자모활자4와 사진활자5를 만들 때 필요했다. 주로 사각틀과 안내선이 흐릿하게 인쇄된 반투명의 고운 종이에 그렸고, 사각틀의 크기는 조각자모활자용이 약 50mm, 사진활자용은 약 40mm로 실제 사용할 크기보다 확대해서 그렸다. 원도를 그리려면 글자꼴에 본보기가 되는 글씨가 필요했는데 이를 자본(字本, 글본, 글자본, 글씨본)이라 한다. 원도활자 시대 이전의 자본은 목판이나, 목활자 또는 종자(種字, 씨활자, 씨자)를 조각하기 위해 쓴 글씨로, 당시의 명필이나 유행했던 글씨를 비슷하게 써서 활용했다. 따라서 이 때에는 원도활자 시대와는 달리 글씨(자본)의 크기가 곧 활자의 크기였다. 원도의 의미를 활자 제작을 위한 '원화(原畵)'로 확대하여 해석하면, 자본은 원도에 포함할 수 있다. 또한 '복제의 바탕이 되는 글자꼴'로 해석하면, 아날로그나 디지털과 관계없이 활자 제작을 위한 '씨' 글자까지 포함할 수 있다.

[**명조체**] (**明朝體**)······명나라 목판본의 글자체를 본뜬 활자체의 이름이자 양식이다. 한자 명조체 활자는 19세기 말부터 일본에서 활발히 제작되어 동아시아에 퍼졌으며, 그 영향으로 한글 명조체를 1930년대까지 한자 명조체6 양식으로 만들었다. 그러나 일본에서 수입한 사진식자기에 명조체 한자와 해서체 한글이 함께 포함되면서부터 서로 다른 두 활자체를 명조체로 통칭하게 되었고, 이후 한자 명조체 양식의 한글 활자체를 순명조체6라고 일컫게 되었다.

明朝體　순명조　楷書體　명조체

6. 한자 명조체, 한글 순명조체, 한자 해서체, 한글 명조체
1930년대까지의 명조체는 현재 순명조체로 부른다. 오늘날의 명조체는 1930년대까지 청조체로 불렀으며 꼴은 해서체에 가깝다.

활자 제작 방식에 따른 한글 활자의 시대 구분

김진평의 시대 구분을 토대로 재구성

활자 제작 방식에 따른 시대 구분은, 모든 공정을 전통 수작업으로 진행한 옛활자 시대(1447~1907년), 전기분해 방법이나 활자주조기를 사용한 새활자 시대(1880~1950년대 초), 원도를 그리고 자모조각기나, 사진 기술을 사용한 원도활자 시대(1948~90년대 초), 컴퓨터로 그린 글자를 데이터로 변환한 디지털활자 시대(1985~현재)로 구분할 수 있다.

김진평(1949~98)은 「한글 활자체 변천의 사적 연구」[1] 7에서 활자 제작방법에 따라 옛활자 시대—새활자 시대—원도활자 시대로 구분했다. 전산활자가 원도활자를 그대로 본뜬 점을 들어 전산활자를 원도활자의 확장으로 보았다. 짧았던 전산활자 시대를 거쳐 디지털활자는 김진평 사후에 더욱 빠르게 진화했고, 몇몇 연구자가 김진평의 구분에 디지털활자 시대를 더했다.

[옛활자 시대] (1447~1907)……한글이 1443년 창제되어, 1446년에 반포된 『훈민정음』은 활자로 조판하여 찍어낸 책이 아닌, 나무판에 글을 새겨서 찍은 목판본이었다. 한글 활자시대는 1447년 『석

1. 『한글 글자꼴 기초연구』, 한국출판연구소, 1990

시 대		시 기	기 간
옛 활 자 시 대 (1443~ 1863)	전 기	전1기 · 창제초기	1443년 (세종 25년) ~ 1450년 (세종 말년)
		전2기 · 창제후기	1451년 (문종 원년) ~ 1460년 (세조 6년)
		전3기 · 인경기	1461년 (세조 7년) ~ 1505년 (연산군 말년)
		전4기 · 경서기	1506년 (중종 원년) ~ 1591년 (선조 24년)
	후 기	후1기 · 난후복구기	1592년 (선조 25년) ~ 1659년 (효종 말년)
		후2기 · 교서관기	1660년 (현종 원년) ~ 1724년 (경종 말년)
		후3기 · 정형기	1725년 (영조 원년) ~ 1800년 (정조 말년)
		후4기 · 옛활자말기	1801년 (순조 원년) ~ 1863년 (철종 말년)
새 활 자 시 대 (1864~ 1949)		1기 · 도입교체기	1864년 (대원군 원년) ~ 1909년 (순종 3년)
		2기 · 개발침체기	1910년 ~ 1945년 (일제치하)
		3기 · 새활자말기	1946년 ~ 1949년 (광복이후)
원 도 활 자 시 대 (1950~ 현재)		1기 · 도입보급기	1950년 ~ 1959년 (6 · 25사변 이후)
		2기 · 원도개발기	1960년 ~ 1979년 (4 · 19의거 이후)
		3기 · 기술개발기	1980년 ~ 현재

7. 표 '활자체 변천의 시대 구분'

8. 『석보상절』(釋譜詳節, 1447년경, 25% 크기)

9. 〈재주정리자〉로 인쇄한 교과서
『신정심상소학』 권3(新訂尋常小學, 1896,
실제 크기, 20% 크기)
1896년 학부(學部) 편집국이 편찬·간행한
소학교용 교과서로, 인문, 사회, 수학, 지리,
자연 등 여러 분야의 내용을 담았다.
재주정리자는 조선 말기 발행한 교과서,
관보, 법령, 조약문을 인쇄할 때도 널리
사용되었다.

보상절』8을 발행하면서 시작되었다. 조선 시대에는 다양한 책을 펴냈으나 발행 부수가 적어서 목판으로 책을 만드는 일은 오히려 비효율적이었다. 이러한 이유로 지속적인 활자조성사업은 국가 주도로 이루어졌으며, 1800년대 이후부터는 권세가들도 활자를 만들어 문집이나 족보를 인쇄했다.

조선 시대 활자는 목활자와 금속활자가 주를 이루었고 도자기로 만든 도활자(陶活字)나 바가지로 만든 포활자(匏活字)도 민간 주도로 제작되었다. 목활자는 글자를 쓴 종이(자본)를 뒤집어서 나무에 붙이고, 글자 외곽을 파내어 만들었다. 금속활자는 씨활자로 떠낸 거푸집에 쇳물을 부어 만든다. 당시에는 글자를 잘 쓰는 사람에게 받거나, 중국에서 유행하는 책의 글자를 자본으로 삼았다고 한다. 따라서 옛활자시대의 활자에는 붓글씨의 흔적이 남아있거나, 중국 글씨체와 비슷하다. 기록²에 의하면 이러한 옛활자 제작 방식으로 만들어진 마지막 금속활자는 1858년에 주조된 〈재주정리자〉9(再鑄整理字)이고, 목활자는 1907년 관상감에서 『명시력』(明時曆)을 간행하기 위해 만든 〈시헌력자〉(時憲曆字)이다.

[**새활자 시대**] (**1880~1950년대 초**)……한글 활자의 역사를 정리했던 김진평은 새활자 시대의 시작을 고종 1년(1864년)으로 보았으나, 아직 근거를 찾지 못했으므로 1880년 일본에서 제작된 〈최지혁체〉68,69를 한글 새활자의 시작으로 보았다. 새활자는 서구에서 전해진 전태법³으로 만든 납활자이며, 이를 전태활자라고도 부른

2. 『조선 활자 책 특별전』, 대한출판문화협회, 2013

3. 電胎法: 상세한 제작 공정은 부록 참고

다. 새활자는 옛활자와 같이 나무를 조각하여 만든 씨활자를 전해
조에 넣은 다음, 전기분해하여 자모(字母 matrix)를 만들었다. 이 때
문에 전태자모(一字母) 또는 전태모형(一母型)이라고 부른다. 이후
에 경편[4]활자라고도 불렀는데, 이는 조각자모가 일반화되면서, 비
교적 소자본으로도 제작 가능한 전태자모를 그렇게 부르는 것으로
추정한다. 새활자 시대의 가장 큰 특징은 '자모'를 통한 활자제작
이다. 이로 인하여 대량 생산과 작은 크기의 활자 제작이 가능해졌
다. 그러나 활자꼴은 옛 글씨를 자본(字本)으로 삼아 만들었으므로
옛활자와 비슷하다.

새활자 제작 방식의 한글 활자가 언제까지 만들어졌다고 단
정하기 어렵지만, 1945년 문교부가 교과서용 활자제작을 위해 자
본을 공모한 일과 원도활자 시대의 첫 활자인 〈국정교과서체〉가
1954년에 만들어진 점으로 보아, 1950년대 초로 짐작할 수 있다.
원도활자 시대에 들어서도 부족한 글자는 전태법으로 제작했다.

[**원도활자 시대**] (1948~1990년대 초)……국내에서는 20세기 중반 정
밀기계로 활자를 제작, 인쇄하는 시대가 열렸는데, 크게 보면 이
시기의 활자를 원도활자[10]라고 할 수 있으며, 제작방식과 인쇄기
술에 따라 조각자모활자와 사진활자로 구분한다. 첫 한글 조각자
모활자[11]는 1954년에 제작된 〈국정교과서체〉로 알려졌으나, 이
보다 앞선 1948년에 일본에서 장봉선이 이원모체를 번각한 활자[5]

4. 輕便: 가볍고 간단하여 사용하기에 편함
5. 〈이원모체〉를 50mm로 확대하여 1,300자
의 원도를 그려 만든 4호 활자로 청년시보를 찍었
고, 1948년부터 50년까지 1,000자를 추가하여
6·25 당시 재일미군한글학교의 한글교재용 공판
활자로 사용하였다.

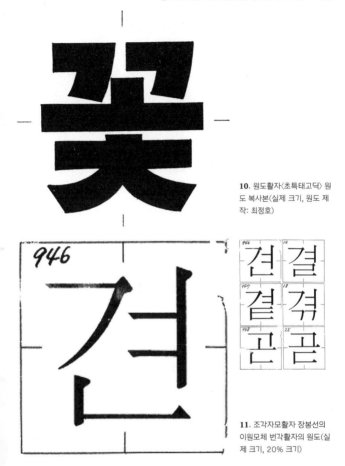

10. 원도활자〈초특태고딕〉원도 복사본(실제 크기, 원도 제작: 최정호)

11. 조각자모활자 장봉선의 이원모체 번각활자의 원도(실제 크기, 20% 크기)

가 있다. 재일 교포의 교육과 계몽운동을 위해 발행하던 청년시보와 재일 한국 기독교 기관지인 복음신문 등을 인쇄하기 위해서 만든 활자로, 일본의 한 도서관에서 구한 동아일보에 쓰인 〈이원모체〉를 자본으로 삼아 50×50mm 크기로 확대하여 원도를 그려 조

각자모활자로 제작하였다. 국내에서 제작된 첫 한글 원도는 1954
년 이임풍과 박정래(당시 최정순)가 〈국정교과서체〉를 만들기 위해
박경서의 활자를 자본으로 삼아 그린 것이다.

초기 원도활자 시대를 대표하는 활자인 〈국정교과서체〉는 우
여곡절이 많았다. 문교부가 1950년 2월 교과서용 활자 제작을 위
해 가로쓰기용 한글 서체를 공모하여, 박경서, 이임풍, 박정래가
응모했으나, 당선작을 발표하기 전에 6·25가 발발했다. 전쟁이 끝
나고, 1953년 8월에 활자체개량 심의위원회는 최종 원도를 확정
하고, 1954년 이임풍과 박정래가 운크라[6]의 지원으로 일본에서
수입한 벤톤 자모조각기로 〈국정교과서체〉를 만들었고, 같은 해
가을부터 국정교과서에 사용되었다. 그 뒤부터 동아출판사(1955),
평화당인쇄주식회사(이하 평화당)(1956), 삼화인쇄주식회사(이하 삼
화인쇄)(1956), 대한교과서주식회사(이하 대한교과서)(1958~9) 등도
자모조각기를 도입하여 납활자를 주조하기 시작했다.

흥미로운 사실은 국내에 한글 조각자모활자가 일반화되기 전
에 이미 일본에서 기술적으로 더욱 진보한 방식인 한글 사진활자
(장봉선의 박경서체 번각활자)[7]가 출시된 것이다. 1950년 장봉선이 일
본의 사진활자 제작회사인 샤켄(写研)에 납품한 〈박경서체 5호〉를
확대하여 그린 원도를, 활자 디자이너 이시이 모키치(石井茂吉)가

6. UNKRA (국제연합한국재건단, United Na-
tions Korean Reconstruction Agency)
1950년 6·25 전쟁으로 인해 파괴된 우리나라의
구호와 재건을 목적으로 설립된 기구이다.
7. 장봉선은 국내에서 박경서에게 자료를 받아,
일본에서 모리사와 노부오(森澤信夫), 이시이 모키
치(石井茂吉)와 함께 한글 명조체를 만들고 돕음
체는 장봉선이 제작하여 복음신문에 사용했다.

수정하여 사진활자로 출시하였고, 1953년 대한문교서적주식회사
(이하 대한문교서적)가 수입했다. 그러나 인쇄된 활자꼴이 좋지 않았
고, 국내에서 사진활자를 개발할 수 있는 기술도 없었기에 무용지
물[8]이었다. 이후 1970년 즈음부터 최정호 원도로 만든 샤켄과 모
리사와의 사진활자와 사진식자기가 국내에 전해지면서 활성화되
었다.

　　새활자 시대까지는 자본의 크기가 곧 활자의 크기였다. 하지
만 원도활자 시대부터는 원도를 크게 그린 후 이를 축소해서 활자
로 만들었기 때문에 점과 획의 크기와 굵기에 변화가 생겼고, 부리
모양도 섬세해지면서 다양한 표정의 활자가 만들어졌다. 이후부
터 활자 디자이너에게는 원도를 실제 사용할 크기로 축소하여 인
쇄했을 때 발생하는 여러 시각적인 차이를 미리 고려하는 이성적
인 사고를 요하게 되었다.

　　자모를 사용한 활자 제작 방식에는 새활자와 조각자모활자가
있다. 새활자는 자본을 대고 손 조각하여 만든 씨자로 자모를 만든
반면, 조각자모활자는 원도를 금속판에 부식시킨 원자판을 따라
벤톤 자모조각기[9]로 조각하여 자모를 만들었기 때문에 더욱 정교
하고 작은 활자를 빠른 속도로 만들 수 있었다. 또한, 씨자 조각 단
계를 거치지 않았다는 점에서 이전의 방식과 구분된다.

8.　장타이프사에서 〈박경서체 5호〉를 확대하여
샤켄에 제공해 공동으로 만든 한글 원도는 가늘어
서 사진식자기에 쓸 수 없었다. 샤켄에서 이를 다시
굵게 개작했고, 이는 1953년 대한문교서적에 판
매한 MC2형 사진식자기에 포함되어있었다.
9.　당시 주로 사용하던 서독제 벤톤 자모조각기
의 이름을 따서, 조각자모는 벤톤 자모, 조각자모활
자는 벤톤 활자라고도 불렀다.

12. 〈대한교과서체〉 원도와 원자판(1972년 추정, 50% 크기)

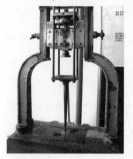

13. 벤톤 자모조각기
원자판의 홈을 따라 자모에 글자를 축소하여 새겨진다.

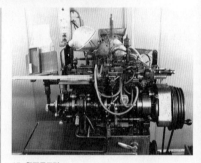

15. 활자주조기

16. 조각자모활자(=벤톤활자, 실제 크기)
위부터 초호, 5호, 6호, 7호. 납활자는 초호부터 7호까지 있다.

14. 조각 자모(=벤톤 자모, 실제 크기)

17. 필름 상태의 사진활자 원도(25% 크기)
원도를 네거티브 필름으로 전환하여 사진활자를 만든다.

18. 식자유리판
원도를 유리판에 입히고 렌즈 배율을 조정하여
글자 크기를 확대·축소한다.

19. 사진식자기(모리사와 M6)
식자유리판을 렌즈로 확대·축소하여 실제 사용할
활자 크기로 필름 인화한다.

20. 〈대한교과서체〉 원자판
(1972년 추정, 실제 크기)

　　조각자모활자는 (일반적으로) 50×50mm 상자에 그린 원도를
아연판에 음각으로 부식시켜 만든 원자판 12을 자모조각기 13 아랫
쪽에 놓고, 마대(아무것도 조각하지 않은 자모)를 윗쪽에 끼워 넣어 조
각했다. 이렇게 만들어진 조각자모 14를 활자주조기 15에 끼워 넣
고, 납물을 부어 조각자모활자 16를 주조했다. 사진활자는 (일반적

으로) 40×40mm 상자에 그린 원도를 네거티브 필름[17]으로 인화
하여 유리판[18,19]에 부착하며 만들며, 검은 바탕에 투명한 상태로
활자꼴 정보를 나타낸다.

조각자모활자까지는 실물을 다루는 공예적인 성격이 남아있
었으나, 사진활자부터 점차 물성적 특징이 사라지고 데이터로서
의 성격이 강해졌다. 조각자모활자의 원도만 해도 먼저 글씨를 쓰
고 확대하여 정리했으나, 사진활자의 원도는 처음부터 확대해서
그렸기 때문에 쓰기의 과정이 사라진 결과로도 볼 수 있다.

초기 〈국정교과서체〉의 돋움체는 줄기 끝이 〈굴림체〉처럼 둥
근 형태[20]를 띠는데, 원도를 그린 최정순은 제작 기간을 단축하려
고 자모조각기의 바늘을 굵은 것으로 썼기 때문이라고 말했다. 그
러나 대한교과서의 교과서박물관 자료에는 어린이에게 정서적 안
정감을 주기 위해서였다는 기록도 있다. 아마도 처음에는 제작 기
간을 단축하려 시작했으나, 둥근 모서리가 부드러워 보여서 나중
에는 의도적으로 디자인한 것으로 추측한다. 사진활자부터 나타
나는 환고딕(둥근고딕) 역시 같은 기원이 아닐까 상상해본다.

활자의 완성도와 인쇄 품질을 높였던 조각자모활자는 대한교
과서가 1991년 활자 제작 시설을 매각하면서 사용하지 않았고, 조
선일보도 1992년에 사용을 중단했다(소규모의 활판인쇄소는 2000년
대 초까지 운영). 1990년에 들어서면서 디지털활자가 인쇄·출판에
사용된 것으로 보아, 원도활자는 1990년대 초에 사라진 것으로 추
측할 수 있다. 이후 목·금속 활자가 유리판에 필름을 입힌 문자판
(사진활자)으로 대체되고, 디지털활자부터는 이마저도 사라지면서,
물성이 없으면 활자로 인정하지 않는 경향도 나타났다.

[**디지털활자 시대**] (**1988~현재**)……1990년 즈음부터 컴퓨터가 인쇄 공정에 쓰이면서 활자 제작방식도 기술 환경에 맞춰 바뀌었다. 손으로 붓이나 펜 등을 쥐고 쓰거나 그려서 활자를 만든 아날로그 방식의 상대개념으로 디지털활자를 보았을 때, 전산 타자기 활자부터 전산 사식 활자 그리고 요즘 인쇄에 가장 보편적으로 활용하고 있는 벡터 방식까지 디지털활자로 볼 수 있다. 그중에서 전산 사식 시스템인 CTS(Computerized Typesetting System)는 타이핑한 글자 정보를 입력한 천공 카드나 자기 테이프로 활자꼴 데이터를 불러오는 초기 방식과 글자의 입력과 활자의 출력이 모두 전산화된 후기 방식이 있으나, 국내에서는 1980년 전후로 신문사를 중심으로 전산 사식 시스템을 도입·활용[10]하기 시작했다. 이때 쓰인 활자는 작은 점을 찍어 글자꼴을 그리는 방식의 비트맵 폰트로 곡선 표현이 계단 모양으로 거칠었다. 이와 달리 활자꼴의 외곽선을 매끄럽게 그릴 수 있는 첫 한글 활자는 당시 신명소프트 대표 김민수에 의해 제작되어 1988년 10월 11일 무등일보 창간호에 쓰였다.

　　한글 디지털활자의 시작은 판단 기준에 따라 달라질 수 있다. 김진평은 「한글 활자체 변천의 사적 연구」(1990)에서 전산활자[11]

10.　원고만을 PC에 입력했던 1세대 CTS가 80년대 초반에 시작되었고, 사진 레이아웃과 데이터 송출까지 디지털화한 4세대 CTS(일반적 의미의 CTS)는 90년대 초반부터 활용되었다.

11.　비트맵 방식의 디지털 데이터. 활자꼴의 정보를 전산화(디지털 데이터)하여 하드디스크에 저장하지만, 조판과 사진 레이아웃까지 한 대의 PC에서 처리할 수는 없었던 과도기. 모든 공정이 디지털로 전환된 방식을 신문에서는 CTS, 서적·출판에서는 DTP라고 하며, 한국에서는 1990년대 초에 본격적으로 이뤄졌다.

21. 비트맵 방식과 벡터 방식

를 원도활자 시대의 마지막 부분으로 포함해 설명한 바 있다. 아마도 아직 디지털활자의 개념이 뚜렷하지 않았고, 원도를 사용해서 제작했기 때문일 것이다. 활자꼴 정보의 저장 방식을 기준으로 보면 KS 코드에 맞춰 글자 데이터를 하드디스크에 저장한 전산활자를 한글 디지털활자의 시작으로 볼 수 있으며, 활자꼴 정보의 생성 방식을 기준으로 보면 컴퓨터 상에서 좌푯값과 함숫값을 사용해 정확한 외곽선을 그리는 벡터 방식의 디지털활자를 시작으로 볼 수 있으며 무등일보 활자가 그 시초이다.

비트맵 방식 21은 정방형의 격자를 칠해 그린다. 곡선을 자유롭게 표현할 수 없어서 원도활자에 비해 인쇄 품질이 떨어지며, 사진식자기에서 가능했던 확대·축소가 불가능하여 글자 크기별로 활자를 다시 만들어야 한다. 벡터 방식 21의 경우 자유롭게 그릴 수 있어 섬세하고 미려한 활자를 디자인할 수 있고, 활자의 확대·축소가 자유롭다.

디지털활자를 기획하는 단계에서 스케치와 몇몇 글자를 그리기는 하지만 원도활자처럼 모든 글자를 손으로 그리는 일은 특별

uniAC13	uniAC14	uniAC15	uniAC16	uniAC17	uniAC19	uniAC1A	uniAC1B	uniAC1C	uniAC1D	uniAC20	uniAC24
갓	갔	강	갖	갗	같	갚	갛	개	객	갠	갤
uniAC30	uniAC31	uniAC38	uniAC39	uniAC3C	uniAC40	uniAC4B	uniAC4D	uniAC54	uniAC58	uniAC5C	uniAC70
갰	갱	갸	갹	갼	걀	걋	걍	걔	걘	걜	거
uniAC78	uniAC7A	uniAC80	uniAC81	uniAC83	uniAC84	uniAC85	uniAC86	uniAC89	uniAC8A	uniAC8B	uniAC8C
걸	걺	검	겁	것	겄	겅	겆	겉	겊	겋	게
uniAC9D	uniAC9F	uniACA0	uniACA1	uniACA8	uniACA9	uniACAA	uniACAC	uniACAF	uniACB0	uniACB8	uniACB9
겝	겟	겠	겡	겨	격	겪	견	견	결	겸	겹

22. 디지털활자는 각 글자마다 고유 코드(일련 번호)를 지니고 있다.

한 의도가 있지 않은 한 하지 않는다. 주로 몇몇 대표 글자를 디자
인하고 복제해 가면서 다른 글자를 파생하므로 원도활자보다 제작
기간이 비교할 수 없이 단축되었다. 그러나 '복제' 기능을 악용하
여, 다른 사람이 만든 활자를 그대로 복제하거나 일부만을 변형하
여 재판매하는 경우도 있다. 디지털활자의 제작에는 이전처럼 막
대한 비용이 들지 않아, 기업이나 개인이 비교적 쉽게 제작·판매
하게 되었고 다양한 활자가 나타나고 있다. 특히 자신이나 유명인
의 손글씨를 활자로 만들기도 한다.

　　활자의 물질적 실체가 모호해지기 시작하는 원도활자 시대를
거치고, 이마저도 완전히 사라져 데이터로만 존재 22하는 디지털
활자 시대를 맞으면서 활자라는 낱말의 '쓰임'이 축소되었다. 그러
나 앞으로 새로운 기술이 도입될지라도 글자를 대량으로 찍어내기
위해 제작된 한 벌의 글자꾸러미라는 활자의 본질이 사라지지는
않을 것이다.

한글 활자 디자이너

새활자·원도활자 시대(1880~1990 초)를 중심으로

제작 기록이 남아있지 않은 근대 한글 활자의 여러 가지 사실관계를 추적할 때, 활자 디자이너는 중요한 단서이다. 개인의 미감과 능력이 한순간에 이루어지지 않기에, 활자꼴 특징으로 제작 시기를 짐작할 수도 있기 때문이다.

한글 활자의 흔적을 쫓다 보면, 최정호와 최정순이라는 활자 디자이너를 알게 되고, 조금 더 파고들면 박경서나 장봉선 등을 알게 된다. 이들은 현재의 한글 활자를 직접 만들거나 한글 활자디자인에 크나큰 영향을 끼친 사람들이다. 남아있는 자료가 부족할수록, 이들의 활동 내용과 시기를 잘 맞춰 보고 활자꼴을 세심히 비교해 보는 수밖에 없다. 특히 한 살 차이의 동년배인 최정호, 최정순, 장봉선이 남긴 흔적들은 서로 맞지 않아 진위를 판단하기 어려운 부분도 있다. 이들의 업적과 인연을 기록한 몇몇 매체가 실수했거나, 자신을 중심으로 회상했기 때문일 것이다. 수집한 자료를 중심으로 주요 옛 활자 디자이너를 소개한다.

[최지혁] (1808~1878)······충남 공주 출신의 천주교도로서 『한불ㅈ뎐』, 『한어문전』에 사용한 〈최지혁체〉의 자본을 썼다. 활자 디자이너로 보기는 어렵지만 한글 활자 역사에서 상징적인 존재이다.

[박경서] (?~1965)······조선 말기의 조각공으로 왕실의 어인(御印)을 조각했다. 1930년대에 궁서체를 다듬어 9포인트, 5호, 4호 활자를 만들었다. 나무로 씨활자를 만들어 활자를 주조했던 시기에, 작은 활자를 만들 수 있었던 것은 그가 9포인트 공간에 龍(용)자를 4자까지 정교하게 조각할 수 있을 정도로 활자 조각에 능했기 때문이라고 한다.

　　박경서 한글 활자는 세로짜기에서 각 글자의 모음 기둥을 맞춰서 글줄 흐름을 가지런히 정렬한 특징이 있다. 당시의 다른 활자보다 균형이 잡혀있고 가지런히 조판할 수 있었기 때문에 광복 이후까지 국정교과서를 비롯한 많은 인쇄 매체에 사용되었고, 현재 한글 활자꼴의 바탕을 마련한 최정호, 최정순, 장봉선도 그 영향을 받았다. 6·25 피난 시절 문교부는 대한문교서적으로 하여금 그에게 생활비를 지급케하여 한글 글자체 연구 개발을 계속할 수 있도록 했다.

[백학성] (?~?)······1930년 대에 활동했던 것으로 추정되나, 생존 기록이나 작업 내역을 기술한 자료는 발견되지 않으며, 그의 이름을 언급한 기록은 다음과 같다. 첫 번째는 한국글꼴개발원에서 발행한 『한글글꼴용어사전』에 '백학성의 원도 활자'[23]라는 제목으로 게재된 도판으로 『초전활판제조소[12] 견본집』의 일부이다. 그러나 이 견본집의 활자는 〈국정교과서체〉 개발 전에 교과서에 사용했던 〈박경서 4호〉[24]로도 알려져있다. 두 번째로 최정순이 남긴 여러 매체와의 인터뷰로, 그가 활자 관련 일을 시작하면서 『초전활판제

12. 경성(京城, 일제강점기 서울의 이름)에 위치했던 일본의 활자제조소

23. '백학성의 원도활자'(『한글글꼴용어사전』, 2000, 실제 크기)

24. '박경서 4호(교과서) 활자'(『한글정보』 4호, 1993.2, 실제 크기)

조소 견본집』을 수집했을 때 그 활자 디자이너가 백학성이라고 들
었다는 것이다. 최정순에게 사실관계를 재차 물었으나 말한 사람
이 죽어서 확인할 수 없다는 답변만 들었다. 세 번째는 『조선말큰
사전』에 사용된 활자25의 디자이너가 백학성이라는 김진평의 기
록이다. 이 활자는 『초전활판제조소 견본집』의 활자와는 별개의
것으로, 백학성에 관해서는 더 자료를 찾아볼 필요가 있다.

[이원모] (1875~?)……한글에 한자 명조체의 양식을 적용한 최초의
새활자체를 디자인하여 1929년 동아일보 활자체 공모에 당선되
었다. 작자 미상의 유사 활자가 발견되는 것으로 보아, 일본에서

도듬

(도듬²【이】=돌움.

도등(挑燈)【이】 등잔의 심지를 돋아서 불을 게 함. ──-하다【제.여볏】.

(도디미【이】=도드미.『林遺事』).(참고: 다고

도라【절·남】【옛】다오.〔凡呼取物皆曰都羅

도라-거지【이】《건》 둥근 기둥에 얹히는 보물 어깨의 안통을 움파서 기둥의 면(面)을 휩쌔 하는 일.(참고: 거지②).

(도라꾸【이】=트라크(Truck)②.

또라-젓【이】 숭어 창자로 담근 젓.

도라지【이】《식》 도라지과(桔梗科)에 딸린 숙 초(宿根草). 산에 저절로 나거나 밭에 심기도 도 줄기의 길이 70 cm—1 m. 잎은 꼭 지 없는 긴 타원형 혹은 피침형(披 針形)으로 어긋매껴 남. 여름과 가 ⋯⋯ 섯 쪽으로 째진 종(鐘) 모 ⋯⋯ 스름한 자줏 빛이나 흰빛 ⋯⋯ 가지 끝에 핌. 뿌리는 먹거 ⋯⋯ 로 쓰임.(도래³.돌가지 걸 〔도라지〕 ⋯⋯ 뎌. 吉更. Platycodon glaucum Nakai. ⋯⋯ 준말: 도랒. 옛말: 도랒.

(桔梗科)【이】《식》 고등 현화 식물⋯

(物) 쌍자엽(雙子葉)의 종화군(鐘⋯

25. 『조선말큰사전』(1949, 실제 크기, 20% 크기, 원도 제작 : 백학성(추정)/제작 방식: 전태활자)

〈이원모체〉를 본따 원도를 그린 장봉선을 비롯하여, 그 외 여러 활자 디자이너가 〈이원모체〉를 모방했을 가능성이 있다.

[**이임풍**] (?~?)……국립도서관 양서 담당자이자 원도 설계자로 임풍은 필명이고 홍용이 본명이다. 피난 중 문교부가 교과용도서활자체 개량심의위원회를 구성하여 활자개량사업을 추진할 때 심의위원으로 임명됐고, 1953년 1월 다시 전문위원으로 위촉됐다. 공병우의 세벌식 쌍초점타자기 개발을 도운 것으로 알려져 있다.

[**장봉선**][13] (1917~?)……문학박사이자 원도활자 디자이너로, 1945년 광복 후 토쿄에 장타이프사를 설립하고 한글 활자를 개발하여 재일 교포 교육과 계몽운동을 했다. 한글 활자와 인연을 맺으면서 당시 가장 유명했던 박경서를 찾아가 활자 제작 방법을 배웠다고 한다. 장봉선의 원도는 모두 이원모, 박경서 활자를 확대해서 그린 것이지만, 최초의 한글 원도이다. 최정호와 함께 일본의 모리사와(モリサワ)에서 1개월간 연수하였으나, 「한글정보」에는 1969년 5월, 『한글 풀어쓰기 교본』에는 1965년 4월, 『인쇄계』에는 1968년 2월로 되어 있어 정확한 시기가 모호하다.

1953년 자신이 운영하던 장타이프사를 서울로 옮겨 풀어쓰기 운동과 한글 타자기 개발·한글 사진식자기 개발 등 한글 기계화 운동에 관련된 많은 일을 했다. 장타이프사는 1959년 10월 모리사와 대리점을 시작하면서 1969년까지 〈중명조〉, 〈중고딕〉, 〈세고딕〉, 〈태고딕〉 등 사진식자 원도 10여 종을 독자 개발하여, 국산

13. 2009년 장봉선과 연락을 취해 보았으나, 수해전 암 투병을 하고 있었고, 일본으로 건너갔다는 소식을 마지막으로 전해 들었다.

월간
92. 9
한글정보
차이가니히 **하니그르 저ㅇ버ㄴ**

1。 세계의 말·글자의 발전사
2。 한글 600년 인쇄 발전사
3。 한글 글자꼴 연구·풀어쓰기 촉진

특집
한글날 특별 전시회

26. 「한글정보」 창간호 (1992.9, 50% 크기)
1992년 9월에 창간하여 1995년에 폐간되었으며, 국립중앙도서관에 1992년에 발행한 창간호와
3호(1993년 1월)부터 26호(1994년 12월)까지 소장되어 있다.

사진식자기와 료비(リョービ) 사진식자기를 통해서 전국에 판매되었다. 1971년에는 사진식자기를 독자 개발하여, 모리사와와 관계가 단절되기 전까지 200여 대를 판매하였다. 1972년부터는 료비 대리점을 운영하며 사진식자 원도를 료비에 제공했다. 같은 시기에 최정호와 잠시 함께 일했고, 김화복을 고용하여 활자를 개발했다.

　　특히 장봉선은 『한글 풀어쓰기 교본』(1989)을 쓰고 한글 활자 기계화에 대해 여러 매체에 기고하였으며, 1992년 창간한 한글 잡지인 월간 「한글정보」26를 통해서 근대 한글 활자에 관한 기록을 많이 남겼다.

[**최정순**](1917~)……강원도 안협 태생으로, 6·25 이전에 이미 서울로 내려와서 명함인쇄기를 사들여 일을 했지만 정리하고, 남산에서 담배 위조를 위해 정품 담배의 글자를 나무 도장으로 만들면서 처음 글자를 조각했으며, 부산 피난 당시 경향신문의 부족한 활자를 조각하게 되면서 활자와의 인연을 맺게 되었다. 수복 후 서울로 돌아와 1952년부터 1년 넘게 목활자 조각공으로 일했고, 벤톤 자모조각기의 바늘을 구하는 과정에서 알게 된 대한문교서적 편수국장 최현배와의 인연으로 대한문교서적에 입사하여 〈국정교과서체〉(1954)의 원도를 그렸다. 이후 개인 사무실을 열고 중앙일보[14], 경향신문의 신문 원도활자를 다수 제작했으며, 서울신문, 한국일보 등 활자 대부분도 그가 제작하거나 관여한 것이다. 신문 활자 이외의 대표작은 〈평화당 명조체〉, 〈평화당 고딕체〉로, 원도는 『초전활판제조소 견본집』을 바탕으로 그린 것이다.

14.　조의환은 조선일보 사내 기록을 근거로 중앙
일보 활자는 김한성의 작업이라고 하였다.

최정순의 활동에 대해서 몇 가지 불명확한 점이 있다. 우선 박
정래라는 가명으로도 활동한 기간이다. 직접 그에게 들은 내용은
6·25 피난 열차는 탑승 인원이 제한되어 있었으나, 군인 가족을 우
선한다고 하여 이웃에 살던 헌병의 행방불명된 형으로 가장하면서
부터였고, 〈국정교과서체〉를 끝내고 개인 사무실을 내면서부터 다
시 본명을 썼다고 한다. 반면 〈국정교과서체〉 개발 기록에는 박정
래가 6·25 이전에 시행한 교과서용 활자 공모에 응모한 것으로 되
어있다. 또한, 문교부의 〈교과용도서활자체〉 개량심의위원으로 임
명되어 피난 중에도 활자 개량작업을 계속한 것으로 되어있으나,
그가 〈국정교과서체〉를 만들기 시작한 것은 1953년 이후이다. 또
하나 확인할 점은, 최정순이 모리사와의 의뢰로 작업했다며 파주
활판공방 박한수에게 넘긴 사진식자기용 원도 5, 17, 27의 출처와 디
자이너이다. 모리사와가 원도 제작을 의뢰한 사람은 최정호이며,
최정순에게 의뢰한 것은 최정호 원도에 빠진 일부 글자를 채우는
일이었으므로, 파주 활판공방 소장 원도와 모리사와 소장 원도를
비교해볼 필요가 있다.

[**최정호**] (1916~1988)······한글 명조체와 돋움체의 원형을 디자인한
원도활자 시대의 상징적 인물이다. 대표 작업으로 동아출판사와
삼화인쇄 납활자, 샤켄과 모리사와의 사진활자(중명조)를 꼽을 수
있다. 그중 〈모리사와 중명조〉는 장봉선이 디자인한 것과 최정호
가 디자인한 것이 있어 혼동하기 쉽다. 〈모리사와 중명조〉는 가로
짜기에, 〈샤켄 중명조〉는 세로짜기에 적합한 글자 균형으로 디자
인되었디. 그가 활동했던 1950~80년은 한글이 세로짜기에서 가
로짜기로 바뀌는 시기였으므로 그의 활자는 한글의 활자 구조와

27. 최정순이 모리사와에 작업해준 원도의 네거티브 필름(실제 크기, 30% 크기), 활판공방 소장

28. 최정호 원도(실제 크기, 30% 크기), 안상수 소장

글자 공간의 변화를 파악할 수 있는 좋은 자료이다.

국내에 남은 최정호의 원도는 세종대왕기념사업회 전시실에 보존된 몇 자와 복사본이 전부이다. 나머지는 1970~80년대에 출판사나 디자인회사 등이 그에게 의뢰해 받은 제목용 레터링과, 안상수가 교육용으로 받은 원도28뿐이다. 국외에는 샤켄과 모리사와가 소장하고 있으며, 모리사와 소장 원도는 2회 타이포잔치(2011)에서 공개되었다.

[조정수] (1906~1960)……1956년 조선일보에 특별 채용되어 편평체 한글 원도를 그렸다. 그는 조선일보 입사 전에 이미 2천 자 정도의 원도를 그린 상태였다고 한다.

[이남흥] (1938~)……조정수에 이어 1976년부터 96년까지 조선일보에서 근무했다. 활자 보관함에 작은 글씨를 쓰는 일로 시작하여 1981년부터 원도를 그렸으며 그 시기에 최정호의 조언을 들은 적도 있다고 한다. 1992년까지 넓적한 편평체(扁平體)와 홀쭉한 장체(長體)의 신문 활자를 완성했고, 조선일보 출간 서적의 원도 작업도 담당했다. 20세기부터 한자 활자를 수입하거나 일본 활자를 본뜨던 상황에서 한글 환경에 적합한 한자 원도를 독자 개발했다. 원도 활자 시대 이후 국내 유일의 한자 활자 디자이너로 추정한다.

[김화복] (1953~)……원도활자 시대의 끝 무렵인 1969년부터 75년까지 장타이프사에서 활자디자인을 했다. 입사 당시 최정호도 장타이프사에 있었다고 하나, 최정호는 독립적으로 일했기 때문에 협업한 적은 없다고 한다. 그 뒤 태시스템으로 이직하여, 2005년 발표한 〈한겨레 신문 활자〉를 비롯한 여러 가지 활자디자인을 하고 있다. 1982년에는 한국컴퓨그라픽 전산용 원도를 제작했다.

서적 (단행본·잡지) 활자의 흔적

새활자·원도활자 시대(1880~1990 초)를 중심으로

○ **초기 서적 활자……〈최지혁체〉, 〈한성체〉, 〈매일신보체〉**

활자 용도가 신문용, 교과서용 등으로 나뉘기 전에는 서적용으로 제작되었고, 활자꼴은 옛활자나 당대 유행하던 글씨를 바탕으로 하였다. 서적 활자가 활발히 제작된 것은 1880년 일본에서 서구식 납활자[15]로 만든 〈최지혁체〉로 성서를 찍어내면서부터이며, 이러한 초기 새활자는 옛활자의 꼴을 그대로 닮아, 본문 활자임에도 3호[16]로 상당히 컸고 글자 줄기도 굵었다. 〈최지혁체〉보다 늦게까지 서적용으로 사용된 〈한성체 4호〉도 크고 굵은 활자였다. 함께 만든 5호 활자도 있었으나 활자꼴의 균형과 형태가 조악했다.

그 외 정확한 제작 시기나 제작회사를 알 수 없으나 1910년 이후 매일신보, 조선일보, 동아일보 등에 쓰인 〈매일신보체〉도 서적에 오랫동안 사용되었다. 하지만 정방형에 꽉 찬 형태의 신문 활자였기에, 장시간의 독서를 위한 서적 활자로는 적합하지 않았으며, 활자꼴도 방각본 활자처럼 붓글씨를 조각한 형태였다. 이러한 상황은 1930년대 중반 초전활판제조소가 박경서에게 의뢰하여 만든 서적용 한글 활자인 〈박경시체 5호〉부터 개선된다.

15. 조선에 수입된 것은 1883년(고종 20년)

16. 020쪽 [호수] 참고

【ㅅ部】

새	싸	사	브	비	뿌	부	쁜	보
색	싹	삭	븨	빅	뿍	북	뻔	복
샌	싼	산	쁘	빈	뿐	분	쁠	본
셀	쌀	살	쁜	빌	뿔	붇	쁨	볼
샘	쌈	삼		빔	뿡	불	쁨	봄
샵	쌉	삽	봐	밥	뿡	붐	뽕	볽
샛	쌋	삿	봤	빗	뷔	뉩	뵈	봇
생	쌍	상	봤	빙		붓	빈	봉
쌔	쌀	샬	봬	빗	뷰	붕	쁴	뷱
쌘	썼	삯	붜	빛		불		
쎌		삶	붯	빌				
쎔		삸	붸	빠				
쌧				삑				
쌩				삔				
쌬								

29. 〈박경서체 5호〉로 찍은 「한글정보」4호
(1993.2, 실제 크기, 25% 크기)

○ **본격적인 서적 활자의 개막……〈박경서체 5호〉**

박경서는 도장 조각에 능했으므로 직접 씨자를 조각했던 것으로 보인다. 궁체와 달리 글자의 줄기가 가늘어 5호라는 작은 크기에 활자임에도 글자의 속공간이 답답하지 않았고, 조각칼의 흔적이 남지 않아 부드러우며 특히 세로짜기 했을 때 글줄의 흐름이 가지런하다. 이전의 활자들은 글자가 정방형에 꽉 들어차서 글줄이 물리적으로 맞았다면, 박경서는 모음 기둥을 축으로 글자의 무게중심을 맞춰서 글줄의 흐름을 자연스럽게 하였다. 기록에 의하면 장봉선은 「한글정보」 4호에서 『초전활판제조소 견본집』 12쪽을 소개하며 〈박경서체 5호〉[29]라고 밝혔고, 김상문 동아출판사 사장은 1980년 8월 8일 자 동아일보에서 초전활판제조소가 박경서에게 일을 의뢰한 사실이 있다고 밝혔다. 그러나 최정순은 본인 소장의 같은 견본집 18쪽 복사본을 가리켜 백학성의 활자라고 했으나 근거는 제시하지 못했다. 서적용인 〈박경서체 5호〉 이 외에도, 교과서용인 〈박경서체 4호〉에 대한 기록이 장봉선 발행의 「한글정보」와 『한글 풀어쓰기』에 소개되어 있다. 이렇듯 박경서의 활자는 새 활자 시대가 끝나는 1950년대 초까지 여러 출판물과 신문 그리고 교과서에까지 널리 쓰였고, 원도활자 시대를 이끈 최정호와 최정순에게 영향을 주었다.

○ **새로운 활자 개발 기술……자모조각기와 분합활자**

벤톤 자모조각기로 〈국정교과서체〉[43, 44]를 만들사, 동아출판사와 대한교과서 등의 회사도 이를 수입해 전용 활자를 만들었다. 이 시기(1950~80년대)에 최정호, 최정순 이외의 디자이너들이 만든 활자

라이락 時節

一

화려한 거리를 넌지시 내려다보는 평탄한 언덕 위에 미국인 〈브라아만〉씨의 살던 주택이 있었다. 규모가 팽대하고 많은 돈을 들인 중후한 품위는 비록 오랜 세월에 붉은 벽돌이 뿌옇게 헐고 주인 없이 되는 대로 내버려 두어서, 문짝은 떨어져 나가고 유리창문은 깨어진 채 황폐한 빛이 짙은 가운데도 넉넉히 엿보이었다. 집 뒤에는 늙은 느티나무가 있어 줄기차게 뻗은 가지 가지가 지붕까지 뒤덮어 버릴 형세이고, 앞 뜰에는 개나리, 살구, 장미, 그리고, 매우 고혹적인 향기를 아낌 없이 퍼뜨리는 라이락…… 이런 가지 각색 나무가 뜰을 둘러싸고 숲을 이루고 있었다. 지금은 본국으로 돌아간 옛 주인의 화취미가 서양 것에만 국한되지 않았던 것을 가히 짐작할 수 있었으나, 다만 무심한 화초라 주인이 있건 없건 봄이면 제각기 아름다운 꽃을 피어서 황폐한 정원을 얼마

의를 입어 팔리는 동안, 집 간수를 해 준단 회관 삼아서 거저 얻어 쓰고 있는 것이었다. 지 못한 학도들의 모임인 만큼 그들에게 더 는 보금자리였다.

명수는 휑뎅 텅 빈 넓다란 회관에서 창 뿌옇게 먼지가 앉은 유리창 문으로 앞뜰 내다보며 지금 역습 깊이 머리에 남아 있 〈빛〉 중에서 가장 인상 깊이 머리에 남아 있 청을 내어 외고 있었다.

카를로스 둘이 다 한 시인을 좋아한다는 이 꼭같은 감각을 가지고 있는 셈이죠. 우리 똑같은 리듬으로 뛰놀고 있는 까닭이라 있읍니다. 우리들은 서로 서로를 위해서 이

에레나 무엇이 카를로스 내일

—거기서 막

30. 〈민중서관체〉로 찍은 『단편집 하』(1959, 실제 크기, 25% 크기)

첫 재·엮 얽말

말 본 의 생 김 말 본 의 바

첫 재 엮 얽 말

말은생각을낱아내는가림있는입의소리
로붙어내는)로 사람들의사이에서로생각
는대에쓰는가장좋은보람(몸짓이나그림따
서로생각을트는대에쓰는한보람)이라 이
이서로생각을트는대에쓰는보람이므로이
을씀에는사람마다따로따로다른본(본세·말
는그본)을둡이좋지아니하고반듯이서로서
은분을좇음이좋을지라 이러하므로어느
어느나라의말에든지반듯이재각금서로트
는한본이있게되엇나니 이르는바말본은
를가리침이라

그러나말의본은 말이몬저생긴뒤에는
는가온대에서이럭저럭마
뜻있게만듣무슨본과는갈
아니한것도흠이버릇을좇
이러하므로말본의글을짓
선경에맞듣지아니만듣지

31. 『깁더 조선말본』(1934, 실제 크기, 25% 크기)과 분합식 한자 활자 예시

에 대한 제작 기록은 남아있지 않다. 단지 그 활자로 인쇄된 책은 남아있어, 활자가 쓰인 시점은 밝힐 수 있다. 그러한 사례로 1950년대 말에 쓰인 〈민중서관체〉30가 있다. 민중서관은 자사가 개발한 활자로 기록하고 있으나, 누구의 원도로 제작했는지는 밝히지 않았다. 민중서관이 1959년에 발행한 『민중서관 단편집』에 쓰인 〈민중서관체〉는 최정호, 최정순의 활자가 아니며, 낱자를 따로 만들어 붙여 쓰는 분합식(조합식) 활자로 글자의 공간 배분과 균형이 조악하다. 예를 들면 '각'자의 '가'부분과 받침 'ㄱ'을 따로 만들어 조합하거나, '틃', '읽' 등 많이 쓰지 않는 글자는 '트', '이'와 'ㄻ'만 만들어 필요할 때에 조합하여 쓰는 방식이다. 대표적인 분합활자는 1934년에 발행한 『깁더 조선말본』에 쓰인 활자31로, 독립운동가였던 김두봉이 상해에서 적은 비용으로 제작하기 위함으로 보이며, 이러한 방식은 현재의 디지털활자의 제작에도 사용되고 있다.

○ 완성도를 논할 수 있는 활자……〈동아출판사체〉, 〈삼화인쇄체〉

최정호 원도로 완성한 〈동아출판사체〉17 (1957)는 박경서 이후에 한글 활자의 완성도를 다시 한 번 끌어올렸다는 의미에서 한글 활자의 새로운 장을 열었다. 동아출판사 김상문 사장은 박경서에게 의뢰하려 했으나, 건강이 악화된 상태여서 최정호에게 맡겼다고 한다. 1955년부터 개발에 착수하여 대한문교서적의 벤톤 자모조각기로 자모를 제작했지만 만족스러운 결과를 내지 못하고, 1957

17. 김상문 사장은 〈동아출판사체〉의 원도를 최정호가 그렸고, 그 후 다섯 차례 개량했으나 누가 개량 작업에 참여했는지는 밝히지 않았다.

7

가소물

行)이 얄망궂고 되바라진 태도.
혤【日末】.

. ＊ᄆ을히 霜露ㅣ와 草木이 어
ᄒ슴미 나ᄂ니(月釋序16). ᄆ솔

【ㄹ죄】 얄궂게 가살 부리다.
. 가살스러운 태도를 거만하게
혤을 하다.
혤 일부러 가살스러운 짓 또는
ᄚ장이(준말).
가산부리는 사람.
혤 가살스러운 짓을 하다.
벌에 재배한 삼. ←산삼(山蔘)
. ＊가슴吾=胷. 가슴둥=膛. 가슴
혤. 가슴 격=膈(訓蒙上27).
ᄆ엇을 만드는 메 그 본바탕이
ᄂᆞ 諸佛ᄉ 甋定觧脫等 즐길 ᄆ소롤
觧脫等衆樂之具(法華2:99). 쳐
中30 碧字註).
ᄴ가 마다르. 말은 일을 처리하다.
ᄂ리다. ＊사ᄅ미 목수물 ᄆ솔알
. 夶人이 宗飾을 ᄆ솔 아라셔:
.圖 8:6).

가과.家事科】혤 ㊀집안 살림
ᄂ문적 지식과 기술을 닦는 학과
작하게 여기어 칭찬함.——하
ᄂᆞ산로(辭瑞)로움. 【다】혤 옌변
. 사실에 관계 없이 가정함.
혤 적국(敵國).——하다 옌변
.ᄀ 길거리.
1 거짓 물상(物像). 2 ㊀원 모
ᄂ고 다른 광물의 모양을 하고 으
혤 의 튭용.

가서(家書)혤 자기 집에서 온 편지.
가서(佳壻·佳婿)혤 참한 사위.
가서-는옌 가설랑은(준말). 「중한 편지란 뜻.
가서만:금(家書萬金)혤 집에서 온 반갑고
가:석·하다(可惜一)옌변 아깝다. 가엾다.
가:-선혤 1 옷 가장자리 끝을 말 헝겊으로 싸
 돌린 선. 2 눈시울의 쌍꺼풀진 금.
가선-대:부(嘉善大夫)혤 ㊅종이품관인 종친
 (宗親), 의빈(儀賓), 문무관(文武官)의 품계의 하
 나. 「리다.
가-선 두르다옌변 옷 가장자리에 가선을 돌
가:선-지다옌 눈시울에 주름이 생기다.
가설(加設)혤 1 더 베풀음. 2 ㊅소정의 관직
 이외에 관직을 더 설치함.——하다톰 옌변
가설(架設)혤 1 건너지름. ＊철교 가설 공사.
 2 얽음. ＊철로 가설.——하다톰 옌변
가:설(假說)혤 1 어림 짐작으로 하는 말. 2 편
 의상 가정적으로 꾸민 학설(學說).
가:설(街說)혤 =가담(街談).
가:설(假設)혤 1 임시로 베풀음. 2 없는 것을
 있는 것으로 침. 3 ㊅기하학의 정리나 문제
 에서 가정된 사항. 4 ㊄가언(假言) 판단이나
 명제(命題)에서 먼저 가정된 조건.——하다
가:설 극장(假設劇場)혤 임시로 꾸민 극장.
가설랑은옌 가설랑은(준말). 「군소리.
가설랑은옌 글이나 말을 잇달아 하다가 내는
가설·료(架設料)혤 가설한 댓가로 주는 요
가설-비(架設費)혤 가설하는 비용. 「금
가:설적 연:습[-젹-](假設的演習)혤 ㊅
 기(旗) 같은 것으로 적군의 배치처럼 표하여
 놓고 대항시키는 연습. 「說).
가:설-항담(街說巷談)혤 =가담 항설(街談巷
가섭(迦葉←Kaasyapa 법)혤 ㊅석가의 십
가성(歌聲)혤 노랫소리. 대 제자의 한 사람.
가성(家聲)혤 한 집안의 명성(名聲).
가성(苛性)혤 ㊍동물의 살이나 세포 조직을
 썩게 하는 성질. 「性Kali).
가성 가리(苛性加里)혤 ㊍=가성 칼리(苛
가:-성대(假聲帶)혤 ㊌진 성대(眞聲帶)의 윗
 쪽에 있는 살. 「2 가짜로 일컫는 성명.
가:-성:명(假姓名)혤 1 임시로 일컫는 성명.
가:-성문(假聲門)혤 ㊌좌우 가성대(假聲帶)
 사이에 있는 틈. 「음(水酸化Calcium).
가성 석회(苛性石灰)혤 ㊍=수산화 칼시

32. 〈동아출판사체〉(개량)로 찍은 『국어새
사전』(1958, 실제 크기, 20% 크기, 원도 제
작: 최정호)

마치 피아노를 위해서 태어난 것과 같았다. 또는 피아노라는 악기는 그를 위해서 만들어졌는지도 모른다. 六세부터 피아노를 배우기 시작했는데 八세 때는 벌써 공연을 했다. 一八三一년 파리에 정주(定住)하게 되어 〈祖國〉을 떠나 비인과 도이치 각 지방을 여행한 끝에 파리에서의 생활을 행복했다. 그는 자기 작품을 주로 하는 피아노 연주에 의해서 폴란드 (亡命)해 와 있는 사람들을 중심으로 하는 귀족사교계(貴族社交界)의 총아(寵兒)가 되었다. 베를리오즈, 벨리니, 그리고 발자크, 하이네같은 사람들과 친밀하게 사귀었다. 그중에서도 문학자 조르쥬·상드와의 사랑의 편력(遍歷)은, 쇼팽의 생애에 하나의 에피소우드 이상의

그 영향은 행복한 면과 불행한 면의 양면에 걸쳐 있었다. 가령 조르쥬·상드의 자극이 없었던 것이다.

원래 몸이 병약했던 쇼팽의 가슴은, 일찍부터 보이지 않는 병균이 좀먹었다. 인생 자체가 공허하게 느껴졌다. 오히려 그는 다가오는 죽음을 기다림의 예술이 과연 그와 같이 높은 수준에 다달을 수 있었을는지 의심스럽다. 그리고 그녀의 죽음을 재촉한 것도 의심할 여지가 없다. 두 사람이 헤어진 뒤로는 별로 중요한 곡이 만...

께 마조르카 섬으로 가서 요양을 한 일도 있었으나 그의 건강도 점차로 거너가 연주여행(演奏旅行)을 한 과로로 건너가 연주여행을 이기지 못하고, 一八四九년 서 끝마쳤다. 예술과 예술에 바쳐진 천재를 숭배하는 사람들이, 쇼팽의 그의 뜻을 따라 그의 심장은 사랑하는 조국 폴란드로 보내져서 바르샤와의 치(安置)되었다.

33. 〈평화당 명조체〉로 찍은 『세계의 인간상』 10권(1963, 실제 크기, 27% 크기, 원도 제작: 최정순/인쇄처: 평화당인쇄주식회사) 초전활판제조소의 세로짜기용 활자를 바탕으로 만들었기 때문에 가로로 짜면 글자의 높낮이 변화가 크다.

장끼 한 마리가 흔히 까투리 네 마리쯤을
그러면서도 장끼는 발정한 까투리를 더 많
려고 이따금 목숨을 걸고 처절하게 싸운다

윤 화중 / 전국 대학교 축산 대학 수의학과 교
수. 수의학 박사. 논문 「한국산 아프
리쿠신의 독성에 관한 연구」와 「젖소의 번식 장애에 대
한 연구」의 필자. 주소 : 서울시 성동구 구의동 30의 18.

장끼들의 울음 소리가 요란스러우면 봄이 무
르익어 여름의 문턱이 다가왔음을 알게 된
다. 특히 우리나라의 장끼는 다른 나라의 어떤
품종보다도 더 아름답고 특성이 뚜렷하다. 금계,
은계, 싸움꿩, 싸움용닭, 공작 들도 모두 꿩의
한 종류인데, 한국산, 일본산, 중국산과 같은 예
순 가지가 넘는 종류가 세계 여러 나라에 분포
되어 있다. 그 중에서도 우리나라의 토박이 꿩
은 빛깔이 아름답기로는 야생 조류 가운데 으뜸
이다. 더우기 수놈인 장끼의 눈가의 붉은 점이
며 푸른색의 귀뿌리며 아름다운 윤기가 흐르는
푸른색의 목은 더 견줄 데 없이 화려하다. 특히
목에 두른 흰색의 띠는 우리나라의 토박이 꿩만
의 특징인데, 마치 목걸이나 한 듯이

〈평화당 명조체〉로 찍은 「뿌리깊은 나무」
(1979.5, 실제 크기, 20% 크기)

년이 되어서야 2,200자를 완성했다. 이 후 총 5차에 걸쳐 개량했는
데, 기록에 의하면 1958년 발행한 『국어새사전』32과 1959년 발행
한 『새백과사전』 모두 개량된 활자로 인쇄한 것이다. 이 1년 사이
에 몇몇 글자들이 수정되었으나 최정호가 그 작업에 관여했는지에
대한 기록은 없다.

〈동아출판사체〉를 크기별로 비교해보면, 최정호는 처음부터
활자 크기별로 글자 공간을 조정했음을 알 수 있다. 『국어새사전』
의 6포인트 활자(본문 활자)는 비슷한 시기에 제작된 활자보다 글자
의 속공간을 넓혀서 본문용에 적합하도록 고안하였다. 또한, 6·7
포인트 활자끼리 공간과 구조가 미세하게 다른 것으로 보아, 크기
에 따라서 원도를 사용하여 활자를 만든 것으로 추측한다.

〈동아출판사체〉가 나오자 활자제작은 인쇄·출판업계의 화두
로 떠올랐으며, 평화당인쇄주식회사(이하 평화당) 이일수 사장은
1958년 벤톤자모조각기를 수입하여 〈국정교과서체〉를 개발했던
최정순에게 활자 제작을 의뢰하여 〈평화당 명조체〉33를 만든다.
이어서 최정순은 삼화인쇄로부터 활자제작을 의뢰받지만, 평화당
과의 계약 조건에 따라 일을 맡지 못하고, 최정호를 소개하며 『초
전활판제조소 견본집』을 제공18했다고 한다. 그렇게 삼화인쇄 유
기정 사장은 최정호에게 활자 개발을 의뢰하게 된다.

이렇게 만들어진 〈삼화인쇄체〉34는 〈국정교과서체〉처럼 초

18. 이 과정에서 몇 가지 오해가 생긴듯 하다. 최
정순은 일 소개와 견본집 제공의 댓가로 삼화인쇄
와의 계약금을 최정호에게 전하지 않았으며, 그가
최정호에게 건넸다는 견본집은 자신이 그린 원도가
아닌 『초전활판제조소 견본집』이었다.

四一、佛龕

高麗時代

銅造鍍金 高 二八糎

全體를 銅으로써 우진각집 모양으로 만든 佛龕이다. 지붕에다가는 기와골

기와를 달았으며, 용마루의 두끝은 鴟尾形을 이루고 있다. 四壁은 모두가

成하고、前面의 그것은 다시 左右 두 문짝으로 開閉되게 하였으며、그 外面

기고、안쪽에다가는 두王의 像을 두두려서 내밀어 鍍金하고 있다. 內壁의

로 諸 佛圖를 나타내고 鍍金하였으며、龕背의 壁面에다가는 아래위로 寶相華

다。그리고、下部의 臺座와 接續하는 部分에는 上下로 覆蓮과

두가 高麗 末期의 特徵을 지니고 있는 佛龕이다。

34. 〈삼화인쇄체〉로 찍은 『국보도감』
(1957, 실제 크기, 20% 크기, 원도 제작:
최정호/인쇄처: 삼화인쇄주식회사)
『국보도감』은 최정호에게 활자를 의뢰하기
전에 삼화인쇄에 인쇄한 책으로,
〈동아출판사체〉와 같은 것으로 추정된다.

는 27~34 mm, 꼬리 길이는 138~162 mm 이다.

평지나 산의 침엽수(針葉樹) 또는 활엽수(闊葉樹) 수풀

로 침엽수와 활엽수의 나무 가지 또는

둥우리는 마른 나무 가지를 얼기설기

이끼류(蘚類), 흙 등을 짓이겨 밥 공기

알 자리에는 가느다란 풀 뿌리나

알은 푸른 녹색 바탕에 연한 갈색의 작은

산란수(産卵數)는 5~6 개이다.

산란기는 5월부터 6월 사이이며, 포란

Fig. 16 어치의
알(×1)

알의 크기는 장경(長徑)이 22.7~32.8 mm, 단경(短徑)

게는 6.8~8 g 이다.

잡식성(雜食性) 조류이다.

여러 가지 나무의 열매와 종자, 곤충류, 뱀, 개구리, 조

아먹고 산다.

텃새이다. 1년을 통하여 꼭 같은 곳에 서식(棲息)한다.

: 흐린 소리(濁聲)로 "갸아아, 갸아아"하며 운다.

〈삼화인쇄체〉로 찍은 『한국동물도감 조류』,
(1962, 실제 크기, 20% 크기)

全能한 神이 아닌지라, 事實關係의 眞相을 過去에 일어났던 그대로를 如實히 파악

참으로 힘드는 일이다. 이밖에도 刑事裁判을 염두에 두고 생각해 볼때에는 犯人에

어떤 種類의 刑을 얼마만큼 宣告함이 타당 할것인지 이것을 결정 짓는것이 또한 극

운 일이다. 刑事裁判이란 犯人의 過去 事實을 잘 살펴야 되겠지만 그 具體的 人間

事에 대하여서 까지도 살필줄 알아야 하기 때문이다.

옛날부터 「令이 苛酷하면 곧 듣지 아니 하며, 禁이 많으면 곧 행하지 아니 한

였다.

요전 人權週間에 어떤 新聞에서 다음과 같은 줄거리의 글을 읽은 일이 있다. 「허

카를 위해서 단 한조각의 빵을 훔친 罪값으로 「장 발장」은

만 했다. 「빅토르 유고」의 名作 「레 미제라블」은 혁명 이제

발장」을 主人公으로 등장시켜 사회 하층 서민들의 無知와

고 人道主義에 입각한 救濟에의 기원을 부르짖었던 것이다

아닌 우리 社會에서 韓國版 「장 발장」의 悲劇을 수 없이 모

에 었다. 十日 大邱 喬尊所에서 잊어진 한 女人의 참극도

〈삼화인쇄체〉로 찍은 『법창에서의 사색』
(1967, 실제 크기, 25% 크기)

53 개구장이와 女先生

개구장이와 女先生

그저 학교에 다니는 것 만으로도 고마울 따름이었다. 나는 공부나 열심히 하자고 스스

보통학교에 다니는 동안 공부를 열심히 했다. 특히 조선어(朝鮮語) 과목은 언제나 一

금 성적이 떨어질 때라야 九五점을 받았다. 아무리 떨어졌다 해도 그 미만으로 받아 본

당시 국어(國語)라고 하면 일본어(日本語)를 의미하는데, 그 과목도 잘한 편이었다.

또는 다섯째 이내에 드는 우등생적이었다.

유경무(柳慶茂) 선생님이 一학년 때부터 줄곧 담임을 하셨

학년일 때에는 한 학급이었으나 二학년으로 진급할 때 一학

반을 편성하였다.

三학년이 되면서 우리는 예지동(禮智洞)에서 장사동(長沙

랑채를 얻어 들었다. 그때 내 나이는 열세 살이 되어 있

어머님의 품팔이 생활은 여전하였고, 가난의 굴레로부터

〈삼화인쇄체〉로 찍은 『집념의 반백년』
(1983, 실제 크기, 25% 크기)

惠民署와 內醫院의 醫女의 교육 방법은 위에서 본 바ㅇ
교육 방법은 世宗實錄의 다음과 같은 기록에 의하여 알

『대저 百工技藝之事는 日鍛月鍊하지 않으면 오묘한 경지에
러나 慣習都監의 倡妓數는 모두 가난하여 생계가 바빠 겨울
상시로 연습하게 하면 살아갈 길이 염려된다』

하여 매년 겨울과 여름 6개월을 제외하고 다음과 같이
하였다.

즉, 교육 기간은 寒暑 6개월을 피하여 2월부터 4월
부터 10월까지 3개월동안 輪日制로 가르쳤다.

그 전공과목은 玄琴, 伽倻琴, 鄕琵琶, 杖鼓, 牙箏, 笑
笒등이었고, 전공악기에는 능숙한 사람에게는 兼攻으로
더 배우게 하고, 그렇지 못한 사람은 전공 한 가지만 연
歌曲은 누구나 공통적으로 배워야 했고, 唐琵琶도 필수
다.

이렇게 교육을 시행함에 있어서는 각 전공에 따라 선신
가르친 다음에는 提調가 직접 그 妓藝의 경중을 시험하ㅇ
ㅇ으로 還定하였다.
動하는 그 교사는 벌을 주는등 감

甲子(英祖 20년, 서기 1744년)

35. 〈보진재체〉로 찍은 『여명의 동서음악』
(1974, 실제 크기, 25% 크기, 원도 제작:
최정호(추정))

전활판제조소 활자와 구조적으로 비슷하지만 닿자가 가로로 조금씩 커졌고, 가로로 흘렸을 때 글자의 높낮이가 비교적 고른 것으로 보아 가로짜기를 고려한 듯하며, 8, 9포인트는 〈동아출판사체〉처럼 크기별로 원도를 보정한 듯하다[19]. 흔히, 가로짜기와 세로짜기는 진행 방향만 다르다고 생각하기 쉬우나, 그에 따라 활자는 전혀 다른 글자의 공간 배분과 균형을 갖게 된다. 비슷한 시기에 제작한 원도임에도 불구하고, 글자의 균형이 다른 것을 보면, 그가 세로짜기와 가로짜기용 활자에 대해서 상당히 고민했음을 짐작할 수 있다. 이런 면에서 한글 활자의 역사에는 최정호를 기점으로 그 세로짜기용 활자와 가로짜기용 활자의 구분이 생기게 된다.

〈삼화인쇄체〉를 개발하던 시기에 〈보진재체〉[35]가 개발되었다. 최정호가 직접 남긴 기록은 없으나, 장봉선이 최정호의 원도를 손봐서 보진재에 넘겼다고 한 기록과 김진평이 「한글 활자체 변천의 사적 연구」에서 최정호의 활자라고 말한 것으로 미루어 보아, 최정호의 원도가 장봉선의 장타이프사를 통해 보진재에서 쓰였던 것으로 보인다. 그러나 보진재의 기록에는 1963년 활판인쇄 시설을 인수했다는 내용만 있다. 따라서 〈보진재체〉는 보진재가 인수한 활판인쇄소의 의뢰로 장봉선이 제작했거나, 인수 내역에 활자 개발이 포함되었던 것으로 생각할 수 있다. 〈보진재체〉는 〈동아출판사체〉와 〈삼화인쇄체〉보다 첫 닿자가 커지고 가로 글줄 흐름이 더 안정적이며, 이후에 개발된 모리사와의 〈중명조〉와 신명의 〈신

19. 원도를 보지 못하고 인쇄된 글자만으로 비교한 것이므로, 정말로 활자 크기에 따라 속공간을 다르게 했는지, 했다면 어떻게 조정했는지 명확하게 설명하기 어렵다.

신명조〉와 비슷한 표정이다.

　　최정호나 최정순 그리고 장봉선이 관여한 활자는 당시 출판된 책을 보면, 더 있을 것으로 예상하지만, 이들의 어떤 역할을 했고 어디에 제공되었는지 알 수 없다. 〈보진재체〉에서도 알 수 있듯이 원도를 수정하여 납품되거나 기존의 활자를 원도 삼아 다시 제작하는 경우가 있었다고 한다. 특히 최정호는 자신이 작업한 활자에 대한 기록을 장봉선이나 최정순에 비해 자세히 남기지 않아서, 그가 남긴 활자가 얼마나 있는지 정확히 헤아리기 어렵다.

○ 본격화된 가로짜기용 사진활자 개발

대한문교서적이 일본에서 처음 사진식자기를 수입한 1953년에는 한글 활자꼴의 굵기가 기계와 맞지않아 쓰지 못했고, 장봉선이 최정호의 〈삼화인쇄체〉의 원도와 최정순의 〈평화당 고딕체〉의 원도를 넘겼을 1959년에도 굵기가 맞지 않아서 두껍게 고치고 세 가지 크기로 원도를 만들어 일본에 보냈으나, 제작하지 못했다. 이후 1969년에 샤켄이, 1971년에 모리사와가 최정호에게 사진식자용 원도를 의뢰하여 한글 사진활자를 만들게 되었고, 1970년대 초부터 사진식자기를 통한 한글 인쇄가 국내에 널리 쓰이기 시작했다. 최정호가 샤켄과 모리사와에 제공한 중명조[36]는 서로 다른 공간 구조로 되어 있다. 〈샤켄 중명조〉는 〈모리사와 중명조〉보다 낱자의 크기와 위치, 공간 비례에서 손글씨의 특성이 더 남아 있어서, 글자의 속공간이 비교적 좁고, 세로짜기에서 글줄 흐름이 좋다. 반면 〈모

옳른한글중명조피리
옳른한글중명조피리

36. 〈SM중명조〉와 〈SM신신명조〉 비교. 전자는 〈샤켄 중명조〉를, 후자는 〈모리사와 중명조〉를 바탕으로 한다.

37. 〈모리사와 HA태명
조〉로 추정되는 최정호의
원도(실제크기), 세종대
왕기념사업회 소장

리사와 중명조〉는 닿자가 커지고 그에 따라서 받침도 커지면서 '오
른쪽에 치우친 글자의 무게 중심'(세로짜기용 활자의 특성)이 왼쪽으
로 이동하여 가로짜기에서 글줄 흐름이 더 안정되었다.

　　이렇듯 〈동아출판사체〉(1957)와 〈삼화인쇄체〉(1958), 〈보진재
체〉(1960년 즈음)를 서로 비교해보면, 최정호는 이미 쓰기의 특징이
담긴 활자, 작은 크기로 썼을 때 적합한 활자, 세로짜기용 활자와
를 가로짜기용 활자를 디자인할 때의 주의 사항을 모두 고려하여
디자인했음을 알 수 있다. 이 시기에 최정호는 〈굴림체〉, 〈그래픽
체〉, 〈판테일체〉 등 일본 회사의 의뢰로 다양한 한글 활자를 개발했
다. 그의 원도는 일본 활자회사가 소장중이며, 세종대왕기념사업
회의 전시실에 일부37가 남아 있다.

교과서 활자의 흔적

새활자·원도활자 시대(1880~1990 초)를 중심으로

○ 교과서 활자의 태동……20세기 초

교과서만큼 알게 모르게 내면 깊숙이 관여하는 책도 드물다. 교과서 활자는 주로 국가 주도로 제작했으나, 1910년 이후 일본에 넘어가면서 이러한 맥은 잠시 끊어졌다. 광복 직전에는 활자를 녹여 군수품으로 충당하는 일까지 있었고, 뒤이어 발발한 6·25 때는 활자, 종이, 인쇄소, 기술자 등 모든 자원이 부족했던 상황이 교과서에 고스란히 남아 있다.

20세기 초의 교과서는 편집 체제와 활자 쓰임새를 정립할 겨를도 없이 겨우 인쇄만 할 수 있었기에, 새활자 시대의 여러 활자가 질서없이 뒤섞여 있다. 본문은 〈한성체〉38, 39, 40, 〈최지혁체〉40, 〈박경서체 4호〉41를 썼고, 제목은 〈고짓구체〉, 조선 말기 교과서에 쓰였던 〈독본체〉39, 40 등을 사용했다. 그리고 동아일보 〈이원모체〉와 비슷한 활자(순명조체)도 외래어 표기 등에 썼다. 이 외에도 다양한 활자42가 당시 여러 인쇄물에 뒤섞여 있다.

○ 바닥을 치고 일어선 교과서 활자 개발……〈국정교과서체〉

6·25 이후 교과서용으로 개발된 원도활자는 문교부가 주도한 〈국정교과서체〉와 대한교과서가 개발한 〈대한교과서체〉이다. 문교부

二十七　ㅎ

ㅈ　ㄴ　ㅎ　좋｜좋다　좋

좋아　좋

이것이　좋다.

그것도　좋지.

모두　다　좋구나.

배가　항구*에　닿는다.

제주도에서는　말을　놓아

겨울에　먹일　꼴을　쌓아

벼가　벌써　누렇게　익기

다.

마을　앞에　정자나무

38. 〈한성체〉로 찍은 『한글 첫 걸음』(1945,
실제 크기, 20% 크기, 인쇄처: 조선교학도서
주식회사)
광복 후 자주적으로 교과서를 만들기 위한
노력의 첫 결실로 〈한성체〉를 사용하였다.

둘째　문제

자석은　어떻게　일하는가?

우리의　알　일

종류가　있는가?

…것을　끌어당기는가?

39. 〈독본체〉와 〈한성체〉로 찍은 『과학공부 4-1』 29쪽(1949, 실제 크기, 20% 크기)
제목에 〈독본체〉, 질문에 〈한성체〉를 사용하였다.

네째　문제

우리는　바위에서　어떻게　먼 동물과　식물을　알　수　있는가

우리의　알　일

…ㄴ　부수기도　하고,　만들기도　한다.

…의　산젓의　흔적이다.

40. 〈최지혁체〉와 〈독본체〉, 〈한성체〉로 찍은 『과학공부 4-1』 58쪽(1949, 실제 크기, 20% 크기)
제목에 〈최지혁체〉, 질문에 〈독본체〉, 〈한성체〉를 사용하였다.

태 측 좌 제 왕 움 엎 아 순 쌈 봄 박 많 레 뜻 떨 능 넉 글 경 (가)
택 충 차(ㅊ) 져 왔 웁 었 악 술 쌍 봅 반 매 로 딍 데 늦 널 금 고 가
터 치 차 졌 왜 웃 었 안 숨 쌓 봉 받 맹 록 (라) 디 늬 넙 급 곤 각
턱 칙 착 조 워 웅 엥 알 숯 쌌 부 발 머 론 라 독 님 넵 굿 골 간
턴 친 찬 족 원 위 여 암 숳 새 북 밤 먹 롬 락(타) 돈 닙 넷 궁 곰 감
털 칠 찰 존 월 유 역 앙 숲 색 분 밥 먼 룹 탁 돌 다 넝 금 곱 잣
테 침 참 졸 웨 육 연 앗 쑤 생 불 밧 멀 롯 란 돔 다닥 넓 긴 곳 값
토 칭 찹 좀 웬 윤 열 앝 쉬 서 붐 방 멍 룽 랄 돕 단 넚 기 공 갔
통 (카) 찻 줍 웰 율 엽 앚 쉰 석 붓 밭 멀 룅 람 돗 달 넜 긴 피 꽃
퇴 카 창 좃 용 윽 엿 앛 쉴 선 붕 밖 면 료 랍 돛 담 네 길 꼭 갈
투 칼 채 종 자 윽 영 앟 설 섣 불 밝 멸 무 랏 동 담 녀 김 꼴 강
트 커 책 좋 작 은 영 앞 섬 섭 불 밞 명 류 랑 또 답 년 깊 꽃 갗
특 컷 최 죄 잔 읃 옅 앉 슴 섭 붗 밟 몃 륙 랐 똑 닷 년 긎 꽃 겄

파 쿠 첩 줌 장 응 옥 약 쓴 썩 빅 몹 름 럭 됩 딴 논 패 국
판 크 첫 짜 짝 의 온 안 쓸 썼 번 곳 릅 러 두 딸 놀 꺼 군
팔 큰 청 중 책 이 올 알 씀 셔 벌 몽 룽 럼 뜅 땅 높 려 굴
팜 클 체 쥐 쌈 익 움 얌 씁 셰 범 뇌 리 럽 대 뚫 놋 (나) 궁
패 큼 초 즉 쌈 인 읏 얏 시 셨 법 료 린 럿 맥 놓 난 굽
퍼 키 촉 즌 쌂 일 웅 양 식 소 벗 무 림 렁 더 늠 날 궁
페 킨 춘 즌 쨉 임 입 얕 신 속 벙 문 링 텅 덤 눈 남 궇
펴 (타) 최 중 쟁 잇 잉 얔 실 손 벽 물 미 (마) 덯 놔 납 굽
편 타 추 지 저 잇 언 얘 십 솔 변 레 뒤 드 덕 누 낫 굵
명 탁 축 직 적 잆 언 어 칫 솜 별 민 막 려 득 뉘 낫 귀
포 탄 춘 진 전 잎 엄 얼 송 솟 병 민 막 력 든 눈 냉 규
폭 탈 출 질 절 임 엎 읽 쇄 숟 별 밀 말 련 들 냅 냇 균
폰 탐 춤 집 점 잎 엄 얻 쇠 쑈 보 밉 맘 덜 듬 넜 그
표 탑 충 집 젚 잆 엉 얿 쇄 쏘 복 밑 맙 럽 덥 덧 늘
푸 탔 취 짓 젓 와 윤 엿 쳇 수 (타) 맛 명 둣 떠 늘
푼 탕 즈 징 정 완 울 영 (아) 숙 쌀 볼 바 망 롓 둥 떤 놋 근

41. 〈박경서체 4호〉로 찍은「한글정보」4호(1993.2, 60% 크기, 실제 크기)
〈박경서체 4호〉의 특징은 닿자 ㅌ, 받침 ㅈ 등에서 볼 수 있다.

(타) 타 텬 퇴 룅 앉 잇 꽃 빛

닿자 ㅌ은 첫줄기가 ㄷ에서 떨어져 있고, 받침 ㅈ은 갈래 지읒으로 되어 있다.

열 다섯째 과　우리겨레의

독립국가를 세울 것

팔월(八月) 해방(解放) 이전
레는 있었으나, 우리 나라가 없
우리는 갖은 압박을 받았고, 항
껴 왔습니다. 세계 사람 앞에서
권리를 버젓이 주장(主張)하려면
엇보다도 나라를 세워야 합니다
니다. 아시아 동방(東方) 아름다
山)을 가진 우리 삼천만(三千萬)
하 뜻으로 행복스러운 우리나라
겨레가 당면한 첫째
(野蠻人) 과 같이 문화
있어도 없음과 같을
(希臘人) 과 같이

42. 초창기 교과서에 사용한 다양한 활자
(『초등공민』, 1946, 실제 크기, 25% 크기)

각되는 것도 있다. 이러한 유물을 남긴 시대를
석기시대라고 한다.

四 원시인은 어떠한 생활을 하고 있었을까

(一) 고생인류들은 대개 나무 위나 동굴속에서
면서 먹을 것을 찾아서 이리 저리 돌아다니며
고 있었으리라고 생각된다. 그들은 상당히 털
고 힘이 세어서 추위를 능히 견디며 사나운
승과 싸우기도 하였으리라고 생각된다. 짐승
른 점은 비록 원시적이기는 하나 돌팡치 같은
장을 손에 쥐고 생활하였다는 것이다. 그들은
음에 주로 나무열매, 나무뿌리등을 먹었으리라
각되나 차차 서로 싸우다가 죽은 짐승의 날
도 먹고 적은 새나 짐승을 돌로 잡아서 먹
하였으리라 생각된다. 제일 나중에 살던 고생
녀안다탈인은 어느 정도로 불을 사용할 줄
확실하지는 않고 아뭏든지 이
경에 맞는 생활 방법을 발전
문에 멸망되어 버리고 말았다.
期眞人)들은 고생인류 보다
하였다고 생각된다.
만을 하였고 그 사용 (使用)
보다는 훨씬 작고 뾰족하여

초창기 교과서에 사용한 다양한 활자
(『사회생활공부 5-1』, 1947, 실제 크기,
30% 크기)

一七 아들에게

사랑하는 아들아!

네가 음악 연구할 목적으로 독일 편지를 받고, '나는 일변 대단히 또 한 편으로는 여러 가지 걱정 나.

그렇듯 너를 사랑하시던 조모님 길이 얼마 남으시지도 않으셨는데, 밤과 낮이 바뀌는 이 곳으로 오 단도 무던한 일이지 시겠다고 허락하신 이 아니라, 무서워하

초창기 교과서에 사용한 다양한 활자
(『중등국어교본 3학년』, 1947, 실제 크기,
25% 크기)

한 행실이 있는 사람들의 사적을 그림
으로 그리고, 그 사실을 한문으로 먼저
쓰고, 또 우리 말로로 해석한 것이다.

이 병모는 영조(英祖) 정종(正宗) 두
대에 대하여, 영의정(領議政)까지 이
른 사람이다.

八. 별주부전(鼈主簿傳)

이 소설은, 삼국사기 김유신전(三國
史記 金庾信傳)에 있는, 김춘추(金春秋)
가 고구려에 들어갔다가, 고구려 임금
님을 재담(謎談)으로 속이고, 위험한
곳을 벗어 나왔다는 이야기로서, 천여년
동안 민간에 전해 오던 것을, 늘여서
만든 동화소설(童話小說)이다. 그런데,
이 것도 불가서(佛書) 본생경(本生經)
에 있는, 용왕과 원숭이의 이야기와 비
슷한 것이니, 아마 인도(印度)로부터
전하여 온 것을 얼마 고쳐 만들은 것이
아닌가 한다.

... , 그 때는 알 수

春香傳)

... 들어가면서, 유
... 일들을 잃어버리고,
... 식과 절차에만 쓸

수 없는, 인권평등
연애(自由戀愛)를
의 인격을 주장하여
에 혁명의 봉화를
소설에서 찾아볼 수

이 소설은 그 지은
알 수 없으나, 이미
(英祖) 때에 한문으
뒤르 전해 내려오던
을 거쳐서, 우리말로
불려지고, 국으로 이
종(正宗), 순조(純祖)
한다. 달의 풍부하고
화려하고 세련됨의
참으로 큰 걸작이다.
작품이 처음으로
아직까지 더 위에
지 않았다. 이제 판
에 나온 것이 그 종

十二. 관동별

이 노래의 지은 이
監司)로 되어가서,
것이다.

지은 이는, 선조(
대로 뛰어난 정 철(
호는 송강(松江)이라
이르렀다. 그가 지

초창기 교과서에 사용한 다양한 활자
(『가려뽑은 옛글』, 1951, 실제 크기, 25%
크기)

지방의 에스끼모의 생활에 대한 것이
었지만, 그보다도 좀 남쪽으로 내려
오면, 육지에도 동물의 가짓수와 수
효가 많아 진다. 이 곳 에스끼모는
육지에서 잡는 짐승만으로 넉넉히 사
는 사람도 있다. 특히 바다에서 멀리
떨어진 육지 안에서 사는 에스끼모들
은, 육지에서 나는 동물만을 사냥하여
살고 있다. 육지에서 나는 동물 중
에서는 순록이 제일 중요한 것이다.

순록은 심한 추위에도 잘 견뎌 내
　　　　　겨울에도 그 길고 날카
　　로 눈 속에 파묻힌 이끼
　　　　는다. 순록은 수백 또는
　　큰 떼를 짓고 옮아 사는
　　고 있다. 에스끼모는 이

초창기 교과서에 사용한 다양한 활자
(『여러곳의 생활 3-2』, 1952, 실제 크기,
30% 크기)

四. 우리 나라의 교통과 통신

는 이 때 처럼 교통 기관의 고마움
뼈에 사무치게 느껴 본 일은 없었다
교통은 이와 같이 우리들의 일상 생활
과 깊은 관계가 있는 것이다.

1. 교통의 시작 아득한 옛날에
람의 조상이 이 지구 위에 처음으로
타났을 무렵의 일을 생각하여 보자.
선 그들은 살기 위하여 먹을 것을 구하
는 일이 첫째 일이었을 것이다. 그
하여 먹을 것을 얻으려고 그들은 산
풀과 나무의 열매를 따기
잡기도 하며, 내나 바
나 조개를 잡기도 하였
이 이렇게 산이나 들로
바다를 건너는 동안에

초창기 교과서에 사용한 다양한 활자
(『사회생활 4-2』, 1953, 실제 크기, 30% 크기)

꺼번에 밀려들어온 때도 있었으니,
때문에 지금 미국에는 온 세계의 여
겨 레들이 모여 있어, 마치 사람의 전람
를 연 것 같습니다. 이 중에도 영국
족을 비롯한 프랑스, 또이취, 네델란드
스웨텐 같은 유우롭 사람들이 제일
고, 그 밖에 흑인과 아시아 사람들
많이 살고 있읍니다. 흑인은 전에 아
리까에서 사 온 노예들의 자손입니다.

(4) 도시의 자람

어느 나라에서도 그렇지만 특히 미
들이 도시에 많이 몰려
전 인구의 반 이상이
때문에 도시의 인구는
는 아주 적읍니다. 넓

초창기 교과서에 사용한 다양한 활자
(『사회생활 5-2』, 1954, 실제 크기, 30%
크기)

11. 바 다 (시나리오)

No. 79 제삼 부두(第三埠頭)

　봉래 호(蓬萊號)가 정박(碇泊)해 있

杰) 말 없이 배에 오르려고 할 때,

선원(船員) "누구냐?"

창걸(昌杰) "이 창걸…… . 새로 온 항

선원(A) "선장이 쁘리찌에서 기다립니

No. 80 키잡는 방(操舵室)

　송 치오(宋致五)가 해도(海圖)를 보

차 걸 이 가 들어오는 것을 맞으며,

　　　　　　　는군, 뱃놈허군 제법 시간

　　　　　　.

　　　　　　소릿 대(傳聲管)에

　　　　　비 !"

초창기 교과서에 사용한 다양한 활자
(『중학국어 2-1』, 1954, 실제 크기, 25%
크기)

5 다. 와글와글하던 그 많은 학생들도

고요하고, 훌적훌적거리며 우는 소리

기서 조용히 들렸다.

—방

27. 소년(少年)의 노래 (시ㄴ

10 ### 1. 목장(牧場)의 아침

아침 햇살이 뚜렷하게 비친 북한

서 아래 쪽으로 이동(移動)하면,

파묻힌 목장(牧場)의 전

에서 꾜꾜대며 몰려나오

색(白色).

손에 젖통을 들고, 닭

초창기 교과서에 사용한 다양한 활자
(『중학국어 1-2』, 1955, 실제 크기, 25%
크기)

13. 할머니를 모시

철이도 미끄럼을 탔읍니다.

종성이도 멋있게 미끄럼을 탔

순이도 한 번 지쳤읍니다.

냇물이 꽁꽁 얼어

미끄럼터가 되었읍니다.

한 사람이 갑니다.

두 사람이 갑니다.

갑니다.

할머니가 내를

손자를 데리고 오

13. 할머니를 모시고

철이도 미끄럼을 탔읍니다.
종성이도 멋있게 미끄럼을 탔읍니다.
순이도 한 번 지쳤읍니다.
냇물이 꽁꽁 얼어
미끄럼터가 되었읍니다.
한 사람이 갑니다.
두 사람이 갑니다.
세 사람이 갑니다.
허리 굽은 할머니가 내를 건너려
고, 어린 손자를 데리고 오셨읍니
다.
할머니가 서셨읍니다.
손자도 섰읍니다.

초창기 교과서에 사용한 다양한 활자
(『도덕 2-2』, 1960, 실제 크기, 25% 크기)

"뭐, 벌써 자? 나도 퍽 심심
그거 참 좋다."

굴비의 말이 떨어지기도 전에
에 있는 쌀도 말했습니다.

"무슨 얘기냐? 나도 퍽 심심
거 잘 됐다. 굴비야, 너부터
봐."

"무슨 얘기를 할가? 얘들아,
내 이름이 무엇인지 아니?"

"네 이름이 굴비지 뭐야."

"내가 부석가 같이 대답을 하였
은 처음에는 조기라고
데 사람들이 나를 잡

"뭐, 벌써 자? 나도 퍽 심심한데,
그거 참 좋다."
굴비의 말이 떨어지기도 전에, 항독
에 있는 쌀도 말했습니다.
"무슨 얘기냐? 나도 퍽 심심한데 그
거 잘 됐다. 굴비야, 너부터 시작해
봐."
"무슨 얘기를 할가? 얘들아, 너희들
내 이름이 무엇인지 아니?"
"네 이름이 굴비지 뭐야."
쌀과 부석가 같이 대답을 하였습니다.
"내 이름을 처음에는 조기라고 불렀
어. 그런데, 사람들이 나를 잡아서 이
렇게 말려 놓고는 굴비라고 불러 준
단다. 그러면, 내가 굴비가 되서서 이
집 부엌에 오기까지의 이야기를 하
마."

— 8 —

43. 〈국정교과서체〉(초기)로 찍은 『사회생활
3-2』(1955, 실제 크기, 25% 크기)
1955년 처음 개발된 〈국정교과서체〉로,
원도를 그렸던 최정순은 급히 만들어
아쉬움이 남는다고 회고하였다. 〈박경서 4호〉
에 비해 받침이 있는 글자와 없는 글자의 크기
편차가 크고 ㅈ, ㅊ 등 낱자의 좌우 균형과
비례가 불안정하다.

은, 3 개는 길고 앞쪽으로 벋었으며
짧고 뒤쪽으로 벋었다.

　제비와 참새 같은 새들의 발톱은
어서, 나뭇가지를 잡기에 알맞고, ㄴ
앉아서 잠을 잘 때에도 떨어지지 않
　오리나 거위와 같이 물에 사는 새
는 발가락 사이에 물갈퀴가 있다.
들은 물갈퀴로 헤엄을 잘 친다.
　○ 어미닭과 병아리에서 빠진 깃털을
　　어떻게 다른지 살펴보자.
　○ 어미닭과 병아리의 발자국의 길이를
　　새기 모양을 살펴보자.

44. 〈국정교과서체〉(후기)로 찍은 『자연
4-1』(1965, 실제 크기, 25% 크기)
개량된 〈국정교과서체〉로 초기보다 균형이
잘 잡혀있고 비례도 안정되었다.

는 광복 직후 운크라의 원조로 교과서 제작 시설을 마련하여 한글
활자 개발을 계획하고, 대한문교서적은 활자 제작을 주도했다. 교
과서용 활자인 만큼, 여러 전문가와 함께 〈국정교과서체〉 개발에
대해서 논의했으며, 1953년에는 한글 교과서 활자를 일본에서 제
작·수입하려는 계획을 바꿔 벤톤 자모조각기를 수입해 국내 제작
하려 했으나 무산되었다.

　　1954년 최장수를 비롯한 이임풍(이흥용), 박정래(최정순), 김인
협[20]은 일본에서 활자 제작 기술을 연수받고 각자의 역할[21]을 맡
았다. 〈국정교과서체〉는 박경서의 글자본을 바탕으로 이임풍과 최
정순[22]이 만들었다. 당시 활자 제작에 정부 관계자와 활자 개발자
이외에도 국어학자나 교육자, 서예(글씨)가, 활자 제작 전문가가 함
께 참여한 점으로 보아, 이임풍은 활자개량위원으로서 기본적인
원도 제작 방향을 계획하고 최정순은 그에 맞춰 원도를 그리고 자
모를 조각한 것으로 추정한다. 이렇게 만들어진 〈국정교과서체〉는
대한문교서적이 발행한 초등학교 교과서에 쓰였다.

　　정확한 제작·사용 시기에 대해서는, 1954년에 제작하여 같은
해부터 썼다는 기록과 1954년 가을부터 사용했다는 최정순의 인

20.　김인형으로 기록된 자료도 있다.

21.　문교부는 대한문교서적 최장수 공장장, 이임
풍, 박정래, 김인협을 일본에 파견했다. 이임풍은
자모원도 설계와 사진식자를, 박정래는 자모 조각,
원도 작성, 조각·연판을, 김인협은 제책의 기계화를
담당했다. 이임풍은 장봉선에게 자모 제작을 의뢰
하지 않고 직접 만드는 것으로 계획을 바꿔 벤톤 자
모조각기를 구입한다.

22.　이임풍이 설계하고 최정순이 원도를 그렸다
는 기록이 있으며, 최정순도 이임풍은 원도 그리는
일에 관여하지 않았다고 회고했다.

터뷰가 있으나, 『국정교과서 35년사』(1987)에 따르면 1954년에 제
작하고, 1955년부터 사용했다고 한다. 아직 〈국정교과서체〉를 사
용한 1954년 교과서를 찾지 못했지만, 만약 존재한다면 아마도 소
수의 교과서에 시험적으로 적용했을 것으로 추정한다.

1955년에 처음 발표된 〈국정교과서체〉43는 1960년경 매우
안정되고 이전의 〈박경서체〉와 더 비슷한 모습으로 개각 44된다.
이 작업은 최정순이 대한문교서적을 떠나고 난 뒤에 수정된 것으
로 공무국에서 자체적으로 진행되었다. 아쉽게도 대한문교서적
연혁에도 관련 기록이 없고, 이후 대한교과서로 인수되면서, 인쇄
된 국민학교 교과서를 통해서만 활자꼴을 짐작할 수밖에 없게 되
었다.

○ 세 차례에 걸친 개각의 결과물……〈대한교과서체〉

문화당주식회사를 모태로 1948년에 설립된 대한교과서주식회사
는 주로 중·고등학교 교과서를 출판했으며, 1958년부터 개발한 활
자가 〈대한교과서체〉이다. 원도는 현재 교과서박물관에 전시·보
관되어 있으며, 거의 온전히 남아 있는 유일한 한글 활자 원도이
다. 특히 세 차례에 걸쳐 개각하면서 옛활자, 새활자, 원도활자로
제작 기술이 바뀜에 따라 활자의 균형과 비례, 점과 획의 표현 등
이 어떻게 변화했는가를 살펴볼 수 있는 단서이기도 하다.

1958년 벤톤 자모조각기 2대와 조각침 연마기로 활자 개발
에 착수해서, 같은 해 12월에 1차 완료하였고, 중학교 국어, 중·고
등학교 도덕, 고등학교 국어 등 주로 중·고등학교용 국정교과서에
쓰였다. 그전까지는 국정교과서와 다를 바 없이, 다양한 활자를 사

용했다. 〈대한교과서체〉는 1958년 1차 제작 후 곧바로 개각에 들어가 1962년 2월에 1차 개각을 완료했고(조종환, 김정식, 정윤수), 그 뒤에 2차 개각(1962년 3월~1969년 2월, 김홍찬, 김영순, 오희순), 3차 개각(1969년 3월~1974년 2월, 오희순, 박철수)을 거쳐 1985년까지 사용되었다. 총 세 차례의 개각이 이루어진 것으로 공식 기록되어 있으나, 실제 원도 제작 연도를 보면 지속적으로 원도를 수정·보완한 것을 알 수 있다. 이는 원도 제작부터 자모 조각, 활자 주조까지 모든 시설을 보유하고 전문 담당자를 두었기에 가능한 일이었다.

대한교과서는 1998년 국정교과서[23] 인수와 함께 〈국정교과서체〉도 소유하게 되었으나, 이미 1991년부터 〈대한교과서체〉를 사용하지 않았기 때문에 큰 의미가 없었을 것이다. 인수 당시의 일반 문서가 대한교과서에 일부 남아 있으나, 〈국정교과서체〉의 원도 관련 기록은 남아있지 않으며, 인수 여부조차 확인할 수 없다. 〈대한교과서체〉 원도 관련 자료는 교과서박물관에 보존되어 있으므로, 〈국정교과서체〉자료는 인수 당시 없었을 것으로 짐작한다.

○ **본격적인 가로짜기용 활자……〈국정교과서체〉, 〈대한교과서체〉**
〈국정교과서체〉나 〈대한교과서체〉 모두 가로짜기를 고려하여 디자인되었다. 당시 문교부 교과서편수국장이었던 최현배와 대부분의 한글 학자들은 한글 가로쓰기를 주장했으며, 그에 따라 가로짜기용 활자를 만들려고 고심하였다. 그러나 두 활자 모두 처음에는 세로짜기에 적합한 모습이었던 것으로 보아, 가로짜기용 활자 개

23. 대한문교서적주식회사는 1961년 8월 1일
국정교과서주식회사로 개명한다.

섯 이 나 있고, 태평 양을 통과하는 해
져 맞추는 놀이도 한다. 어린이들도

45. 최정순의 〈국정교과서체〉(1954)로 찍은 교과서(『여러곳의 생활 3-2』(1952)).
첫 줄기가 ㄷ에서 떨어진 ㅌ, 갈래 지읒의 받침 ㅈ 등이 〈박경서체 4호〉와 닮았다.

발 경험이 없었던 것으로 보인다.

최정순은 〈국정교과서체〉(1954)를 6개월이라는 짧은 제작 기
간에 만들었다. 〈국정교과서체〉도 이전의 교과서 활자(대표적으로
〈박경서체 4호〉)와 비슷한 글자 구조 45이지만, 각 글자끼리의 전체
적인 균형이 불안정하고, 각 낱자의 모양이 조악하다. 가로짜기용
활자를 연구할 시간과 경험이 부족한 점도 있지만 돋움체의 경우
간단히 그린 원도에 굵은 바늘을 넣은 조각기로 한 번에 획을 긋는
방식으로 제작할 정도로 열악한 상황이기도 했다. 최정순은 1960
년에 대한문교서적을 떠나 개인 사무실을 냈기 때문에 2차 개각에
는 불참[24]했다.

개량된 〈국정교과서체〉는 가로짜기에 적합한 방향으로 보완
되었는데, 손글씨에서 나타나는 획의 기울기가 수평으로 맞춰졌
고, 글자 너비가 가로로 넓어졌다. 또한, 들쭉날쭉하던 가로 글줄
흐름을 시각적으로 균등하게 맞추면서 안정되었다. 이와 함께 날
카롭던 활자의 인상도 부드러워졌는데, 글자의 부리와 꺾임 등이
축소되거나 부드럽게 변했다. 그리고 각 낱글자에서 닿자, 홀자,
받침이 크기가 달라 불규칙해 보이던 글자의 배분이 고르게 다듬

24. 최정순이 대한문교서적에서 활자를 제작했
을 때도 원도 제작과 자모 조각을 당시 미술부 직원
들과 함께 했으므로 개각에 문제가 없었다.

| 50 : 49 | 49 : 50 | 50 : 50 |

제1기　　　　　　제2기　　　　　　제3기
(무게 중심을　　　(무게 중심을　　　(무게 중심을
원쪽에)　　　　　오른쪽에)　　　　중앙에)

46. 〈대한교과서체〉의 개각
별 꼴의 변화(『대한교과서사:
1948~1998』(1998))

어졌다. 공식적인 기록만으로도 17년 동안 3차에 걸쳐 변신한 과
정과 모습에 대해서는 『대한교과서사 1948~1998』46에 비교적
상세히 정리되어 있다.

　〈대한교과서체〉의 1차 개각에서는 가로짜기용으로 개발하려
했으나 경험과 기술 부족으로 계획을 수정하여, 인쇄품질을 높여
활자가 선명하게 인쇄될 수 있도록 제작했다. 당시에 이미 〈국정교
과서체〉가 있었고, 비슷한 시기에 〈동아출판사체〉도 제작되었지
만 대부분 세로짜기용이었던 점으로 보아, 가로짜기용 활자 디자
인의 방향을 잡지 못했던 것으로 보인다. 당시는 원도활자 시대의
초창기였으므로 실제 사용 크기보다 확대하여 그린 원도와 작게
인쇄될 활자와의 차이를 체득하기 어려웠던 이유도 있을 것이다.
또한, 가로 획이 기울어져 흐르는 모습 등 손글씨에 기반을 둔 옛

활자의 특징이 나타나는 것으로 보아 글씨를 쓰고 확대하여 다시 정리하는 방식으로 원도를 만들었을 것으로 짐작한다.

2차 개각에서는 손글씨의 잔재를 지우려고 노력했다. 낱글자가 똑바로 섰고, 글자 크기도 가지런해졌다. ㅛ의 왼쪽 짧은 기둥에서 줄기로 바꾸면서 쓰기의 흔적을 차츰 의도적인 그리기로 바꿔가는 과정을 엿볼 수 있다. 그런데 1차 개각보다 획이 가늘어지면서, 인쇄된 인상이 날카로워 보이는 문제가 있었다. 특히 기둥 끝이 뾰족하여 마치 송곳처럼 예리해졌다.

곧이어 진행된 3차 개각에서는, 1차와 비슷한 굵기로 돌아가며 2차의 안정감은 유지했다. 2차보다 전체적으로 낱글자의 크기와 비례가 균질해진 점으로 보아, 교과서에 실제 적용하면서 지속적으로 다듬었음을 알 수 있다. 이렇게 〈대한교과서체〉의 표정은 점차 부드러워졌다. 또한, 가로짜기용 활자의 특징인 넓어진 가로너비와 속공간, 커진 낱자가 두드러지면서 글자가 커보이는 효과를 거두었다. 이는 가로짜기에 맞춰 활자를 개량한 경험이 쌓이면서 가능해진 결과다.

이후 〈대한교과서체〉를 디지털활자로 만들었으나, 굵기가 가늘어 날카로워 보이는 등의 문제로 잘 쓰지 않게 되면서, 1991년 5월 활자와 조판 시설 일체를 인창문화사에 매각했고 그 뒤부터는 서체 회사에서 구매한 활자로 교과서를 만들었다. 비용 대비 효과를 따졌을 때 경제적일 수는 있겠지만 오랜 역사를 갖는 활자를 더욱 갈고 닦지 못해 안타깝고, 교과서용 활자라는 소중한 문화유산을 유물로만 보관하는 현실이 유감스럽다.

신문 활자의 흔적

새활자·원도활자 시대(1880~1990 초)를 중심으로

○ 초기 신문 활자의 특징……붓글씨의 흔적

최초의 국문 신문인 한성주보에 쓰인 〈한성체〉47(츠키지 4호) 역시
신문용으로 제작된 것은 아니었지만, 글자꼴의 완성도가 높아서
당시의 국내 서적, 신문 등에 폭넓게 쓰였다. 1910년 일본에 강제
합병되면서 우리는 정치 외교의 주권은 물론 신문지법, 출판법 등
으로 언론·출판의 자유를 빼앗겼으나, 3·1운동을 계기로 1920년
조선일보를 시작으로 시사신문, 동아일보가 발행되었다. 이전의
국문 신문은 관보 성격을 띤 매일신보가 유일했고, 한글 인쇄 시설
을 갖춘 곳도 매일신보사, 한성도서주식회사 등 10여 곳 정도였다.
〈한성체〉 이후 국문 신문에 사용된 한글 활자는 매일신보의 본문
활자인 〈매일신보체〉48 로, 언제부터 사용했는지25는 아직 밝혀지
지 않았으며 국내에서는 〈조선일보체〉로 일컫는다.

　　4호 활자인 〈한성체〉에서 훨씬 더 작은 크기의〈매일신보체〉
(약 9포인트)로 바꾼 이유는 더 많은 기사를 싣기 위함이며, 작아도
읽기 좋도록 '최대한 커 보이게 디자인'했다. 신문 본문 활자는 이

25.　매일신보의 전신인 대한매일신보는 1906
년까지 〈한성체〉를 사용하였고, 매일신보가 1919
년에 찍은 신문(3월 6일자)과 서적에는 〈매일신보
체〉를 사용한 것까지 확인하였다.

유로부는
슴빅칠십이만소쳔이요

북악메리가는
팔빅이십만이요

남아메리가는
뉵빅팔십만이요

어세아이야는
스빅칠십일만일쳔이요

여섯뉵디의곳마다싸은비록험호며평탄호며기름지며쳑박호미

며쳐우며더우미다르나각쳐인민이하놀의대를인호며싸의리를

도읍을뷔풀고쉬우며기르며나으며부르위안호로뻐근본흘곳게

쇼유십국에나리지아니호니이쎄여섯큰뉵디

여섯큰뉵디에분픽호야좌편의괴록호노라

예시야의잇눈스룸은칠억팔쳔칠빅이십만

아흐리가의잇눈스룸은이억슴빅슴십만이

47. 〈한성체〉(한성주보漢城周報, 1886, 실제 크기, 20% 크기)

48. 〈매일신보체〉로 찍은 중외일보(1929. 10.22, 실제크기)

49. 방각본체로 찍은 『삼국지』 상(1920년경, 50% 크기)

러한 조건을 충족시키기 위해서 속공간이 커졌고, 주어진 공간을 모두 활용하기 위해 글자꼴이 사각형에 가까워진다. 특히 국내에서 꽤 널리 쓰였던 〈츠키지 5호〉보다, 〈매일신보체〉의 활자면이 정방형에 더 가까운 것으로 보아도, 신문처럼 작은 크기의 본문용으로 제작된 것으로 추정한다. 1950년대까지 국내 여러 인쇄물에서 발견되며, 이를 바탕으로 다시 활자를 만들었다는 기록도 있다. 또한 〈최지혁체〉, 〈한성체〉처럼 초기 새활자에서 보이는 붓글씨의 특징이 드러나는데, 특히 '서, 셔' 등 ㅅ이 필기체처럼 되어 있어 방각본체 **49**를 축소하여 다듬어 놓은 듯한 인상을 준다.

　그 외의 신문 활자체로 1922년부터 조선일보에 사용한 궁서체 활자**50** [26]가 있다. 동아일보가 한글 자본 공모 후 5년 만인 1933년에 〈이원모체〉 8종을 실용화한 것으로 보아, 조선일보가 창간

26.　모(某)씨 부인의 궁서체를 자본으로 만든 활자이다. '모씨'란 성이 아니라, 이름을 밝히기 어렵거나 모르는 사람의 글씨를 사용하였다는 뜻이다.

50. 궁서체 활자로 찍은 1922년 5월 16일 자 조선일보

(1920)과 동시에 전용활자를 개발했다고 가정해도 3년이 채 되지 않는다. 그러나 용산인쇄국(1896년 설립)이 활자 주조 기술을 교육하고 있었고 민간 인쇄소도 활자를 제작·보급했으며 궁서체 활자의 자족(크기)도 적었으므로 조선일보의 국내 제작 가능성[27]은 남아있다.

이 궁서체 활자는 당시의 붓글씨를 그대로 옮겨, 세로짜기에서의 글줄 흐름은 좋으나, 속공간이 좁아 신문용으로 적합하지 않았고 한자 명조체와의 섞어짜기도 불안정[28]했다. 조선일보는 이 활자를 본문에 1년 정도 쓰다가 〈매일신보체〉를 개량해서 썼다.

27. 조의환은 이 활자를 조선일보 전용 서체라고 단정할만한 근거가 부족하다고 하며, 조선일보 창간 이전에도 쓰였다는 기록도 있으나 실물로 확인하지는 못했다.

28. 궁서체의 점·획은 한자 명조체와 어울리지 않았고, 글자의 중심이 한자 명조체에 비해 오른쪽으로 치우쳐서 글줄 흐름이 불안정했다. 당시에 발간된 잡지나 단행본에 종종 등장한다.

○ 본격적인 신문 활자의 면모……〈이원모체〉

동아일보는 조선일보와 달리 활자 개발 기록을 비교적 상세히 남겼다. 동아일보는 1929년 국내 최초로 한글 활자 공모[51]를 통해서 이원모의 글씨본을 채택하여, 5년 뒤인 1933년 1월 2일 자 신문에 새 활자 개발에 관한 장문의 기사[52]를 실었다. 그리고 1933년 4월 1일 자 신문에 새로운 본문용, 제목용 한글 신문 활자인 〈이원모체〉의 완성을 발표하며 모든 지면에 적용했다.

〈이원모체〉에는, 창간 이래 사용해 온 〈매일신보체〉[53][29]가 한자 명조체와 어울리지 않는 문제를 해결하려 고민한 흔적이 뚜렷하다. 우선, 당시에 흔하던 궁서체 활자에서 벗어나 가로획과 세로획의 굵기 차이와 시작, 꺾임, 맺음부의 모양에서 한자 명조체의 양식을 따르면서 전형적인 인서체 한글 활자로 디자인하여, 오늘날 '순명조'라고 부르는 활자체의 원형을 만들었다. 또한, 활자 크기를 7포인트[54]로 줄이되 글자는 정방형 활자틀에 꽉 차게 디자인하여, 작지만 커 보이는 전형적인 신문 활자의 면모를 갖추었고, 가로획 수가 적은 글자와 많은 글자의 크기 편차를 줄여 세로짜기에서의 글줄 흐름을 안정적으로 개선한 점도 돋보인다.

신문 활자의 면모를 충분히 갖춘 〈이원모체〉는 6·25 때 북한군이 전리품으로 가져가 〈로동신문체〉를 만들었다고 하며, 국내에서도 6·25 종전까지 꾸준히 사용된다. 한편 일본에서 장타이프사를 운영하던 장봉선은 〈이원모체〉로 찍은 동아일보를 확대하여 그린 원도로 1948년 조각자모활자를 만든다. 이와 같은 활자인지는

29. 1920년 4월 1일 창간부터 1933년 3월 31일까지 이 활자를 사용하였다.

諺文字體募集

本社에서 今番活字를改正하는同時에 諺文의字體를理
想的으로改善코자 左記規定으로써 天下에求하오니
萬代에筆蹟을 書物마다에 印코자하는人士는 千載一遇
의此機를逸치마시고 一筆을揮하소서

▲ 規 定 ▼

一, 書字　가나더러모보수유즈 치카타파하학 편달빨책른
　　　　매을대뎡백월총활년쌀랭좀를잣앗왈니삶이밝
　　　　（以上四十字를毛筆로나又는鐵筆로쓸것）

一, 字樣　個體로보아 아름답고 줄글로보아 미슨하야 特別히新開用明朝體（漢文活字
　　　　切한字體 即쯕 은面積에쓰게보이게 될수잇는대로明朝體（漢文活字
　　　　와가티橫劃으는가늘고縱測은곳고굵게하고 ○가튼것은○과가티）로하는
　　　　것이조흘듯

一, 寸數　每字에對하야 四方一寸에 꼭차도록쓸것

一, 期限　八月二十日外지 本社庶務部로보내주시오

一, 報酬　應募한字體가當選된人士에게는 諺文全部（約二千五百字）의字體를求
　　　　하되相當한報酬로써함

51. 언문자체모집 기사, 동아일보(1929.8.7, 1면)
최초의 한글 활자체 공모전 기사가 실렸고, 9, 14, 19일에도 같은 기사가 실렸다.

技術者와機械不備
七顚八起로成功
合理的 한글字體完成은
文化建設事業의 基礎

하자라　파자마
하자라　각차마

失敗反覆後選定한
精巧合理的字體
三百餘通 公募字體中 當選된
李源謨氏의 血誠結晶

海內海外에
技術者物色
活字完成까지의 苦心

李源謨氏略歷

◇사진설명

52. 〈이원모체〉 완성 발표(1933.1.2)

한글 활자 공모전에 출품한 삼백여 글씨 중에서 경성 예지동에 사는 이원모의 글씨를 뽑았고, 이원모는 글씨를 쓰는 데만 1년 여 시간이 걸렸다고 한다. '자본(字本)'은 이원모가 썼고, 약 5년간 5만여 원의 경비(당시 쌀 10,000 가마니의 값어치)를 들였다는 내용이다. 기사의 주요 제목만 뽑아보면 다음과 같다. "기술자와 기계 볼비, 칠전팔기로 성공, 합리적 한글 자체 완성은 문화 건설 사업의 기초", "실패 반복 후 선정한 정교 합리적 자체, 삼백여 통 공모 자체 중 당선된 이원모 씨의 혈성 결정", "해외 해내에 기술자 물색, 여러 가지 불리에 바친 희생, 활자 완성까지의 고심".

53.〈매일신보체〉(약 9포인트)로 찍은 동아일보(1928.8.1, 실제 크기)

54.〈이원모체〉(7포인트)로 찍은 동아일보(1933.4.1, 실제 크기)

알 수 없으나 〈이원모체〉와 유사한 활자가 교과서의 외래어 표기용이나 단행본의 제목용으로 사용된 사례가 많이 나타난다.

○ 더욱더 신문다운 활자로……편평체

6·25 종전 후 안정을 되찾으면서, 신문 활자도 개량되었다. 그중 글자의 가로 너비가 넓은 편평(扁平)체 등장이 가장 눈에 띈다. 편평체는 1950년 일본신문협회 공무위원회의 협의로 일본 신문에 쓰이면서 유행한다. 가로·세로의 비율이 5:4로 가로가 넓은 이유는 글자가 많이 들어가도록 고안한 것이다. 이를 받아들여 만든 한글 편평체는 1956년 3월부터 연합신문에 썼다는 기록과 실물이 전해지고 있지만, 제작과정, 사용 시기, 제작자 등에 관한 내용이 없다. 이어서 1960년 조선일보가 개발한 편평체는 원도, 제작과정 등의 기록이 조선일보사에 남아있는데, 조정수가 조선일보 입사 전에 이미 신문용으로 그려놓은 것이다. 글자의 속공간을 최대한

京鄉新聞社는 전면 6日字(일부지방 7日字) 지면부터 본문활자를 새신했습니다. 새 활자는 지금까지 사용해오던 활자보다 최고 7%까지 커진 「新體」로, 本社가 지난 1년간의 연구끝에 독자적으로 개발한 것입니다. 현재 국내에서 사용할수없는 최대의 크기인 新活字는 글자의 字劃 굵기까지 더이상 크게할수없는 10%확대, 독자의 시력보호와 可讀性을 높이는데 도움을 주도록 했습니다. 특히 과학적 분석에 의한 한 자료를 토대로 活字體를 설계, 字體의 類性과 배열의 美應度를 높여줌으로써 눈의 피로를 덜어주는 효과는 물론 전 紙面에 新鮮美 율을 준것이 특징이라고 할수있습니다. 이같은 新體의 특징은 가톨릭醫大 (聖母病院 안과과장) 팀의 「京鄉新聞新活字의 眼 科的研究」에서 과학적으로 입증되었습니다. 李相旭박사의 眼 新·舊 활자의 신문지면을 비교실험한 이연구는 새지면이 ▲16% 쉽게 빨리 읽을수있고 ▲0·1정도의 시력

오늘부터 全面新體

字體 7%·字劃 10% 확대
可讀性 16% 向上

55. 경향신문의 새 본문 활자를 알리는 기사(1982.9.6, 1면)
최정순에게 의뢰한 것이지만, 제작 과정에 대한 기록은 남아있지 않다.

키운 편평체는 글자가 커 보이는 효과가 있지만, 신문보다 많은 양의 글을 오랜 시간 읽기에 적합하지 않아서, 신문 이외의 본문에는 거의 사용하지 않는다.

이후 여러 신문사가 자모조각기를 이용하여 신문 활자를 만들었지만, 조선일보 이외의 신문사는 고유의 원도를 갖고 있지 않았다. 당시의 신문사는 동화자모, 인동자모 등에서 자모를 샀으므로 기록이 남지 않은 깃으로 추측한다. 최정순노 한국일보, 중앙일보, 서울신문, 경향신문 55 등 여러 신문사에 활자를 납품했으나 원도를 제하고 자모만 제공했다고 밝혔다.

公共시설물등 보호운동

이달한달동안 社会浄化委서

서울시 사회정화실천위원회는 3일 10월한달을「공공시설물및 문화재보호운동의 달」로 정하고 범시민운동을 펴기로 했다.

공공시설물과 문화재보호운동지도는 다음과 같다.

◆공공시설물보호=①상행위금지②각종광고물및유인물첨부금지③각종도로상의교통신호시설물등을애호④도로상의공공시설물애호

◆부랑인들의 구걸행각절소④각종건축공사에따른 통행장애물제거

속=①을출물제거②노상방치물단속③각종건축공사에따른 통행장애물제거

◆공원보호=①각종시설물보호②녹지대보호③공원의도덕앙양

◆문화재보호=①사판림문화재인 남대문등 41곳의 미화단장②독립문보수③묘수④충충석탑의이전보수(경복궁으로)⑤동화단장의제5층석탑의이전보수

어린이백일장성황
배화여중고주최

서울배화여중·고교주최 제3회전국어린이백일장이 3일 오전10시부터 통파동통파초등학교에서 베풀어졌다.

이 대회에는 2천83명의

라디오TV

4일(土)

KBS제1 KA 710 KC
▲6.15 국군의시간▲7.40 하얀길③▲8.00 KBS향연▲8.45 대화의 오솔길▲9.10 가야산의 범종소리④▲9.30 주말토론회▲10.25 KBS 연주회

기독교放送 KY 840KC
▲6.15 어린이극장③▲6.45 가을 나그네▲8.30 음악 콩쿠르▲9.00 즐거운 위크 앤드 쇼▲9.35 밤하늘의 멜로디▲10.00 명곡을 찾아서―글로크의 서곡 이프게니아와오우리레▲10.40 이번주 음악가 회고

文化放送 KY 900KC
▲6.30 젊은이의 양지▲7.00 청춘세븐 퍼레이드▲7.20 최희준 코너▲8.00 재일교포(4)▲8.20 스타수첩▲9.30 북한 7,300일▲10.35 개헌 특집시리즈▲11.00 별이 빛나는 밤에

読者가이드

◇글짓기에 어법이 없는 어린이를…

斷水
4일▲동대문구성북구및 종로구·중구지 급수지역의 저지대는 오전8시~오후3시）단수（오

모임
▲韓国童联盟 創立47周年記念式및 보이·걸 스카웃잔치놀이=5일 오후3 남산야외음악당 広川童

○ 신문 활자에도 찾아온 새로운 흐름⋯⋯가로짜기

1900년 전후로 주시경을 중심으로 한글 가로쓰기가 대두되면서 한글학회의 운동도 가로쓰기를 전제로 진행되었다. 가로짜기가 신문에 적용된 첫 사례는 1937년 1월 10일 자 조선일보 3면에 실린 전면 광고이며, 본문은 1947년 8월 15일 자 호남신문(창간호)이다. 이후 1960년대 후반부터 한글학자와 정부의 한글전용정책에 맞물려 소년조선일보, 일요신문, 국민신문, 중대신문 등이 가로짜기를 시작했고, 1999년 5월 17일 세계일보를 끝으로 국내 일간지는 모두 가로짜기로 바뀌었다. 이 과정에서 기존의 세로짜기용 편평체 활자를 가로짜기에 사용**56**하면서 혼선을 빚었으나, 가로짜기용 장체(長體) 활자가 개발되면서 새 국면을 맞는다. 문장방향에 따라 활자꼴의 비례가 달라진 것이다.

　　열악한 시대 상황에서도 본격적인 신문 활자의 면모를 갖춘 〈이원모체〉를 개발한 동아일보와 지속적으로 신문 활자를 개량한 조선일보의 업적을 높이 평가할 수 있다. 각 신문사의 옛 자료의 기록과 보관 실태를 보아도 동아일보는 옛 신문을 매우 체계적으로 잘 정리해 놓았고, 조선일보는 자사의 신문 활자에 대한 기록과 연구가 가장 충실하며 유일하게 원도를 보유하고 있다. 그러나 여전히 1950년대 이전의 신문 활자에 대한 자료가 부족하여, 당시의 역사를 정확하게 기술하기 어렵다.

앞으로 100년을 위하여 지금 해야 할 일

글을 맺으며

1년 동안 흩어져 있는 원도에 관한 흔적을 쫓으면서, 원도활자 시대에 활동했던 최정호, 최정순, 장봉선의 기록을 추가하여 정리하였고, 잘 알려지지 않은 몇몇 활자 디자이너를 재조명할 수 있는 단서를 발견했다. 본문 활자, 그중에서도 명조체를 위주로 정리했으나, 앞으로 돋움체 57나 제목용 활자도 살펴볼 필요가 있다.

근대 한글 활자를 만든 사람은 고인이 되었거나, 연로하여 현업을 떠났기 때문에, 직접 묻고 배울 수 없지만, 우리는 그들이 만든 교과서 활자로 배우고, 서적과 신문을 읽으며 현재를 살아가고 있다. 아쉽게도 후배 디자이너에게 좋은 가르침과 본보기가 될 만한 기록이 제대로 남아있지 않다. 한때 활자는 인쇄소, 신문사, 출판사의 가장 중요한 재산이었는데, 회사 대표나 책임자가 그 가치와 보존 의미를 생각지 않고 대부분을 폐기하였다. 더 사라지기 전에 지금 남아있는 흔적이라도 수집하고 정리해야 한다.

동양이나 서양이나, 활자가 만들어진 배경을 보면 당대 명필의 글씨를 따랐다. 그래서 역사가 오래된 활자는 정자체의 손글씨를 본뜬 경우가 많고, 또한 오랜 시간 많은 이들에 의해서 다듬어지면서 안정된 균형과 비례를 개선해왔다. 짧게 보면, 시대마다 뛰어난 활자가 불쑥 등장한 것처럼 보이지만, 옛활자에서 새활자로

57. 제목용 활자로 쓰였던 고딧구체. 비소구매제의 권위 네오아루사미노루(매일신보 1940.7.26), 보혈강장 부루도ー제(중외일보 1929.10.22)

넘어갈 때 활자꼴의 기본 방향을 제시한 〈최지혁체〉와 〈한성체〉, 모필의 활자꼴에서 철필의 활자꼴로 전환한 〈박경서체〉, 세로짜기에 맞춰진 글자의 균형을 가로쓰기에 적합한 방향으로 제시하고 디지털활자의 원형이 된 〈최정호체〉로 흐르는 근대 한글 활자의 계보를 보면 활자란 사람들이 편하게 읽을 수 있어야 하기에 이전 형태와 크게 다르지 않다. 그러나 이 활자들의 자본이나 원도를 그린 사람들은 새로운 기술을 받아들이고, 문화와 관습의 변화를 활자에 담아냈다. 디지털활자 시대가 시작되고 20여 년이 흘렀지만, 여전히 이전 시대의 본문용 활자에서 벗어나지 못하고 있는 것은 아직 변화를 이끌 만한 조건이 무르익지 못했기 때문이라고 볼 수 있다. 본문 활자는 순수한 창작이라기보다는 한 시대의 문화와 정신에 맞춰 옛 시대의 것을 개선하는 것이다. 예리한 역사의식과 기술 변화 양상에 대한 이해를 겸비한 활자 디자이너만이 온전한 개선방향을 제시할 수 있다. 또한, 디지털활자가 앞으로 어떻게 변모할지 모르지만, 목활자, 금속활자, 사진활자의 연장선에 있다는 것은 확실하기에, 현대적 감각의 조형적 논의뿐 아니라 오늘날 당면한 문제를 고민하고 목적과 쓰임에 따라 윗세대의 경험을 토대로 거듭나야 할 것이다.

　　앞으로 활자 디자이너가 해야 할 일은 새로운 활자체의 뼈대로 삼을 원도, 글자, 글씨를 찾아 한글 본문 활자의 토대를 다지고 깊게 뿌리내리는 일이다. 초기 한글 활자의 무심한 듯 보이는 활자꼴, 멋지게 써 내려간 손글씨, 균형미는 떨어지지만 푸근한 인상의 방각본체 등 우리 옛 문화에서 볼 수 있는 개성 넘치는 자본[58](字本)들이 새 옷으로 갈아입고 나타나길 바라며 글을 마친다.

58. 인선왕후 글씨(1650년경, 실제 크기)

『재생연전』 52권(연대 미상, 실제 크기)

『빙빙전』 2권(연대 미상, 실제 크기)

리한가이임으로라도 료ᄒ라 이는 횡긔라 강

알그린은금셕 갓튼의 논을가져우리즁공

리로니부득불숨문스갑논엿노라ᄒ려라

번논을엿무엇ᄒ리오공병 알졔군이쎄ᄒᆯ를

겸부러 공병을인도ᄒ여즁문의각라 쳬가

이톄를마친후군이알 현졔이미강동의

지아닐ᄒ노공병이알 졔이미ᄂ여축ᄒ를

『삼국지』 상(1920년경, 실제 크기)

새 활자 시대의 활자 제작과 유통

박지훈

동아시아 활자 시장의 큰 흐름

서구식 활판인쇄술의 전파 경로를 따르는 동아시아의 근대사

근대기 이전 인쇄술이라는 정보 복제술은 종교, 철학 등의 사상과 관념을 퍼뜨리기 위한 것이다. 불경을 찍어낸 당나라의 목판인쇄술, 불교를 사회 철학의 근간으로 삼은 고려의 목판술과 금속활자, 정보 혁명으로 불리는 구텐베르크의 활판인쇄술 등의 전파 경로는 인쇄술이 전파된 경로와 동일하다. 유럽 각국으로 전파된 구텐베르크의 활판인쇄술을 비롯하여 중국으로 전파된 근대 인쇄술, 한반도에 전파된 근대 인쇄술과 한글 활자는 기독교의 선교 활동 경로를 따라 전파되었다. 근대 일본에서는 활자가 철도보다 먼저 보급되었다. 19세기 이후 동아시아 근대사는 활판인쇄술의 전파 경로를 따른다고 해도 과언이 아니다.

○ 활자에 스며든 역사 의식

아편 전쟁의 패배로 서구에 문호를 개방했던 중국은 선교사에 의해 도입된 근대 활자의 주축인 명조체에 자존심이 상한 나머지 '껍데기만 남은 글자', '혼이 빠진 송체(宋體)'와 같이 불편한 심경을 노골적으로 드러내기도 한다. 반면 일본은 서구의 근대 인쇄술을 적극 수용한 후 명조체를 발전시켜 아시아 각국에 역수출한 것에 자부심 혹은 우월감을 보인다.

이처럼 서구의 선교사가 중국과 일본에 동일한 명조체 활자를 전파했음에도 각국의 선호도는 서로 다르다. 당대 권력의 음성을 전했던 활자체로부터 아픈 과거를 떠올리는 것도 이상할 바 없지만, 한편으로는 활자 발달사에 필요 이상의 편견이 개입되는 느낌 역시 편하지 않다.

그렇다면 우리는 명조체에 어떠한 이미지를 갖고 있는가? 수려한 금속활자 문화를 자랑했으나 19세기 후반 일본으로부터 근대 인쇄술을 받아들인 배경에 대한 껄끄러움과 한자 활자체의 이름을 한글 활자체에도 그대로 사용하는 껄끄러움이 서로 닮았다. 물론, 일제 강점기에도 근대식 한글 활자 개발이 본격화되었다는 점에서 고유 문자와 글꼴을 지켜낸 쾌거로 볼 수 있으나, 많은 부분에서 정통성을 잃었다는 느낌 또한 지우기 어렵다.

개인적으로 '새활자 시대의 한글 활자'(이후 한글 새활자)의 제작과 유통에 관심을 두게 된 것은 일본의 한 헌책방에서 옛 활자 견본집에 실린 한글 활자를 발견하면서부터이다. 주로 〈한성체〉로 일컫는 〈츠키지 4호〉, 각종 잡지와 신문 등에 폭넓게 사용된 5호 활자 등이 실린 활자 견본을 보고 반가움과 의아함으로 마음이 뒤숭숭했다. 일본의 활자제조소가 한글 활자를 만들었다는 사실 정도는 알고 있었으나, 견본집에 실려 유통되던 당시 자료를 실제로 접하면서부터 호기심에 하나둘 조사하기 시작한 것이다.

현재 국내에서 접할 수 있는 한글 새활자에 대한 연구는 대부분 정해진 틀 안에서 반복되는 내용늘이다. 김진평의 연구59가 압도적인 바탕을 이루고 있으나, 이마저도 후대 연구자들의 인용과 서술이 반복되는 과정에서 전혀 앞뒤가 맞지 않는 내용과 뒤섞여

〈차 례〉

59. 「한글 활자체 변천의 사적 연구」의 차례

버렸다. 사실상 김진평 이후 심도 있는 연구가 제대로 이루어지지
못했다. 그도 그럴 것이 새활자 시대에는 일제의 엄격한 언론 통제
로 국문 매체가 많지 않았고, 그나마 광복 후에는 일제의 잔재라는
이유로 상당수 파기되고 말았다. 뒤이은 6·25에 의한 파손까지 생
각하면, 20세기 초중반의 국문 매체는 어느 시대보다 흐릿한 흔적
으로 남아 있다고 볼 수 있다.

 그런 의미에서 초기 한글 새활자의 개발 동력으로 작용한 19
세기 말 이후 선교사들의 활동과 기록이 한글 활자 연구의 중요한

축을 담당해 주고 있는 점은 무척 다행이다. 그러나 종교계의 자료에는 당시의 한글 활자 개발의 대체적인 경로가 소개되어 있으나, 제작 공정이나 활자꼴의 특징에 대한 세부적인 기록 면에서 적잖은 오류가 있다.

한글 새활자 연구에 가장 큰 걸림돌은, 매우 안일하게 이루어지고 있는 새활자 시대 활자 유통에 대한 기초 연구이다. '한글 활자'의 연구이므로 한글 활자 정보를 중심으로 논리를 전개하는 경향은 초보 연구자들이 범하는 전형적인 실수이다. 당시의 활자는 한자 문화권이라는 커다란 시장 속에서 유통되며, 한자 활자의 (국가별이 아닌) 크기별, 형태별 구분을 기반으로 하여, 각 민족 문자의 활자를 제작, 유통하였음을 간과해서는 안 된다. 따라서 한글 활자의 유통 경로를 살펴보려면 한자 활자에 대해서 먼저 파악해야 한다. 일본의 동아시아 근대 활자 연구자들을 만나다 보면 뜻하지도 않았던 한글 활자 자료를 보여주는 경우가 있다. 읽지도 못하는 자료의 제작사는 물론 제작 시기, 제작자까지 추론해내는 내공에 자존심이 상한 적이 한두 번이 아니다. 이는 과거 활자 시장의 전반적 구조를 이해하기에 가능한 일이고, 그러한 안목이 제2, 제3의 연구를 낳는 것이다.

요컨대 새활자 시대의 신문, 서적, 교과서 등에 사용된 모든 활자는 동아시아(한자 문화권)라는 커다란 시장을 바탕으로 유통되었으며, 활자 제작술과 인쇄술 전반 또한 같은 경로로 전파되었다. 동아시아 각국이 녕소체, 해서체, 송조체, 청조체, 교과서체 등과 같은 새활자의 이름을 함께 사용하는 것을 봐도 당시 상황을 짐작할 수 있다.

한글 새활자의 제작·유통 상황

조선의 글씨본과 외국의 기술로 만든 본문용 한글 활자

개화의 움직임이 일던 19세기 말 한반도에는 서구의 근대식 활판 인쇄술이 도입되었다. 씨자(종자種字)로 떠낸 틀인 자모에 녹인 납을 부어 납활자를 주조·사용하는 방식이다. 새활자 시대[1] 초기에 일본, 만주 등에서 찍은 국문 인쇄물은 선교사가 펴낸 성서, 개화기 교과서, 각종 신문 및 언론 매체, 활자 견본집 등으로 좁혀 볼 수 있는데, 이 중에서 당시의 활자 유통 및 제작 현황을 직접적으로 보여 주는 자료가 활자 견본집이다.

식민 치하에서 한글이 억압받던 후기 새활자 시대는 남아있는 사료가 부족하여 지금도 많은 부분이 베일에 가려져 있다. 일제 강점기 시작과 거의 맞물리는 시기에 한반도에 새활자가 반입되면서 한글 사용에는 많은 제약이 따랐고, 1940년대에 들어 절정에 이른 일제의 한글 탄압으로 광복 전후의 한반도에서는 교과서를 찍어낼 한글 활자조차 찾기 어려웠으므로, 한글 새활자의 제작·유통 상황 대한 조사는 활자 제조소가 발행한 활자 견본집에 의지하였다.

1. 19세기 말 유럽에서 중국, 일본을 거쳐 유입된 서양식 납활자와 인쇄술을 사용한 시기. 김진평의 구분(1864~1949)을 따랐다. 이용제는 1880년 일본에서 제작된 《최지혁체》를 한글 새활자 시대의 시작점으로 보았다(025쪽 표 '활자체 변천의 시대 구분' 참고).

활자를 제조, 판매하던 회사에서 제작한 홍보용 인쇄물인 활
자 견본집에는 활자 외의 특별한 정보는 없지만, 활자를 소개하기
위해 제작한 인쇄물이므로 활자 연구에 무엇보다도 가치 있는 자
료이다. 초기 견본집의 활자를 살펴볼 때에는, 국내 반입 여부가
불명확한 것도 있다는 점, 국내 기술로는 자체 제작이 어려웠으며
해외에서도 한글 활자의 수요가 있었던 점을 고려하여, 동아시아
각지의 회사에서 제조한 활자를 함께 견주어 볼 필요가 있다.

○ 츠키지활판제조소와 슈에이샤의 한글 활자

초기 새활자 시대의 활자제조소는 일본 회사가 주류를 이뤘다. 특
히 서양 선교사에게 서구식 근대 납활자 제조법을 전수받은 츠키
지활판제조소[2]나 비슷한 시기에 활약한 슈에이샤[3]의 활자 견본집
에서 적지 않은 초기 한글 새활자를 찾아볼 수 있다.

츠키지활판제조소에서 1903년에 발행[4]한 활자 견본집에는
'조선문자서체'라는 이름의 4종의 한글 활자60(츠키지 2호, 츠키지 3
호, 츠키지 4호, 츠키지 5호)가 수록되어 있다. 확실한 점은 모두 츠키

2. 東京築地活版製造所: 일본의 서구 근대 활판
술의 효시인 모토키 쇼조(本木昌造)는 후계자인 히
라노 토미지(平野富二)를 파견하여 토쿄 칸다(神
田)에 나가사키신주쿠(長崎新塾)출장활판제조소
를 설립(1872)한다. 이후 토쿄 츠키지로 이전하여
히라노활판제조소(1873)를 거쳐 츠키지활판제조
소(1885)로 성장한다. 동아시아 최초로 서구식 근
대 납활자를 제조·수출하였다. [편집자 주]
3. 秀英舍: 1876년 창립하여 동아시아 인쇄 문
화에 큰 영향을 미친 활자 제조사로, DNP(Dai
Nippon Printing, 大日本印刷)의 전신이다.
4. 견본집 발행 연도는 활자 출시 연도가 아니라
기존의 활자들을 견본집으로 발행한 연도이다.

혼가난혼냥반이잇서형세홀

린아희들ᄀ르치기로성이룰

쌔에니웃집에혼빅쟝놈이잇

부혼고쏘혼아둘이잇스니그

논다말을듯고샹히말ᄒ되

선님을혼빈뵈오련마는나

더니우연이급데룰혼야의

라도임후에졍ᄉ는변변치

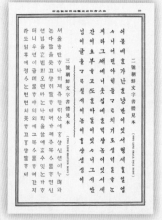

60. 오른쪽부터 〈츠키지 2호〉, 〈츠키지 3호〉
(츠키지활판제조소의 서체 견본집
『JAPANESE, CHINESE and COREAN
CHARACTERS』, 1903, 실제 크기, 25%
크기)

정종대왕이또흔번은셰지를당흐여컬늬에두

진스들잇는관에가샤문틈으로보시니다른진

로과셰흐러들가고다만두진스가눔아잇서서

사름은다각각제집으로과셰흐려갓시되우리

이업서여긔잇단말인가가련흔일도잇네흐나

됴션국에정종대왕이라흐시눈님금계셔

밤은미복으로다만딕젼별감온갓동졍소

니루샤드릭신죽흔가난흔집이잇서모야

려온수정이잇눈듯흔고로군졀이알고져

은노인흐나혼안저울고흔상데눈노릭를

일을보시매그가듹을알길이업스신죽디

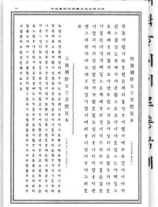

오른쪽부터 〈츠키지 4호〉, 〈츠키지 5호〉
(초키지활판제조소의 서체 견본집,
실제 크기, 25% 크기)

지활판제조소(또는 츠키지의 전신 회사)가 제조한 활자이며, 명조체 한자 활자와 함께 판매되었다는 것이다. 모두 새활자 시대를 대표하는 한글 활자로서, 설명이 필요 없을 정도로 여러 매체에서 폭넓게 사용되었다. 구체적으로 살펴보면 다음과 같다.

〈츠키지 2호〉(최지혁체 2호)······천주교에 의해 제작된 〈츠키지 2호〉는

고 에 룰

최지혁의 글씨본을 사용했다고 전해진다. 츠키지활판제조소 견본집에는 활자 제조 시기가 나타나 있지 않지만, 『천주성교공과』 등 이 활자로 찍어낸 성서의 발행 연도로 추정할 때, 1881년에는 이미 완성되어 있음을 알 수 있다. 국내에는 1886년(추정)에 반입되어 성서뿐 아니라 광복 후 교과서에도 사용될 만큼 널리 사용되었으며, 근대 국문 인쇄물에 가장 자주 등장하는 활자 중 하나이다. 당시에는 각 활자 사이에 공목[5]을 넣어 자간을 넉넉히 조판하는 경향이 있었는데, 〈츠키지 2호〉는 활자 자체에 여백이 넉넉하고, 글자의 세로 높이가 가로 너비보다 긴 장체(長體)이다. 새활자 중에서도 붓글씨체 활자의 표본이라 해도 손색이 없을 정도로 매우 정성스럽게 쓴 전통적인 한글 붓글씨의 형태를 띠고 있으며, 높은 완성도를 보인다.

그러나 이러한 '해서체 새활자'와 오늘날의 '해서체 디지털활자'를 같은 맥락에서 해석해서는 안 된다. 〈츠키지 2호〉를 비롯한 해서체 새활자는 잘 쓴 붓글씨를 본떠서 만든 활자일 뿐 그것을 의도한 것으로 보기 어렵기 때문이다. 이들은 '활자체를 표방한 필기

5. 空木, 空目, Quad: 납활자 조판에서 자간, 띄어쓰기, 들여짜기 등의 활자 간격 조정에 사용한 빈 활자. 너비별로 다양한 종류가 있다. [편집자 주]

체'인 반면, 디지털 해서체는 붓글씨의 느낌을 살린 '필기체를 표
방한 활자체'이다. 따라서 해서체 새활자는 자연스런 붓글씨의 느
낌이 들지만 조판된 글줄은 다소 불안정하고, 해서체 디지털활자
는 다소 형식적인 느낌이 들지만 매끄러운 글줄로 조판할 수 있다.

〈츠키지 3호〉(성서체)……개신교에 의해 제작된 활자로, 주로 성서에

고 에 룰 사용되어 〈성서체〉로 불린다. 존 로스(John
 Ross)를 중심으로 만주에서 선교 활동하던 개

신교의 의뢰로 토쿄의 히라노활판제조소(平野活版製造所, 츠키지활
판제조소의 전신)가 제작하여 1881년 7월에 만주로 납품했다고 전
해진다. 이후 1881년 10월에『예수성교문답』과『예수성교요령』
을, 1882년 3월에『예수성교누가복음젼서』와『예수성교요한내복
음젼서』등의 개신교 성서를 인쇄[6]하였다. 그러나 만주로 납품하
기 전에도, 일본 외무성의 명령으로 부산에서 제작된 일본인 대상
의 조선어 교과서인『교린수지』(交隣須知)에 사용된 것으로 보아,
선교 활동 이외의 유통도 있었음을 알 수 있다.『교린수지』를 찍어
낸 날이 1881년 1월인 것으로 볼 때 적어도 1880년에는 이미 완성
되었고, 제작사의 활자 유통에 정치적인 개입이 있었던 것으로 추

6. 문광서원에서 〈성서체〉로 발행한 초기 인쇄물
을 두고 새활자설과 목활자설로 의견이 나뉘는 상
황에 주목하여,『예수성교누가복음젼서』(1882)
에 사용된 〈성서체〉의 글자를 비교한 결과, 같은 문
자라도 인쇄 상태에 따른 획의 표정·굵기에 차이가
있지만 골격은 완벽히 일치함을 알 수 있었다(단,
'이'와 같이 쓰임이 많은 글자는 몇 종의 패턴이 나
타난다). 또한 조판 구조 분석 결과, 새활자용 단
위인 호 규격과 완전히 일치하였다. 이상의 내용과
1881년에 〈성서체〉로 제작된『교린수지』의 존재
사실로 미루어 볼 때 성서체의 목활자설은 보다 체
계적인 검토가 요구된다.

측한다. 국내 반입 경로 또한 선교 활동 보다는 인쇄업계의 활동에 의한 것으로 보인다. 20세기에 들어서는 성서 이외의 인쇄물에도 종종 사용되었으나, 대부분이 짧고 주목을 요하는 목차, 소제목 등이며 본문에 사용된 사례는 거의 찾기 어렵다.

〈츠키지 3호〉는 서툰 조각[7]으로 인해 완성도가 떨어지는 편이다. 새활자임에도 돋움체의 느낌이 들 정도로 직선적인 표정이 강해 손글씨의 특징이 드러나지 않지만, 새활자 시대를 대표하는 본문용 활자이자 개화기의 많은 인쇄물에 사용된 활자로서 큰 가치를 지닌다.

〈츠키지 4호〉(한성체) ⋯⋯같은 견본집에 소개된 〈츠키지 2호〉, 〈츠키지 5호〉와 더불어 새활자 시대에 폭넓게 사용된 활자로, 가장 사용 빈도가 높았다. 국내에서는 광복 후까지 한성주보를 비롯한 독립신문, 황성신문, 데국신문 등 각종 신문과 「소년」 등의 잡지와 교과서까지 분야를 가리지 않고 폭넓게 사용되어, 20세기 초·중반 한국인들에게 가장 친숙한 활자라 할 수 있다.

당시의 본문용 활자치고는 비교적 작은 크기임에도 불구하고 높은 조형적 완성도를 갖추었다. 활자틀의 가로·세로 길이가 동일한 정방형의 해서체로 글자 간의 균형이 잘 잡혀있어 글줄 흐름이 균일하지만, 세로쓰기 자본을 바탕으로 제작되어 가로짜기 조판에서는 본래의 조형미가 충분히 살지 않는다. 츠키지활판제조소 견본집 외에도 다수의 견본집에 수록되었다. 자본의 제작, 씨자의

7. 씨자 조각자는 전문 조각공이 아니라 로스에게 세례를 받은 서상륜으로 전해진다.

(12)

明治十七年六月新製

東京神田區猿樂二丁目

三號朝鮮文字

명월은 샹원 날이 웃듬이오니

四號朝鮮文字

이월은 한식이 잇슴시

四號梵字體

스월의 눈 팔일이 잇
삼일 참일은 근녕일

61. 오른쪽부터 〈츠키지 3호〉, 〈츠키지4호〉
(3호조선문자, 4호조선문자, 『신제견본』,
1888, 실제 크기, 30% 크기)

조각 모두 숙련된 사람이 제작한 것으로 추정되지만, 아쉽게도 인물에 관한 정보는 전해지지 않으며, 씨자 조각은 츠키지활판제조소 혹은 그 전신인 히라노활판제조소의 조각공인 타케구치 쇼타로(竹口正太郎)가 담당한 것으로 전해진다.

 '한성체'란 명칭은 1886년 발간한 한성주보에 처음 사용되었다하여 붙인 것이나, 국내 반입 이전인 1885년 2월 요코하마후쿠잉인쇄회사(横浜福印印刷會社)에서 인쇄한 『신약 마가전 복음셔 언해』에 사용되었으므로 한성주보를 찍기 위해 만든 활자는 아니다. 또한 츠키지활판제조소에서 1888년 발행한 『신제견본』61(新製見本)에도 1884년에 인쇄한 견본이 실려 있으므로, 1884년 이전에 제작된 활자임을 알 수 있다.

〈츠키지 5호〉……마찬가지로 새활자 시대를 대표하는 본문용 활자로, 각종 인쇄물에 폭넓게 사용되었다. 다른

고 에 롤

활자처럼 제작자에 관한 기록은 남아있지 않지만, 동일한 활자제조소에서 제작된 점과 활자체의 유사성[8]을 살펴볼 때 〈츠키지 4호〉와 깊은 관련이 있을 것으로 추측한다. 국내 반입 시기는 20세기 초로 사용된 인쇄물의 제작 시기로 볼 때 〈츠키지 4호〉보다는 다소 늦었을 것으로 추측한다.

 전형적인 정방형 해서체 활자로, 조잡했던 당시의 5호 한글 활자에 비해 〈츠키지 4호〉에 견줄 만한 완성도를 보이지만, 자간을 넓게 조판할 경우 글줄 흐름이 끊기는 큰 단점이 있다. 5호 활자는

8. 〈츠키지 4호〉와 잘 어울리며 활자체도 매우 유사하여 두 활자를 같은 자족으로 보는 경향도 있었다.

본래 한자 발음표기나 주석 등의 용도로 제작·사용했으나 수요가 늘어감에 따라 완성도도 향상되어 20세기 초·중기에는 본문용으로 자리 잡는다. 그 결과 〈츠키지 5호〉의 사용 빈도는 점차 줄지만, 광복 전후까지 국내 인쇄 분야에 커다란 보탬이 되었다.

〈슈에이샤 5호〉⋯⋯새활자 시대에 활약한 일본의 활자제조소인 슈에이샤가 1896년(추정) 발행한 첫 활자 견본집인 『활판견본첩 미완』(活字見本帖 未完)에도 '5호조선자'(이하 〈슈에이샤 5호〉[62][9])라는 한글 활자가 수록되었으나 제작자와 제작 목적은 알 수 없다. 당시의 슈에이샤는 창업 초창기로, 대부분의 활자를 츠키지활판제조소로부터 들여다 사용하던 시기였음을 고려하면, 견본집에 실려있다고 해서 직접 제작했다고 보기는 어렵다. 국내 인쇄물에 사용된 예는 찾기 어렵지만, 일본 국내의 광고물 등 단문용으로 활용된 것으로 보이며, 20세기 중반까지 시판되던 활자이다. 견본집에 실린 글자 수가 많지 않고 본문에 사용된 예가 보이지 않는 점으로 보아 한 벌의 완성된 활자는 아닌 것으로 보인다. 당시에는 5호 한글 활자를 활자체 구분 없이 뒤섞어 사용하는 경향이 있어 필요한 글자 위주로 제작한 활자일 가능성도 배제할 수 없다.

조형적 특징은 정방형 활자틀에 상하좌우의 대칭이 뚜렷하지만, 글줄 흐름이 고르지 못하고 글자 끼리의 표정이 일관되지 않아 결코 완성도를 갖춘 활자로 보기는 어렵다. 흥미롭게도 한글 고유의 형태와는 상당한 거리가 있는 반면 세부적인 획의 형태에서는

9. 2014년 2월, 이용제와 심우진은 슈에이샤를 방문하여 납활자로 주조하여 왔다. 타이포그라피 교양지 『히읗』 7호(2014) 참조.

	○	○	○	八						拾	拾	
前	岡	王	手	三	五	二	四	四	一	四	分	分
六	山	子	宮	六	○	三	○	四	七	五	分	分

PICA COREAN.　　　　字鮮朝號五

니	이	의	홈	룰	룰	홈	룰	라	은
홈	에	홈	의	홈	으	홈	가	홈	라
룰	홈	을	도	가	야	로	눈	가	이
고	야	홈	홈	홈	이	홈	로	룰	가
을	의	며	ㄴ	나	홈	야	의	홈	에
홈	을	룰	니	홈	라	의	눈	눈	홈
ㄴ	홈	홈	홈	나	도	룰	룰	가	니
니	눈	야	눈	눈	룰	홈	홈	룰	눈
에	룰	의	가	눈	홈	홈	기	홈	홈
셔	홈	룰	의	가	홈	야	에	고	을
으	기	홈	되	룰	홈	홈	니	을	홈
로	에	기	눈	홈	홈	고	이	야	야
					홈	의	에	에	홈
					야	룰	홈	홈	이
					의	홈	눈	가	
					룰	눈	홈	고	
					홈	기	며	에	
					눈	홈			
					기	로			
					홈				
					로				

62. 〈슈에이샤 5호〉(5호조선자, 『활판견본첩 미완』, 1896, 실제 크기, 25% 크기)

해서체의 양식이 묻어난다. 마치 서툰 글씨본을 능숙한 활자 조각
공이 제작한 듯하다. 현재로서는 한글에 익숙지 않은 일본 활자제
조소에서 글씨본과 씨자를 모두 제작한 것으로 보는 것이 타당할
것이다.

이후의 본문용 활자에 끼친 영향은 찾기 어렵지만, 일본의 활
자제조소에서 자체 제작할 정도로 한글 활자의 수요가 있었음을
시사하는 중요한 자료라 할 수 있다.

○그 외 활자제조소의 한글 활자

새활자 시대에 쌍벽을 이루던 이상의 두 회사인 츠키지활판제조소
와 슈에이샤의 견본집 외에도 여러 활자 제조사의 견본집에서 한
글 활자를 찾아볼 수 있다.

⟨아오야마 2호⟩……1889년 오사카에서 창업한 아오야마진행당(靑山
進行堂)이 1909년 발행한 활자 견본집『부다무가사』(富多無可思)에
는 ⟨조선국언문자 2호⟩(이하 ⟨아오야마 2호⟩63)라는 한글 활자가 실
려 있다. 모리카와용문당(森川龍文堂, 1902년 오사카 창업)의 견본집
인『활판총람』(活版總覽)(1933)에도 수록되어 있어, 어느 정도 유통
되던 활자임을 알 수 있다. 그러나 ⟨츠키지 2호⟩와 달리 국내 인쇄
물에 사용된 예가 거의 없으며, 20세기 중반까지 일본에서 판매·
사용되었다. 국내 활자 연구에서 언급된 기록은 찾기 어려우나, 같
은 크기의 해서체 활자인 ⟨츠키지 2호⟩로 오인했을 가능성도 있다.
2호임을 고려하면 조각이나 활자쏠의 완성도가 미숙한 편이고, 각
글자 간의 조형적 편차가 커서 글줄 흐름이 불안정하다. 물론 당시
에 이러한 수준의 한글 활자꼴은 흔했다.

貳號朝鮮國諺文字

63. 〈아오야마 2호〉(조선국언문자 2호, 『부다무가사』, 1909, 실제 크기, 30% 크기)

字文諺國鮮朝

四號

아웃야읽에여이으왠웸윌하할헴혁흠

흑흰흡훠가ᄀ샴세ᅀᆞᆯ쌜쾅쿼마민맛맷

나녑뇰넙쌥댓덤탕탈탭넬넴톱햝

자짓쩝쪱쎕쏅쐽쏍쏑쳥칩촉촫쳔휠

표號

안알앗야양얏어언엇에어열예이익

옥온와우윤한합향ᄒ훈힝히헤혀헤

감간갓ᄉ것긴고구케코망밋묘나낙

바민병비판평표라란롤러령링샹소

시소다단대돌더독되동됴두타득롱

제즈족즘쏨질지조족쏙주죽쥬중차참

64. 오른쪽부터 〈츠키지 4호〉, 〈츠키지 5호〉 「부다무가사」, 1909, 실제 크기, 30% 크기)

〈슈에이샤 5호〉와 〈아오야마 2호〉는 비교적 오랫동안 판매되었음에도 제작 배경, 유통 경로에 대한 연구가 없다. 선교사의 계몽 활동과 국가 정책의 일환으로 개발된 대부분의 새활자와 달리, 새로운 활자 개발 유형을 보여주는 점에서 주목할 필요가 있다.

아오야마진행당과 모리카와용문당의 활자 견본집은 츠키지활판제조소의 〈츠키지 4호〉, 〈츠키지 5호〉64도 싣고 있으나, 츠키지활판제조소와 달리 한 쪽에 두 활자를 함께 두어 같은 자족의 인상을 주며, (저작권법이 없었기에 가능했겠으나) 한 활자를 여러 회사의 견본집에 중복하여 수록하는 당시 기업 간 연합 형태를 보여준다. 〈초전 5호〉……초전활판제조소(初田活版製造所)는 지금까지 소개해온 회사와 달리 일본이 아닌 경성(京城, 일제강점기 서울의 이름)에 있었지만, 하츠타(初田)라는 이름에서 알 수 있듯 일본 회사이다. 1920년대에 활발히 활동했으며 견본집도 전형적인 1920년대 일본 회사의 양식을 따르고 있어 〈초전 5호〉도 최소한 1920년대에 제작되었을 것으로 추측한다. 초전활판제조소의 활자 견본집인 『5호조선문활자견본장』(五號朝鮮文活字見本帳)에는, 바탕체와 똑 닮은 2,208자의 5호 한글 활자 〈초전 5호〉65가 수록되어 있다. 새활자 시대의 활자로는 믿기 어려울 정도의 조형적 완성도와 각 글자 간 무게감·세부 표정의 일관성을 갖추고 있고, 2,208자 내에 427자는 '마춤자'66 10로 제작하여 한글 특유의 조합법에 착안한 분

10. '마춤자몸部', '끝바침자部', '중바침자部', '쌍바침자部'로 분류된 절반 크기의 활자로, 최소단위의 음절 활자와 받침 활자를 조합하여 활자를 만드는 방법이다. 서구식 근대 활판술의 유입기에 한자 활자에 잠시 적용했으나 한글 활자에 적용한 예는 드물다.

합 활자를 적용하였다. 국내뿐 아니라 이와타모형제조소(岩田母型製造所)의 활자 견본집 『한국문자 2,600자 표』[67]에도 일부 수록된 점, 『고어독본』(古語讀本)(1947) 등에도 쓰인 점에서 폭넓게 보급되어 광복 이후까지 사용된 것으로 추정한다.

새활자 시대에 제작된 한글 활자는, 대부분 조선인이 글씨본을 쓰고, 일본 회사가 제작을 담당했다. 당시의 활자 제조 공정의 핵심은 자모(字母, 모형母型) 제작이었다. 씨자 조각과 납활자 주조는 어느 정도의 시설과 훈련으로 가능했지만, 자모만큼은 일본 회사의 기술에 의존할 수밖에 없었다. 당시 성행하던 활자 제조법인 전태법(電胎法)은 모토키 쇼조(本木昌造)가 1869년 중국 상하이미화서관(上海美華書館) 6대 관장인 윌리엄 갬블(William Gamble)에게 전수받은 방법으로, 유럽에서 사용하던 펀치식 자모 제작법보다 새로운 기술이었다. 20세기 초반에 국내 도입된 것으로 알려져 있으나, 명확한 시기를 짚어내기란 쉽지 않다.

지금까지 설명한 2·3·4·5호[11] 해서체 본문용 활자는 오늘날의 본문용 활자체인 '명조체' 즉 바탕체의 원형이다. 그러나 견본집은 '조선문자', '조선국언문자'로만 표기할 뿐 '명조체'는 어디에도 없다. 한자 명조체와 함께 본문용 한글 활자를 판매, 조판하는 과정에서 같은 이름으로 묶어 부르면서 정착된 것으로 추측한다. 초기 한글 새활자는, 일본 회사의 기술에 의존하긴 했으나 조선 시대 붓글씨를 바탕으로 본문용 한글 활자꼴을 정립시킨 중요한 한글 문화재이다.

11. 2·3호를 본문용으로 보기에는 다소 크지만, 당시에는 다양한 인쇄물의 본문에 사용되었다.

【ㄷ部】

대	따	다	니	느	누	노	녀	녀
댁	따	닥	닌	늑	눅	녹	년	녁
댄	딴	단	닐	는	눈	논	녈	년
댈	딸	달	님	늘	눌	놀	녓	녈
댐	땀	달	닝	늠	눌	놈	녕	넘
댑	땁	담	닛	늡	눕	놉	녑	넙
댓	땃	답	닢	늣	눕	놋	녚	넛
댕	땅	닷	능	늦	눙	농	녔	녕
댔	땋	당	놔	늦	눙	높	녜	녛
때	땊	닷	놧	늪	눞	놓		넜
땍	땊	닻	놨	늬	뉘	뇌		넙
			뇌		뉜	뇐		넜
						뇔		
			뉘	뉴				넥
			뇄	뉸	뇨			녠
				뉼	농			녤

65. 〈초전 5호〉(ㄷ部, 『5호조선문활자견본장』, 연도 미상, 실제 크기, 30% 크기)

【ㅂ部】	【ㅁ部】	【ㄹ部】		【ㄷ部】	【ㄴ部】		【ㄱ部】
바	마	라	뒤	다	나	구	가
빠	매	래	뙤	따	내	귀	까
배	먀	랴	뛰	대	냐	꿔	개
빼	머	러	뗴	때	너	궈	깨
바	메	레	듀	더	네	꿔	갸
빠	며	려	드	떠	녀	궤	거
뻬	몌	레	뜨	데	노	꿰	꺼
삐	모	로	듸	떼	니	규	게
쁴	뫼	뢰	뗙	뎌	놔	그	께
뻬	뫄	료	디	뎨	놰	고	겨
뽀	뫠	루	떠	도	뇨	기	껴
뽀	묘	류		또	누	끼	계
	무	르		되	뉘	기	꼐
		리		뙤	눠	끼	고
		리		돠	녜		꾜
				퐈	뉴		괴
				돼	느		꾀
				뙈	늬		과
				두			꽈

66. 〈초전 5호〉(마춤자몸部, 『5호조선문활
견본장』, 연도 미상, 실제 크기, 30% 크기)

五
号

〔ㄱ〕

가	갋	겠	걸	겁	꼬	꽃	꽬
까	깠	갸	곌	겟	꼭	끝	꽬
각	강	걕	검	겠	꼭	꽈	괏
각	걍	간	꼄	게	곤	꽈	꽹
까	갖	겨	겁	겨	꼰	꽉	꽹
깐	갖	걀	겁	겨	끎	꽉	꾀
간	같	갓	것	격	곧	꽘	꾀
갉	개	걍	겄	견	끝	꽛	꾄
간	객	갊	껐	견	꼴	꽌	꾈
갈	깩	걨	걱	결	꼴	짠	꾄
갋	걘	걨	걺	곀	금	꽐	낌
	걘	거	겆	겸	꼼	팔	낌
검	꺼	겅	꼄	곱	꽝	픽	
껍	껏	겉	겹	꼽	꽝	낍	
갯	걱	꼇	껍	곳	꽛	낍	
갤	꺽	겍	겼	끎	꽤	낑	

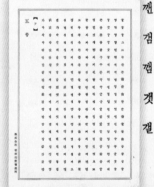

67. 〈초전 5호〉와 일부가 동일한 〈이와타 5호〉(ㄱ部, 『한국문자 2,600자 표』, 발간 연도 미상, 실제 크기, 25% 크기)

선교사의 계몽 활동과 초기 한글 새활자

선교 활동과 본문용 한글 활자체의 기틀 형성

인쇄사를 거론할 때 반드시 등장하는 '조선'은, 고려를 잇는 금속 활자 인쇄술로 수준 높은 출판문화를 꽃피웠으나, 새활자 시대에는 새로운 서구식 활자 제작 방식과 인쇄술이 도입·사용되었다. 불교와 함께 동아시아에 퍼진 목판술, 아편전쟁 패배로 기독교를 공인하며 청나라에 도입된 서구식 근대 활판술처럼, 새로운 종교는 새로운 문화를 가져왔다. 조선 말기의 선교 활동에 따른 서구 활판술 도입기가 개화기와 일치하는 것도 우연이 아니다. 이러한 격변기 속에서 본문용 한글 활자체의 기틀이 만들어졌다.

○ 선교사들의 종교 활동과 계몽운동

19세기 조선에 유입된 기독교[12]의 가치관은 전통 규범과 충돌하며 박해로 이어져 국내 선교 활동에 엄격한 제한을 받게 되었다. 기독교 신자들은 인쇄·출판을 통한 간접 선교로 눈을 돌려, 주변국을 거점으로 성서를 제작했다. 이러한 방식의 선교가 일찍이 시작된 청나라에는 많은 성경이 번역되었으나, 뒤늦은 조선에는 서민이나 여성도 쉽게 읽을 수 있는 국문 성서가 부족했다. 활판 인쇄

12. 그리스도교(Christianity): 천주교, 개신교를 포함하여, 예수를 믿는 모든 종교를 뜻한다.

시설은 이미 서구식 활판술이 보급된 동아시아 각국을 통해 마련
할 수 있었으나, 한글 활자는 스스로 개발해야 했다.

주로, 인쇄·출판은 만주와 일본에서 했고 글씨본은 조선인 세
례자[13]가 제작했으며 활자 제작·판매는 일본의 사립 활자제조소
가 맡았다. 이렇게 선교사와 세례자들이 열악한 환경에서 주변국
을 전전하며 만든 한글 새활자는 여러모로 미흡한 수준이었으나
성서를 비롯하여 의학서 등의 계몽 서적 출간의 토대가 되어 개화
기 한반도 출판문화의 기틀을 마련하였다.

○ 천주교 선교에 사용된 한글 활자

당시의 성서는 일본과 만주를 거점으로 제작되었다. 1878년 만주
로 추방된 조선 천주교 6대 교구장인 프랑스의 리델(Félix Clair
Ridel) 주교는 일본 요코하마로 건너가 코스트(Eugene Jean George
Coste) 신부와 조선어 사전을 발간한다. 1866년부터 집필하여
1880년에 발간한 『한불ᄌ뎐』(韓佛字典)과 이듬해에 발간한 『한어
문전』(韓語文典) 모두 요코하마 소재의 프랑스 신문사 레코 뒤 자퐁
[14]에서 인쇄했다. 사용한 활자는, 최지혁의 글씨본으로 히라노활
판제조소(츠키지활판제조소의 전신)가 제작한 것으로 추정되며, 모두
소·중·대 3벌로 전해진다. 작은 활자는 『한불ᄌ뎐』과 『한어문전』
에 사용된 〈최지혁체 5호〉, 중간 활자는 츠키지활판제조소 견본집
에 실린 〈츠키지 2호〉로 알려지며, 큰 활자는 실존 확인이 어렵다.

13. 조선인 세례자들은 선교사에게 국어를 가르
치고 성경 번역을 도우면서 글씨본을 쓰거나 씨자
의 조각까지 맡기도 했다.

14. L'Écho du Japon, '일본의 소리'라는 뜻

최지혁체 작은 활자: 〈최지혁체 5호〉……최지혁 글씨본으로 제작했다는 명확한 기록과 자료가 존재하는 활자로, 기록상 최초의 한글 새활자이며 『한불ᄌ뎐』[68], 『한어문전』[69]에 사용되었다. 당시에는 세로짜기와 한자·한글 섞어짜기가 일반적이어서, 한글 활자도 한자 활자처럼 정방형 활자틀(고정 너비)로 제작했으나, 〈최지혁체 5호〉는 라틴 문자처럼 활자틀 너비가 글자 너비에 비례하는 비례너비 활자[70]로 비례너비 활자나 장체

(長體) 활자였을 가능성이 매우 크다.

70. 비례너비로 제작된 〈최지혁체 5호〉

또한, 활자 구조까지 유사하여 라틴 문자와의 섞어짜기를 고려한 가로짜기용 활자임을 알 수 있다. 그러나 세로짜기[71]에는 적합지 않았기 때문에 널리 사용되지는 못했다. 20세기 이후에는 『한영자뎐』, 『신약젼셔』 등에 사용되었으나 모두 일본 요코하마에서 인쇄되었으며, 국내 사용 사례나 정식 반입 여부에 관한 기록은 남아 있지 않다.

당시에는 글씨체와 활자체의 구분이 없었고 최지혁은 활자와 무관한 선교인이었기에 〈최지혁체 5호〉의 완성도는 높지 않다. 또한, 5호 활자는 한자의 음독 표기나 주석 정도에 사용하여 본문에는 주로 사용하던 2호 활자에 비해 수요가 적었던 이유도 있다. 이후 제작된 5호 활자의 완성도도 형편없는 수준이었으나, 국문 신문의 증가로 작은 활자를 본문에 사용하게 되면서 개선되었다.

최지혁체 중간 활자: 〈최지혁체 2호〉……일반적으로[15] 〈최지혁체〉로 불리는, 새활자 시대의 출판을 이끈 대표적인 활자이다. 1881년판

15. 천주교 학술 서적, 인쇄사 연구에서도 〈최지혁체 2호〉를 대표적인 〈최지혁체〉로 소개한다.

흘지ㄹ, HĂL-TJI-R

흘지로다, HĂL-TJI-RO-TA. Fin de période.
Futur.

지내지말지로다 TJI-NAI-TJI MAL-TJI-RO-
TA, *il ne célébrera pas.*

S. f. de 흘 hăl.

흘줄, HĂL-TJOUL. *Qu'on fera, qu'on doit
faire, devoir faire, devoir être fait.*

Futur, pour les 3 pers. sing. et plur.

흘줄안다 HĂL-TJOUL AN-TA, *je sais qu'on
fera.*

흘줄알앗다 HĂL-TJOUL AL-AT-TA, *j'ai su
qu'on doit faire.*

— Présent, signifie la manière de faire,
comment faire.

이런은혜룰보답흘줄을모로고 I-REN
EUN-HYEI-RĂL PO-TAP-HĂL-TJOUL-EUL MO-RO-
KO, *je ne sais la manière de* (*ou comment*)
reconnaître un tel bienfait.

S. f. de 흘 hăl.

흘줄을, HĂL-TJOUL-EUL. *Qu'on fera, qu'on
doit faire, « le devoir faire, le devoir être
fait ».*

Futur, pour les 3 pers. sing. et plur.

흘줄을안다 HĂL-TJOUL-EUL AN-TA, « *je
... » pour : je sais qu'on*

HĂL-TJOUL-EUL AL-AT-TA,
*... re, j'ai su le devoir être
... fera.*

... hăl-tjoul.

*... Qu'on fera, qu'on doit
... re, le devoir être fait ».*

흘줄 hăl-tjoul. Pour les

협ᄉ오
SĂ-O-MYE

ᄉ să ...
옵다 ...
며 mye...

ᄒ습니다,
sim-nai...

ᄒ소ㄴ이다
이다 HĂ-
이당 HĂ-

ᄒ셔, HĂ-s...
Partic. ...
de ᄒ다 ...
En parl...
Ce tem...
temps du ...
S. f. ...

ᄒ셰, HĂ-s...
Entre é...
Impérat...
S. f. ...

ᄒ셧나, HĂ...
Interrog...
Parfait, ...
S. f. ...

ᄒ셧ㄴ잇ᄂ...
*fait? A-t...
fait?*
Interrog...
supér.
Parfait, ...
S. f. ...

68. 〈최지혁체 5호〉로 찍은 『한불ᄌ뎐』
(1880, 실제 크기, 20% 크기)

INFINITIF *et* INDICATIF PRÉSENT	ᄉᆞ랑ᄒᆞ옵다 .	SĂ-RANG-HĂ-OP-TA .
PARTICIPE VERBAL PASSÉ	ᄉᆞ랑ᄒᆞ와 . .	SĂ-RANG-HĂ-OA
PART. RELATIF PASSÉ *ou* ADJECTIF	ᄉᆞ랑ᄒᆞ온 . .	SĂ-RANG-HĂ-ON
IMPARFAIT DE L'INDICATIF	ᄉᆞ랑ᄒᆞ옵더니	SĂ-RANG-HĂ-OP-NI . .
IMPARF. DE CONDITION	ᄉᆞ랑ᄒᆞ옵더면 .	SĂ-RANG-HĂ-OP-MYEN .
FUTUR	ᄉᆞ랑ᄒᆞ옵겟다 .	SĂ-RANG-HĂ-OP-KEIT-TA .
FUT. IMPARFAIT	ᄉᆞ랑ᄒᆞ옵겟더니	SĂ-RANG-HĂ-OP-KEIT-TE-NI.
FUT. CONDITIONNEL	ᄉᆞ랑ᄒᆞ옵겟더면	SĂ-RANG-HĂ-OP-KEIT-TE-MYE
INDIC. PRÉSENT (réponse à un supérieur)	ᄉᆞ랑ᄒᆞ옵쉬다 .	SĂ-RANG-HĂ-OP-TA . .
INDIC. PRÉS. (à un égal, demande et réponse)	ᄉᆞ랑ᄒᆞ옵자 .	SĂ-RANG-HĂ-OP
INDIC. PRÉS. (à un égal)	ᄉᆞ랑ᄒᆞ옵쇼 .	SĂ-RANG-HĂ-OP
INDIC. PRÉS. (id., plus respectueux)	ᄉᆞ랑ᄒᆞ옵자오 .	SĂ-RANG-HĂ-OP
ADVERBE	ᄉᆞ랑ᄒᆞ옵게 .	SĂ-RANG-HĂ-OP
NÉ-	ᄉᆞ랑ᄒᆞ옵잔타 .	SĂ-RANG-HĂ-OP-HTA . .
É-	—	
IT	ᄉᆞ랑ᄒᆞ옵이 .	SĂ-RANG-HĂ-OM
	ᄉᆞ랑ᄒᆞ옵시다 .	SĂ-RANG-HĂ-O-TA . .
	ᄉᆞ랑ᄒᆞ오어 .	SĂ-RANG-HĂ-O

69. 〈최지혁체 5호〉로 찍은 『한어문전』
(1881, books.google.co.jp)

그일이다잘되여셔싀이올나가겟노타ᄒᆞ엿다마ᄂᆞᆫ
셰샹언심이명낭ᄒᆞ다그ᄲᅢ드러갈졔ᄂᆞᆫ와험이잇시
ᄂᆞ나를보고지금은일이여의ᄒᆞᆯ역격졍이업ᄉᆞ니나
쿨아너보고그져가나보다ᄒᆞ고답장쓰려ᄒᆞᄲᅢ에어
린아들이부쳔쎠무르듸그엇지ᄒᆞ편지온잇가원이
딕답ᄒᆞ듸거번에아모사름이아모듸로츄로ᄒᆞ려가
더니일이젼에글언의일ᄭᅩᆺ치잘되여셔이올나가겟
다ᄒᆞ엿다ᄒᆞ니어린아희듯고ᄃᆞᆫᄋᆞ듸그어듼이오ᄂᆞᆯ
즉겟슴니다부쳔이에엇지아ᄂᆞ냐아희ᄃᆞᆯᄋᆞ듸ᄀᆞᆯ언
이러ᄒᆞᆫ사름이이젼에츄로ᄒᆞ려갓다가두지속셰
셔즉은사름이아너온잇가ᄀᆞᆯ언이와ᄭᅩᆺ치되엿다
여시니즉게된거시아너온잇가부쳔이그졔야셔
고춤으로그러코나ᄒᆞ고즉시하인을만히다리고
히드러가나발셔임의즉이ᄂᆞᆫ일울시작ᄒᆞ여거의

... cœur de l'homme en ce monde est
... aller était périlleux, il est venu me
... ésirs et qu'il n'a aucun souci, le voilà
... rire la réponse, lorsque son jeune fils
... e préfet répond : « Elle est de tel mon-
... er ses esclaves. Ses affaires ayant bien
... ournera bientôt. » Entendant cela : « Ce

71. 〈최지혁체 5호〉로 찍은 『한어문전』
(1881, books.google.co.jp)
본문에서 세로짜기를 시도했으나 글줄의
흐름이 불안정하다.

텬쥬셩교공과데일권

셩슈를찍을때흥눈경

오쥬여이셩슈로써내죄를씻서업시흥시고마귀를쓸

차모르시고악혼셩각을빼혀브리쇼셔

十셩호경　十여보롬잇눈경문은 섭이단의경문이라

셩부와셩조와셩신의일홈을인흥야흥ᄂ이다

삼종경　희돗을즈음과오시와희진후에와오라

일종

계

쥬의텬신이마리아끠보흥매

72. 〈최지혁체 2호〉로 찍은 『텬쥬셩교공과』
(1887, 실제 크기, 30% 크기)

형상

상ᄒᆼ

거두어텬당으로드려가게ᄒ샤ᄒ여곰임이

고밋엇시니더욱의형벌을면ᄒ고영원ᄒᆫᄌ

게ᄒ시디우리쥬그리스도를위ᄒ야ᄒ쇼셔

뎌의령혼과죽은밋눈쟈들의령혼이뎐쥬의

으로평안ᄒᆷ에쉬여지이다아멘

외오기를못ᄎᆞ매관을드러발인ᄒ라

◉ᄒᆼ상ᄒᆯ때에시셰에걸남시

굿치ᄒ라 뎨일은십ᄌᆞ가ᄅ

73. 〈최지혁체 2호〉로 찍은 『텬주셩교예규』
(1887, 실제 크기, 25% 크기)

『텬쥬셩교공과』72(天主聖功課)에 사용된 점으로 보아 제작 시기
는 〈최지혁체 5호〉와 비슷한 것으로 추측한다.

19세기 말부터 20세기 초까지 전통 제본한 천주교 서적의 본
문에 널리 사용되었다. 『텬쥬셩교공과』(1881), 『신명초행』(神命初
行, 1882), 『셩교감략』(聖教鑑略, 1883), 『텬당직로』(天堂直路, 1884),
『셩샹경』(聖像經, 1886), 『텬쥬셩교공과』(1887), 『셩모셩월』(聖母
聖月, 1887), 『셩요셉셩월』(1887), 『텬쥬셩교예규』73(天主聖教禮規,
1887), 『셩경직해』(聖經直解, 1892) 등 초기 천주교 서적을 비롯하여
광복 후의 일반 인쇄물에도 빈번히 등장할 만큼 오랫동안 널리 사
용되었다. 초기 한글 새활자로는 완성도가 높은 〈최지혁체 2호〉는
70여 년간 사용되면서 한국인의 정서에 맞는 글자꼴 정립에 커다
란 영향을 끼쳤으며 과거 붓글씨체와 오늘날 한글 활자체의 흐름
을 잇는 중요한 가교 구실을 했다.

한 가지 의문은 〈최지혁체 2호〉와 〈최지혁체 5호〉를 동일 인물
의 필체라고 하기엔 너무 다른 점이다. 붓으로 쓴 글씨본을 조각하
여 활자로 주조했던 새활자 시대에는 글씨체가 곧 활자체였으므
로, 최지혁 외에 글씨본을 쓴 조선인이 더 있을 가능성도 있다.

최지혁체 큰 활자: '한불즈뎐 네 글자', 〈셩경직해 큰 활자〉……한글 새활
자의 역사에서 빼놓을 수 없는 활자이지만 천주교 학계의 기록만
있으며, 〈최지혁체 큰 활자〉로 찍은 인쇄물은 아직 확인하지 못했
다. 일단 〈최지혁체 큰 활자〉가 존재한 것으로 간주하여 천주교 서
직에 등장하는 큰 활자 두 종을 소개한다.

'한불즈뎐 네 글자'74…〈최지혁체 5호〉가 처음 나타나는 『한불즈뎐』
의 표제지에 사용되었고, 필체도 서로 흡사하여(종교계에서 말하는)

74. 『한불ᄌ뎐』 표제지와 〈한불ᄌ뎐 네 글자〉, 〈최지혁체 5호〉, 〈최지혁체 2호〉의 활자꼴 비교

'최지혁체 큰 활자'일 가능성이 매우 크다. 그러나 네 글자 외 다른 글자가 인쇄된 자료가 없고, 활자 크기가 당시의 사용하던 '호' 규격과 다르다. 최지혁의 글씨본인 것은 확실하나 활자 제작 여부는 알 수 없으며, 네 글자만 조각한 조합식 목활자일 가능성도 있다.

〈성경직해 큰 활자〉…'최지혁체 큰 활자'를 찾는 조사[16]에서 1892년부터 1897년까지 명동성당에서 제작된 『셩경직해』의 제목용 큰 활자와 〈최지혁체 2호〉75를 비교하였다. 〈성경직해 큰 활자〉는 초기 새활자 시대의 전형적인 해서체 활자로, 낱글자의 종수로 볼 때 완성된 한 벌의 활자로 추측한다. 활자꼴이 〈최지혁체 2호〉와 매우

16. 박지훈, 「새활자 시대 초기의 한글 활자에 대한 연구」, 2011

지못흥더라 문도들이쥬의쟝츳고난밧으

의쥭으심의묘리와쥭으심의유익과부

활흥심의광영을ㅅ못차아지못흠이라

리고에갓가오시매 서울서팔 엇던

길가희안자빌어먹더

나가눈소리를듯 고무

75. 〈성경직해 큰 활자〉와 〈최지혁체 2호〉
(『성경직해』, 1892, 실제 크기, 25% 크기)

흡사하고 초기 천주교 서적에 함께 사용되었으므로 동일 인물의 글씨본을 사용했을 가능성이 크나 단정하기는 어렵다. 리델 주교는 최지혁이 사망한 해인 1878년에 일본에서 활자 제작을 시작하여 1880년에 『한불ㅈ뎐』을 완성했고, 〈최지혁체 2호〉도 비슷한 시기에 등장하므로, 최지혁 글씨본으로 볼 수 있으나, 〈성경직해 큰 활자〉는 최지혁 사후 약 19년 만인 1897년에 처음 등장하기 때문이다.

지금까지 살펴본 천주교 서적에 사용된 네 종의 한글 활자(최지혁체 5호, 최지혁체 2호, 한불ㅈ뎐 네 글자, 성경직해 큰 활자)는 최지혁의 글씨본으로 제작하였으나, 활자꼴상 〈최지혁체 5호〉 양식과 〈최지혁체 2호〉 양식으로 나뉘며 이러한 차이가 발생한 이유에 대해서는 추가적인 연구가 필요하다.

코스트 신부는 1881년 일본 요코하마에 서구식 인쇄소를 열고(이후 1882년 2월 나가사키로 이전하여 성서 활판소로 명명) 본격적인 성서 출판을 전개한다. 이후 1886년 조불수호통상조약이 체결되자 성서 활판소를 서울 정동으로 이전[17]하여 출판은 더욱 활기를 띠게 되었고, 『셩샹경』(1886), 『셩모셩월』(1887), 『셩요셉셩월』(1887), 『텬쥬셩교예규』(1887) 등이 연이어 출간된다. 성서 활판소는 1898년 명동성당으로 자리를 옮겨 가톨릭 출판사로 개명한다. 천주교가 도입한 서구식 활판술은 성서 외에도 신문, 교과서 등 당대의 인쇄·출판문화의 주춧돌이 되었다. 그 중심에 있던 최지혁의 글씨본은 오늘날의 본문용 한글 활자꼴에 큰 영향을 미쳤다.

17. 7대 교구장인 블랑(Marie Jean Gustave Blanc) 주교의 지시로 코스트 신부가 이전

○개신교 선교에 사용된 한글 활자

만주 선양에 성서 인쇄·출판 시설을 마련하여 외부 선교 활동의 거점으로 삼았다.

〈성서체〉(츠키지3호)……스코틀랜드 장로교 선교사 로스(John Ross)는 의주 상인 이응찬에게 국어를 배우면서 도움을 받아 1874년 성서 번역을 시작해 1878년 『누가복음』, 『요한복음』을 완역했다. 이어서 1879년까지 매킨타이어(John Macintyre) 목사와 더불어 국문 성경의 인쇄를 위한 작업을 진행했다. 1880년에는 스코틀랜드 성서 공회와 영국 성서 공회에서 지원금을 받아 상하이에서 인쇄기 2대를 구매하여 만주 선양에 활판 인쇄 시설(훗날 문광서원[18]의 모태)을 갖추었다.

　　또한 씨자를 제작하여, 일본 주재 스코틀랜드 성서 공회 총무 릴리(Robert Lilley) 목사에게 보내, 히라노활판제조소에서 4천여 자종으로 이뤄진 〈성서체〉를 35,563자 주조하여 1881년 7월 만주 선양으로 보내고, 시험 삼아 1881년 10월 소책자 『예수성교문답』, 『예수성교요령』을 제작했다. 1882년부터 본격적으로 성서 제작에 사용하여 최초의 국문 개신교 성경으로 알려진 『누가복음』, 『요한복음』을 3,000부 인쇄해 만주 일대와 한반도에 배포했다. 그러나 초기 개신교 서적에는 〈성서체〉와 똑 닮은 글자를 사용한 목활자본(추정)도 다수 발견되므로 목판 번각의 가능성도 있다.

　　〈성서체〉라는 별칭에서 알 수 있듯 초기 성경에 주로 쓰인 활자이지만, 가장 처음 사용한 책은 1881년 1월 호사코 시게카츠(賈

18.　文光書院, 1881년 로스가 만주 선양에 세운 인쇄소.

안직좀꾜잇다가나즁을보읍세

ㅁ장사랑호시니평싱닛지아닐가시푸외다

뵈야호로시작허려협데

오히려입에졋내가나읍데

임의허락바더와쓰니다시

76. 〈성서체〉로 찍은 『교린수지』(1881, 실제 크기, 15% 크기)

迫繁勝)가 부산에서 제작한 『교린수지』76 (交隣須知)로 일본인을 위한 한국어 교본이다. 주조를 마치고 만주로 보내기 전에 일본 외무성에 의해 부산으로 반입된 것이다. 따라서 〈성서체〉는 스코틀랜드 성서 공회와 영국 성서 공회의 지원을 받은 1880년에는 이미 존재했고, 만주에서는 성서 번역 작업뿐 아니라 씨자 제작까지 병행했음을 알 수 있다. 이후 〈성서체〉를 제목이나 목차 등에 사용한 사례는 있으나, 성경 외 서적의 본문에 사용한 사례는 찾기 어렵다.

〈성서체〉는 이응찬의 글씨본을 동료 신자 서상륜이 조각한 것으로 초기 새활자 중에서도 조각 수준이 많이 떨어진다. 오늘날의 돋움체와 같은 느낌이지만 의도적인 디자인이라기보다는 미숙한 조각에 의한 것으로 보인다.

〈한성체〉61 (츠키지 4호)……이수정이 번역한 『성경 신약 마가젼 복음셔 언해』 인쇄에 사용되었고, 1885년에 선교사 언더우드(H.G. Underwood)와 아펜젤러(H.G. Appenzeller)가 국내로 반입하였다.

○ 초기 새활자 시대의 역사적 의미

18세기 청나라는 서구 종교를 엄격히 통제하여 선교사들은 주변국에서 한자 활자를 개발하고 한문 성경을 찍어냈다. 이후 아편전쟁 패배로 기독교를 공인하면서 가장 먼저 보급된 것이 서구식 인쇄 장비였다. 근대 동아시아에서는 최초의 일로 새로운 사상 전파 과정에서 활자의 역할을 짐작할 수 있으며 한반도도 비슷한 전철을 밟았다. 이렇듯 초기 새활자 시대는 서구 활판술이 퍼지는 기점이자, 붓글씨를 본뜬 활자체에서 오늘날의 본문용 활자체의 뼈대로 이행되는 과도기로서 큰 의미가 있는 시기이다.

새활자 시대의 교과서 활자

교과서 활자의 역할과 꼴

19세기 후반 기독교 선교사가 일본에서 들여온 서구식 활판술은 빠르게 자리 잡았다. 기술적으로 앞선 방식이기도 했지만, 서민이나 여성도 쉽게 읽을 수 있는 한글 활자에 기반을 두었기 때문이다. 선교사의 급선무는 누구나 쉽게 읽을 수 있는 매체의 확보였다. 또한, 개화기의 새로운 지식에 대한 욕구를 한글 활자와 활판술이 충족시켜주었다. 개화기를 이끈 동력에 활판술과 한글 활자가 포함된 점은 분명하다.

지배와 통제 수단으로서의 제국주의 교육정책과 식민지 국민으로서 자립을 위한 교육 의지는 공교롭게도 보통학교에 수렴되었다. 3·1운동 이후 보통학교 진학률의 폭등[19]에서 그 역설적 관계가 단적으로 나타난다. 보통학교 학생은 교과서라는 신식 인쇄물을 통해 사회 구성원으로 성장하게 된다는 점에서 교과서가 갖는 사회적 역할과 의미는 매우 크다.

초기 새활자의 본문 활자는 해서체 붓글씨의 특징이 두드러졌음에 비해, 교과서의 본문 활자는 해서체의 뼈대에 붓 흘림의 요소

19. 3·1운동을 신식교육을 받은 지식인 계층이 주도했다는 사실이 알려지자 보통학교 진학률이 많이 늘어나, 4년 뒤 1923년에는 서당 진학률을 앞서게 된다.

를 가미하여 획수와 획순이 명확히 계산되는 양식을 띤다. 특히 저학년 교과서에서 두드러지는데, 읽기·쓰기를 처음 익히는 저학년의 학습 효과를 고려한 것으로 추측한다. 일본 문부성의 교과서가 카타카나를 히라가나[77] 보다 먼저 가르치도록 만들어진 이유도, 획이 명료하고 단순한 가타카나를 먼저 익히게 하기 위함이었다.

あいうえお
これはひらがなです
アイウエオ
コレハカタカナデス

77. 일본 교과서체의 카타카나(좌)와 히라가나(우) 예시

○ 저학년 교과서의 본문 활자……〈독본체〉[78]

저학년 교과서 본문에 자주 사용된 교과서 전용 활자로 당시 해서체 활자에 비해 매우 양식화된 형태[20]를 띠며, 용도 구분 없이 만든 이전 활자와 달리, 교과서 본문 전용으로 개발되었다. 〈독본체 1호〉의 원형은 학부[21]가 편찬하고 한국정부인쇄국이 인쇄한 『보통학교 국어독본』[79]으로 다소 거칠지만, 점차 개량되었다. 20세기에 들어 〈독본체 1호〉와 닮은 〈독본체 3호〉[80]도 등장한다. 요점정리나 복습 표기 등에 사용되었으며 1호와 자족[81]으로 디자인한 듯하다. 관련 기록은 남아 있지 않지만 같은 교과서 전용 활자로서 조형적 일관성을 보이는 점에서 자족을 이룬 예로 볼 수 있다. 특히 자족으로서의 완성도는 당시의 정식 한자 활자 자족보다 높다.

20. 운필·필압의 흔적이 거의 없고 활자를 안에 짜넣은 듯한 기계적인 인상이다.
21. 學部 : 오늘날의 교육부에 해당하는 조선 말기 중앙관청

차저가오
제제비
지오
오재재거리

을
제비
해가
새가

차저가
가, 제
지오.
재재거리오.

78. 『보통학교 조선어독본』 권1(1923, 실제 크기, 25% 크기)
본문에는 〈독본체 1호〉, 상단 주석에는 〈한성체 4호〉가 쓰였다.

敎場에셔는 誠心으로 工

고 運動場에셔는 즐겁게

와 運動ᄒ는 것이 됴ᄒ니

第四十二課

農夫가 兒孩와 홈씌 밧흘

도다.

79. 초기의 〈독본체 1호〉(『보통학교 국어독본』, 1909, 실제 크기

새	배	매	래	대	내	개
세	베	메	레	데	네	게
셰	뼤	몌	례	뎨	녜	계
쇠	뵈	뫼	뢰	되	뇌	괴
쉬	뷔	뮈	뤼	뒤	뉘	귀
싀	븨	믜	릐	듸	늬	긔
솨	봐	뫄	롸	돠	놔	과
쉬	붜	뭐	뤄	둬	눠	궈
쇄	봬	뫠	뢔	돼	놰	패
	뤠	뒈	눼	궤		

80. 〈독본체 3호〉(『보통학교 조선어독본』권
1, 1923, 실제 크기, 23% 크기)

잣소

잣느냐

잡수셧슴
닛가

리셔방, 잘 잣소。

복동아, 잘 잣느냐。

(練習)

一, 아버지, 진지

二, 형님, 진지

81. 〈독본체 1호〉와 〈독본체 3호〉(『보통학교 조선어독본』 권1, 1923, 실제 크기, 23% 크기, 인쇄처: 조선서적인쇄주식회사)

〈독본체〉1호와 3호 비교[22] 결과 독특한 활자꼴을 띠는 글자를 표본으로 삼았음에도 일치도가 매우 높았으며, 육안 구분이 어려운 글자도 있었다. 3호는 제작 시기상 1호를 참고했겠으나, 활자 크기가 절반 가까이 작음에도 세부 완성도는 오히려 높아졌다. 늦게 제작된 만큼 기술적, 조형적으로 나아진 것으로 보인다.

저학년의 교과서에서만 볼 수 있는 띄어쓰기는 독립신문을 비롯한 초기 새활자 시대의 글에서도 쉽게 볼 수 있지만 어법이 정립된 것은 아니었다. 순한글 문장의 읽기 학습용으로 일시 도입된 것으로 보이며 한자가 많은 고학년 교과서에서는 완전히 사라진다.

○ **고학년 교과서의 본문 활자……〈최지혁체〉**

학부의 교과서를 포함하여 조선총독부가 발행한 한글 교과서에 가장 많이 사용되며, 광복 이후의 교과서에서도 보인다. 당시 큰 크기의 한글 활자 중 완성도가 가장 높은 〈최지혁체 2호〉를 교과서에 사용한 것은 자연스러운 일이다. 특히 고학년 교과서[82]에 많이 사용되었으며 섞어짰던 한자 활자와도 잘 어울렸다.

저학년 교과서의 한자에는 명조체를, 고학년 교과서는 붓글씨의 느낌이 짙은 청조체[23]를 주로 사용하였다. 이 역시 한자의 비

22. 〈독본체〉1호(오른쪽 위)와 3호(오른쪽 아래). 박지훈, 「새활자 시대 초기의 한글 활자에 대한 연구」, 2011
23. 새활자 시대 한자 활자의 대부분이 명조체(명나라 목판본풍의 인서체印書體)였으므로 전통적이며 격조있는 필서체 활자도 필요했다. 이에 일본은 중국에서 해서체 활자를 도입하거나 본뜨고 청조체로 불렀다. 또한 초기 새활자 시대에 해서체를 청조체로 칭하는 경향도 있었다.

님 교 쳐 싸
님 교 쳐 싸

客　　　　　停、止

나게하나니라。

富士山은火山으로山巔에큰噴火口

에는여긔서煙氣를吐出하얏스나、

나니라。

仙客은구름밧山니

神龍은골안못에깃

第十四課　富士山과金剛山

82. 〈최지혁체 2호〉(본문), 해서체 4호 한자
활자(상단 주석)(『보통학교 조선어독본』 권
6, 1935, 실제 크기, 25% 크기)

중이 높은 고학년 교과서에는 한자의 획순과 획수를 익히기 좋은
필기체 활자를 사용하는 것이 적합하다고 판단한 일제 문부성 교
육정책의 영향이다. 획 순이 뚜렷이 파악되는 해서풍 정자체인 〈최
지혁체 2호〉는 청조체 한자 활자와 잘 어울렸으므로 교과서용으로
충분한 요건을 갖춘 활자였다. 물론 당시에는 세로짜기와 국한문
섞어짜기가 기본이었음을 잊어서는 안 된다.

○ 교과서 본문용 이외의 활자

개화기 교과서는 당시의 다른 매체와 달리 용도에 맞춰 활자를 골
라 썼다. 본문에는 읽기, 쓰기 교육을 고려하여 교과서 전용 활자
를 사용하였고, 본문 외 영역에는 교육정책보다는 레이아웃이나
내용에 따라 가독성과 조판의 효율성을 고려하여 일반 활자를 사
용했다. 앞서 일제치하 개화기의 교과서는 일본 문부성의 제국주
의 교육방침에 따라 자국 교과서의 기본을 정립한 뒤, 식민지국(조
선, 만주, 타이완 등)의 교과서에도 이를 반영했기 때문에 일본의 교
과서와 그 내용과 형식이 매우 닮았다. 이렇듯 본문 외 영역에서의
레이아웃에 따른 활자 사용을 보여주는 대표적인 예로 『보통학교
조선어독본』이 있다.

[주석]……『보통학교 조선어독본』은 판면[24] 상단에 처음 등장하는
단어의 어휘, 조사, 문법 등을 설명하는 구성으로 디자인되었는데,
당시 기술로는 까다로운 조판 방식이었으며 학년에 따라 다른 일

24. 쪽의 본문 영역으로 판형(책의 내지의 크기)
에서 위·아래·안쪽·바깥쪽 여백을 뺀 나머지 영역
과 같다.

반 활자를 사용하였다. 이러한 주석 영역에 저학년 교과서는 일반
활자인 〈한성체 4호〉**78**[25]를 사용하였고, 고학년 교과서는 상단 주
석의 역할이 새 단어 요약에서 새 한자의 요약으로 바뀜에 따라 해
서체 4호 한자 활자 **82** 를 주로 사용하였다.

[**한자음**]⋯⋯당시 교과서는 처음 등장하는 한자에는 오른편에 우리
말로 표기했다. 동아시아의 옛 책에서 한자의 음을 오른편에 써놓
던 전통을 별도의 글줄을 할애하는 조판법을 고안하여 정착시킨
것은 일본이었다(일본에서는 오늘날에도 이러한 방식을 일반적으로 사용
하고 있다). 한자음 표기에 주로 사용한 활자는 〈츠키지 5호〉로 교과
서 이외에도 자주 나타난다. 2호 활자로 짠 본문의 한자음 표기에

83. 〈한자음독용 6호 활자〉
(『보통학교 조선어독본』 권5,
정오표, 1934, 실제 크기)

25. 1884년 히라노활판제조소 제작으로 추측.

5호 활자를 사용했고, 4호 활자로 짠 목차 등의 한자음 표기에는 아주 작은 6호 활자(이하 〈한자음독용 6호 활자〉83)를 사용했다. 〈한자음독용 6호 활자〉의 제작에 관한 기록은 찾을 수 없으나, 처음부터 한자음 표기용으로 제작된 활자로, 1910년 이전부터 학부의 교과서, 신문, 잡지 등에서 한자음이나 판권의 작은 문자 표기용으로 폭넓게 활용되었다.

[차례]······목차에서는 비교적 작은 활자인 〈한성체 4호〉와 청조체 4호 한자 활자가 함께 사용되었다. 또한, 문자 활자 외에 문양 활자를 사용하는 조판은 목차에서만 볼 수 있는 독특한 양식이다.

[숫자]······각 쪽의 순번을 표기하는 쪽 번호와 각 쪽이 속한 과(課)의 순번·제목을 표기하는 면주에는 주로 해서체 5호 한자 활자와 〈츠키지 5호〉가 사용되었다. 번호는 한자 숫자로 표기하였고, 아라비아 숫자는 산수 교과서인 산술서에서만 볼 수 있다. 산술서에서는 일찍이 가로짜기가 사용되었다.

[삽화]······많은 삽화는 교과서의 특징이다. 특히 저학년 교과서에는 오늘날의 교과서 못지않게 많이 사용되었는데, 삽화용 문자84에는 활자를 사용한 것이 아니라 분위기에 맞게 쓴 다양한 한글 글씨체를 사용했다. 따라서 글씨의 크기는 호 규격으로 규정되지 않으며 같은 글자라도 글꼴이 달라서 제각기 다른 표정을 띤다.

○ 교과서에 처음으로 도입된 서구식 조판, 가로짜기

개화기 이후의 교과서에서는 동아시아의 옛 책과 오늘날의 서구식 책의 특징이 동시에 나타난다. 큰 활자를 세로짜기하고 판면을 괘선으로 감싸는 방식이나, 윗 여백을 아래 여백보다 넓게 잡는 것,

닭
우
오

굵
은

닭 이
우 오.

푸

84. 『보통학교 조선어독본』 권1 (1923, 실제 크기, 22% 크기)

책장을 오른쪽으로 넘기는 방식, 면주, 쪽 번호를 바깥 여백에 조판하는 경향 등은 전통적인 방식이다. 서구식 인쇄술의 보급으로 양면 인쇄가 가능해지면서 책의 구조가 매우 단순화되나 전통적인 단면 인쇄와 제본법에 의한 판짜기 양식은 한동안 지속되었다. 광복 후 미군정 교육정책의 시작과 함께 교과서는 또다시 큰 변화를 맞이한다. 가로짜기의 시작으로 왼쪽 넘기기가 도입되며 문장부호와 숫자의 종류도 따라 바뀐다. 한 사회의 문자 환경이 국가 정책에 따라 얼마나 크게 좌우되는지를 보여주는 사례이다. 이러한 현상은 같은 시기 미군정하의 일본도 마찬가지여서 일본어 교과서를 라틴 문자로 발간하는 등 무자비한 정책이 시행되었다. 이처럼 문자 환경을 국책으로 하루아침에 뒤바꾼 예는 역사적으로 드문 일이 아니지만, 항상 그 시작이 된 매체는 교과서였다. 그만큼 교과서는 문자라는 매체의 사회적 맥락을 단적으로 보여준다.

새활자 시대의 신문과 한글 활자

19세기 말 한반도의 정세는 개화파와 수구파의 정치적 분쟁, 제국주의 세력의 침탈 등 매우 불안정한 상황이 지속되고 있었다. 이러한 혼란기에 반입된 고효율의 서구식 활판인쇄술과 누구나 쉽게 익히고 쓸 수 있는 한글의 보급으로 여성과 서민도 시대 흐름을 파악할 수 있게 되었다. 그러나 한반도에 언론 매체가 정착하기란 결코 쉬운 일이 아니었다. 개화라는 커다란 조류에 앞서 정치세력의 분쟁이 잦았으며, 이후에도 외부 간섭에 의한 진통이 끊이지 않았다. 특히 일제의 삼엄한 언론 통제로 인해 개화와 억압이 병행되는 형국이었다. 이렇듯 식민지 탄압에 대한 민족적 항변이라는 역할과 일제의 가압적 타협 요구 속에서 뿌리내린 한반도의 언론 매체가 한글 활자의 개발과 보급에 끼친 영향은 매우 크며, 오늘날 사용되고 있는 한글 양식의 기본을 만들었다고 해도 과언이 아니다.

○ 첫 국문 신문의 창간······〈한성체〉85 (츠키지 4호)

수신사(修信使)로 일본에 재류하며 사회 계몽을 위한 신문의 필요성을 절감한 박영효는 국내에서 개화파에 의한 신문 발행에 돌입하지만, 수구파의 반대로 무산되고, 결국 온건 개화론자들이 신문 발행사업을 담당하게 되면서 1883년 통리아문 박문국(統理衙門 博

유로부는　슴빅철십이만스쳔이요

북악메리가는　팔빅이십만이요

남아메리가는　뉵빅팔십만이요

어셰아이야는　스빅칠십일만일쳔이요

여섯뉴디의곳마다싸은비록험ᄒᆞ며평탄ᄒᆞ며기룜지며쳑박ᄒᆞ미

며처우며더우미다르나각쳐인민이하늘의대룰인ᄒᆞ며싸의리ᄅᆞ

도읍을ᄲᅢ풀고쉬우며기르며나으며부르위안ᄒᆞ로써근본ᄒᆞ굿ᄉᆡ

쇼슈십국에나리자아니ᄒᆞ니이쪄여섯큰뉴

여섯큰뉴디에분퍼ᄒᆞ야좌편의ᄀᆞ룩ᄒᆞ노라

예시야의잇는스룸은칠억팔쳔칠빅이십

아흐리가의잇는스룸은이억슴빅슴십만

85. 〈한성체 4호〉로 찍은 한성주보(1886, 실제 크기, 22% 크기)

文局)에서 한성순보가 창간된다. 관영신문으로 발간된 한성순보는 독자층에 제한을 두지 않고 백성의 견문을 넓히는 것을 목적으로 두었으나, 한자로 제작하여 행정조직을 통해 배포했기 때문에 결과적으로는 한문을 이해하는 고위 계층이나 관리층의 전유물에 그쳤다. 이마저도 1884년 개화파에 의한 갑신정변의 실패로 박문국의 인쇄시설과 및 활자가 불에 타 한성순보는 1년여 만에 폐간되고 만다. 이후 1886년 1월 25일 이름을 바꾸어 주간으로 다시 창간한 신문이 바로 국내 최초의 국문 신문인 한성주보[26]이다. 처음에는 열흘이었던 발행주기를 일주일로 줄였으며, 특히 국문으로 제작하여 독자층의 확대를 꾀했다. 이때 사용한 한글 활자는 일본 츠키지활판제조소에서 제작된 〈츠키지 4호〉이며 국내에서는 한성주보에 처음 사용되었다 하여 〈한성체〉라는 명칭으로 통용된다. 초기 한글 새활자로는 광복 이후까지 가장 많이 사용되었고, 초기의 언론매체도 대부분 〈한성체〉를 사용하였다. 특히 본문용으로 많이 사용되었던 크기이므로 여러 인쇄물에서 접할 수 있다.

　　한성주보 폐간 후 한동안 신문 발행이 뜸하다가 8여 년 후인 1896년 4월 7일 독립신문[86]이 발행되었다. 갑신정변 실패로 미국 망명한 서재필(徐載弼)이 귀국하여 창간하였으며 관보인 한성순보나 한성주보와 달리 민간지였다. 국문판과 영문판(The Independent)을 격일간[27]으로 발행하는 등 국내 언론사에 전환점이 되었다.

26. 재건립된 박문국에 일본에서 인쇄시설을 도입하여 톳리아문 독판(督辦) 김윤식(金允植)을 중심으로 발간사업이 진행되었고, 1888년 7월 7일 박문국 폐지까지 약 2년 5개월간 120여 호가 발행되었다.

27. 1898년 7월부터 일간으로 전환

86. 〈환성체 4호〉로 찍은 독립신문(1896. 12.1, 실제 크기, 18% 크기)

　　독립신문도 〈한성체 4호〉를 사용했다. 본문용으로 자주 사용되던 4호 활자의 종류가 많지 않았던 이유도 있겠으나, 무엇보다 활자꼴의 완성도가 매우 높았다. 당시 유통되던 5호 활자나 이후 등장한 신문 활자도 〈한성체 4호〉에 못 미치는 수준이었다.

　　〈한성체〉의 글씨본을 쓴 인물에 관한 기록은 찾을 수 없으나 씨자를 조각한 인물에 대한 기록은 남아있다. 일본의 활자 역사 연구자인 코미야마 히로시(小宮山博史)에 의하면, 『인쇄세계』(印刷世界) 제1권 2호(1910. 9. 20)의 직공 표창록에 츠키지활판제조소의 조각공인 다케구치 쇼타로(竹口正太郎)가 '조선문자를 제작'했고 그 활자가 『메이지자전』87(明治字典, 1885)에 사용된 4호 한글 활자(한성체)라고 한다. 제작 시기는 명확지 않으나 1888년 발행된 『신제견본』(新製見本)에 '4호 조선문자'라는 이름으로 1884년에 인쇄한 〈한성체〉가 등장하므로 한성주보의 창간(1886)년 이전에 제작되었음을 알 수 있다. 또한, 1885년 『신약 마가전 복음셔 언해』에도 사용되는 등 국내 반입 전부터 이미 일본에서 일반적으로 쓰였다.

　　국내에서 〈한성체 4호〉는, 한성주보, 독립신문(1895, 이후 한성신보), 황성신문(1898), 뎨국신문(1898), 그리스도신문(1897), 매일신문(1898), 경성신문(1898), 협성회회보(1898), 공립신보(1905), 경향신문(1906), 신한민보(1909), 「소년」(1908) 등 신문·잡지의 본문에 널리 사용되었다. 초기 새활자 시대의 5호 한글 활자 중 유일하게 완성도를 갖춘 〈츠키지 5호〉와 자족처럼28 병용되었다.

28.　초기 새활자 시대에는 다양한 5호 활자가 있었으나 매우 조잡했으며 활자 개념이 희박하여 여러 활자를 뒤섞어 사용하는 경향이 있었다.

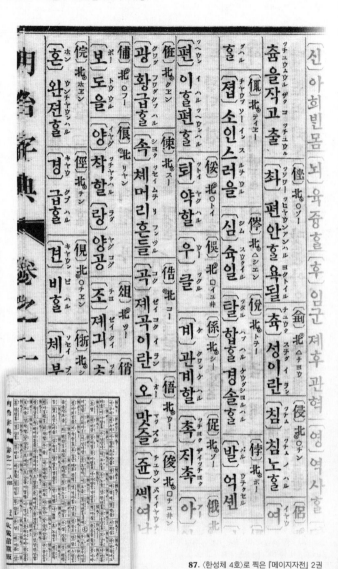

87. 〈한성체 4호〉로 찍은 『메이지자전』 2권
(1885, 실제 크기, 22% 크기)

제작 시기는 명확지 않으나 1900년대 이전의 국내 자료에서는 사례를 찾기 어렵다. 의도적으로 자족으로 디자인했다고 보기는 어려우나 두 활자 모두 전형적인 정방형 한글 해서체로 당시의 많은 활자제조소에서 세트로 판매[29]했던 점이 크게 작용했을 것으로 추측한다.

○일제 강점기의 신문

러일전쟁에 승리한 일본이 한반도를 독점하면서 일본인의 국내 신문 발행이 급격히 늘고 한국인의 언론 활동은 엄격히 제한되었다. 민족의식을 상징하는 제호 사용이 금지되고 신문사의 강제 매수·압수, 발행 금지 등의 탄압으로 대부분의 신문이 폐간되었다. 조선총독부 설립 이후 조선인이 읽을 수 있는 신문은 사실상 총독부의 기관지였던 매일신보 한 종뿐이었다. 이렇게 중단된 언론 활동은 1919년 3·1운동을 계기로 새 국면을 맞는다. 문화정치라는 명목의 회유책이긴 했으나 조선인의 신문 발행이 허가되면서, 1920년 조선일보, 동아일보, 시사신문이 창간[30]된다.

국권을 상실한 입장에서 신문의 존재는 민중의 처지를 대변하고 정치적 의식을 집중시키는 상징이자 가능성으로 주목되었다. 반면 제국주의 국가에게는 식민지국의 목소리를 파악하고 그들의 불만을 제어할 수 있는 수단이기도 했다. 이러한 신문에 대한 관심과 기대는 인쇄 환경 개선으로 이어져, 작은 크기의 본문용 활자가

29. 114~115쪽 츠키지활판제조소 견본 참고
30. 당시는 대표적인 세 신문 외에도 비밀리에 배포되던 지하 신문과 만주·러시아 등 한반도 주변국에서 발행한 민족지가 수십 종에 이르고 있었다.

88. 동아일보 (1920.7.4)

제작되며 제작효율을 높였다. 한글 새활자라고는 선교사가 만든 성서용이 대부분이던 당시의 출판·인쇄 환경을 고려할 때 특정 매체를 전제한 활자 개발88은 괄목할만한 신장이었다.

　　조선일보, 동아일보에 사용된 본문용 한글 활자[31]는 9포인트로 제작되었으나 완성도가 높은 활자는 아니었다. 20~40여 년 전에 제작한 〈한성체 4호〉, 〈츠키지 5호〉보다 활자꼴의 완성도만 놓고 보자면 뒤처지는 편이다. 한 자씩 따로보면 어느 정도 정돈되어 보이나 글자 간의 조형적 일관성이 없어서 글줄 흐름이 매우 불안정하다. 붓의 느낌을 살렸으나, 사각형 활자틀을 가득 채우고 있어

31.　이용제는 이 활자를 〈매일신보체〉라고 하였다. 089쪽 참고.

일러두기

一、여기에서 査定한 낱말(單語)의 範圍는 常用語 가운데에서 뜻이 같은 말(같은
말＝비슷한말＝近似語)에 限하였다

一、표준말은 대체로 現在 中流 社會에서 쓰는 서울 말로써 으뜸을 삼되、가장
시골 말도 직당히 參酌하여 취하였다.

一、이 책의 內容은 크게 두 부분으로 나누었으니、첫째는 같은말(同義語)이요、
같은말은 그 여럿 가운데에서 표준말 하나를 가려삼았고、비슷한말은 제각기

一、각 獨立한 표준말도 認定하였다。

一、모든 낱말은 討議의 便宜를 위하여 먼저 같은말끼리와
시그 말때 안의 各 낱말 사이의 소리를 살피어 그 差

一、그 類聚한 各 部類 안의 말의 排列은 대체로 그

一、같은말의 맣때 가운데에 서는 첫째것이 표준말도 뽑힌것이

一、표준말은 같은말 여럿 가운데에서 다만 하나만 취하였

89. 『조선어 표준말 모음』(1945, 실제 크기, 25% 크기)
초기로부터 개량된 9포인트 본문용 한글 활자가 쓰였다.

特히 "I, ㅣ"로 하였다. 例: 과=ㄱㅘ, 고아=ㄱㅘ, 겸=ㄱㅕ, 구어…
 【5】 標語에서는 "애, 애,…"와 "아이, 어이,…"를 區別하기 爲
"ㅣ"는 特히 짧은 "ㅣ"로 하였다. 例: 새=ㅅㅐ, 사이=ㅅㅐ, 과=ㄱ
 【6】 標準語 아닌 語彙는 그 머리에 (표를 질렀다.
 【7】 算用數字는 原文의 頁數, 漢文數字는 그 頁內의 段數
【檢索例】 가령 "가끔"이란 말을 찾으려면, 그 字形이 "가끔"
等 어떠한 音節方式으로 되었는가를 생각할 必要 없이 그
가 "ㄱㅏㄱㄱㅡㅁ"인것만은 一定不變한것인즉, "가…"에 찾을가, "각…"
에 찾을가, 彷徨하지 않고 곧 "ㄱㅏㄱㄱ…"에 가서 찾을것이오,
귀"거나, "깐아귀"거나, "깐악위"거나, "까막위"거나를 勿論하고
"ㄱㄱㅏㅁㅏㄱㄲㅣ"만 찾으면 그만이며, 또 "팽이"의 位置가 "고양이"의
있을것과, "까지"가 "기지"보다, 또 "뽕나무"가 "바가지"보다 則
字母의 順序로 보아 自然 알 일이다.

90. 『조선어 표준말 모음』(1945, 실제 크기)
9포인트 활자와 함께 활용되던 8포인트 활자

돋움체의 느낌조차 들며, 세로짜기를 의식했기 때문인지 다소 납
작한 활자꼴이다. 이후 수차례 개량[89]되며 점차 정돈되지만 완성
도는 그다지 올라가지 못했다. 이 활자는 신문 외의 인쇄물에도 폭
넓게 사용되어 훗날 똑 닮은 8포인트 활자[90]도 등장해 자족으로
활용된다. 한 가지 주목할 점은 이 시기에 이미 포인트 규격의 활
자가 제작되었으며, 특히 같은 인쇄물에서 호 규격 활자와 포인트
규격 활자를 섞어짰다는 점이다. 이는 1920년대 전후로 일본 활자
시장에 늘어난 포인트 규격 활자의 영향이라 생각된다. 국한문을
혼용하던 시기였으므로 포인트 규격 한자 활자와 원활히 섞어짜기
위해 한글 활자의 규격에도 영향을 끼쳤을 것이라 짐작되나, 이 활
자를 계기로 포인트 규격이 정착되었다고 보기는 어려우며 이후
다시 호 규격의 활자가 주도적으로 사용된다.

○ 새로운 본문용 한글 활자의 등장—〈이원모체〉, 〈박경서체〉

〈이원모체〉……동아일보는 1933년 새로 개발한 〈이원모체〉의 완성을 발표[91]한다. 〈이원모체〉[92]의 특징은, 전형적인 한자 명조체 양식을 한글 활자에 그대로 살려 가로·세로획의 굵기 차이가 뚜렷하고 직선적이며 획이 멈추는 곳과 꺾이는 곳에 돌기를 두어 존재감을 강조한 새로운 표정에 있다. 이렇게까지 명확히 양식화된 한글 활자는 새활자 시대는 물론 옛활자 시대의 동활자, 심지어는 목판본의 서체에서도 찾을 수 없다. 기존 활자에 비해 완성도가 매우 높고 조판된 글줄의 흐름도 정연하여 당시 한자에 사용하던 명조체와의 섞어짜기를 고려했음을 한눈에 알 수 있다.

더욱 주목할 점은 본문용, 제목용, 소제목용 등으로 용도·크기에 따른 자족으로 이루어 오늘날의 활자 개념을 정립한 것이다. 활자 크기를 실제 측정해본 결과, 본문용은 당시 기사[93]에 의하면 7포인트이지만 약 7.5포인트로 6호에 가까우며, 소제목용은 약 15포인트로 3호에 가깝다. 약 22포인트로 2호에 가까운 활자와 약 31포인트의 큼직한 활자도 찾아볼 수 있다. 또한, 글씨본 공모를 통해 제작한 활자라는 점도 빼놓을 수 없다. 글씨본을 제작한 이원모(李原模)의 이름을 따 국내 학계에서는 〈이원모체〉로 부른다.

전반적인 제작 공정은 많은 부분이 과제로 남아 있다. 씨자를 조각한 사람은 일본 이와타모형제조소(岩田母型製造所)의 씨자 조각 명인인 바바 마사키치(馬場政吉)로 추측하며, 제조 방법은 당시 일반적이었던 전태법(電胎法)이었을 것으로 추측한다. 새활자의 생산 능력은 자모(모형母型) 보유 여부로 가늠할 수 있다. 국내의 한글 활자 제조에 많은 영향을 끼친 이와타모형제조소가 발행한 활

經費總額四萬餘圓

七포인트 新型 한글 活字

本紙八面은 四六版 五百頁에

朝鮮新聞界初有

시세의 진운에 딸하고사가
야 종래에쓰든 八포인트반할
자를 전폐하고 근五년동안의

쭉주하고 효과의 실증에의
창간제十三주년긔념일을긔하

한 팡고가 격증하야 본사에
여 이제야 겨우 완성하게된 사에
七포인트 활자를 본보에쓰는
동시에 종래의 十二단제(段

쉬는 오는 四月一일 본보
시일에 五만여원의 경비를
되엇습니다

制)를 十三단제로 개량하게
만이 경비를
되엇습니다

91. 동아일보의 〈이원모체〉 완성 발표 기사
(1933.1.2 석간, 실제 크기)

特殊製鍊所를設置

基地五萬餘坪도買收完了
工場의設計도急急이着手
工都平壤의大氣焰

【平壤】비상시국하의 국책으로 긴급함량이 풍부한 각 세력할따름요 함유량이 적은남 광을광석으로채취되지못하고곳에 엇든데 이것도 세력하야삼급자책 연한바잇섯만 지금까지는 긴급세 법으로 단지 습식(濕式)건식(乾式)두가지방식만이 잇섯슴으로 이式와 (銀)동(銅)연(鉛)아연(亞鉛)등으로 (抹鑛質(給料)과 다년간의 연구로 금(金)은 (授)는 평사피수(平社數)채광자와 에기여 하려고제대(帝大)채광자 각지에 분포(分布)의 채산을 따출수잇는 제련기를 발 견하였슴으로 이어재벌(理研材)

虎列刺를防備코저
豫防注射施行

【咸興】무서운 호열자(虎列刺)의 내습(來襲)을 막고저 함남도 각지에 방역(防疫)의 예방주사 서에서는 근무수일간 게 (豫防注射)를 행하다함은 기보한 행할터이라고 한다。 바어니와 함흥경찰서에서는 십칠일 아침부터 부내 (接客業者)일반을 위시 태 한동안 대훈잡들일로 에게 호열자 예방주사를

村家에十數回放火한

92. 〈이원모체〉로 찍은 동아일보(1938.9. 20 석간, 실제 크기)

자 견본집을 조사한 결과, 다수의 한글 활자가 있으나 〈이원모체〉(또는 한자 명조체 양식의 한글 활자)는 없었다. 이러한 점을 고려할 때 이와타모형제조소가 〈이원모체〉의 자모를 관리했을 공산은 크지 않으며, 동아일보용[32]으로만 제작된 활자로 볼 수 있다.

신문용으로 제작된 〈이원모체〉는 이후 한글 글꼴의 새로운 양식(한글 명조체)으로 자리잡으며 활자 개발의 모체가 된다. 친숙한 예로 순명조가 있다. 제목과 본문, 용도를 가리지 않고 폭넓게 사용되다가 1990년대 이후 조금씩 자취를 감추어 오늘날에는 찾아보기 어렵다. 북한으로 전파된 한글 명조체 양식도 지속적으로 개발되어 오늘날까지 인쇄, 영상 등 사회 전반적으로 사용된다.

〈**박경서체**〉……동아일보의 〈이원모체〉가 자족을 갖춘 한글 명조체 활자 체계를 새롭게 제안했다면, 조선일보는 1938년 본문용 한글 활자체의 원형을 제시한 5호 활자를 발표했다. 오늘날 본문용 한글 글꼴(바탕체)의 양식을 정립한 한글 새활자의 등장 이후 가장 높은 완성도의 활자로, 정방형의 글자꼴을 비롯하여 양식화된 해서체의 획 구조, 세부 표정 등 전반적으로 현대 한글 글꼴로의 전환점을 제시했다. 이후 이 활자는 신문 외에도 다양한 인쇄물에 사용되었고 광복 이후에도 자주 등장했으나, 세로짜기에 적합한 글꼴로 가로짜기에서는 불안정한 모습[93]을 보인다.

32. 당시는 글꼴의 저작권이 법적인 보호를 받지 못하던 시대로, 유통되는 기존 활자만으로 충분히 복제 모형을 만들어낼 수 있었다. 그러나 〈이원모체〉가 정해진 기관의 의뢰에 따라 제작되었고 활자 판매용으로 만들어진 글꼴이 아니었으며 활자 자체가 판매·유통되는 일이 드물었다는 점에서, 타회사에서 〈이원모체〉의 복제 모형을 보유하기는 어려웠을 것으로 추측한다.

(밖에 또 손님이 있습니까?)

흑느히 짐보느니 이셔셔. 이픠셔 몰 노한느니

을 쓰 엇더흐료?219

(짐보는 사람 하나가 있는데. 저 사람이

저 사람이 먹을 밥을 어떻게하면 좋겠

우리 머그면 뎌 위흐야 져기 가져가쟈.220

(우리가 먹고난 다음에 저이를 위하여 조

사발 잇거든 흐나 다고.221

(사발이 있으면 한개 주시오.)

이 밥에서 흔 사발만 다마내어 뎌 버들

(이 밥에서 한 사발만 담아내어서 저

제대로 무고 너희 다 머그라.223

(그대로 무시고 당신들이 전부 잡수십시

집의 당시론 밥어 이시니 가져가라.224

(칩에 또 밥이 있으니 가져 가십시오)

말고 날희여 비브로 머그라

님인채 마시고 천천히 배부르도

나그내라. 쓰 즐겨 므슴 손

가는 나그내인데, 또 즐겨 므

93. 가로로 조판된 〈박경서체〉(『고어독본』,
1947, 실제 크기, 25% 크기)

이 활자는 글씨본 제작자의 이름을 딴 〈박경서체〉라는 명칭으로 더욱 유명하지만 실제 제작 공정에서 그가 얼마나 참여했는지는 알 수 없다. 〈박경서체〉는 5호와 뒤이어 제작된 4호가 있다. 두 활자는 조형적으로 매우 높은 일치도를 보이나 세부 표정에서 다소 차이가 있다. 특기할 점은, 〈박경서체〉를 참고했다고 전해지는 최정호의 활자가 〈박경서체 5호〉에 근접하므로, 현대 본문용 활자의 모델은 4호가 아닌 5호로 봐야 한다.

박경서가 이 활자를 제작한 배경에 대해서는 많은 부분이 베일에 가려져 있으며, 조선일보에서 처음 등장한 〈박경서체〉와 동일하다고 추정되는 활자가 다른 회사의 활자 견본집에도 수록되어 있어 경위를 파악하기 어렵다. 앞서 설명한 〈초전 5호〉65,66와 〈이와타 5호〉67 33는 〈박경서체〉와 구분이 어려울 정도로 일치 34한다. 필자는 「새활자 시대 초기의 한글 활자에 대한 연구」(2011)에서 〈초전 5호〉 한글 활자와 〈박경서체 5호〉를 비교·분석하였으나, 제작 배경 및 글꼴의 세부적 특징에서 특별한 단서를 찾을 수 없었다. 그러나 어느 쪽이 참고했다 해도, 손으로 조각한 씨자로 만든

33. 〈이와타 5호〉는 글자 골격의 짜임새가 불안정한 것으로 보아 〈초전 5호〉나 〈박경서체〉의 일부 기본 활자를 바탕으로 조합·제작한 것으로 추측한다. 전 이와타모형제조소의 사장 다카우치 이치(高內一)에 의하면 〈이와타 5호〉는 이와타모형제조소의 씨자 조각공들이 직접 조각한 것이며 합숙하며 이를 지도한 한국인이 있었다고 한다.

34. 김상문 전 동아출판사 사장은 다음과 같이 두 활자 모두 박경서의 작업으로 보았다. "필자가 알기로는 국문활자체의 元祖는 광복 전의 朴景緒 씨가 아닌가 한다. 朴씨가 하쓰다(初田) 活版제작소의 의뢰를 받아 일일이 手刻으로 만들어 보급시켰던 것이다."—동아일보 1980.8.8

활자가 이렇게까지 일치하기는 어렵다고 본다. 동아일보는 1980년 8월 8일 자의 한글 활자체의 시발점을 소개하는 기사에서 〈박경서체〉는 초전활판제조소가 의뢰하여 제작했다고 밝혔고, 초전활판제조소의 활자 견본집도 〈박경서체〉와 동일한 꼴의 활자를 수록하고 있으며 이후 지속적으로 다듬은 점[35]에서 〈박경서체〉가 초전활판제조소의 주도로 제작되었음을 알 수 있다. 또한, 초전활판제조소의 운영시기와 활자 견본집을 통해 유추할 수 있는 내의 활자 개발 진행 상태를 봐도 〈박경서체〉는 조선일보에 처음 등장한 1938년보다 이른 1920년대에 이미 제작되었을 가능성이 있다. 국내 소재의 일본 회사인 초전활판제조소가 활동하기 위해서는 한글 활자의 구비가 절실했고, 업계에서 천재 '조각가'로 알려진 박경서가 같은 시기에 활약했던 점을 고려하면 사업상 협력 가능성[36](또는 박경서가 〈초전 5호〉를 제작했을 가능성)도 충분히 있다. 그러나 아직 박경서와 초전활판제조소의 협력 여부에 대한 명확한 단서는 없으며, 1925년 7월 30일 동아일보에 소개된 초전활판제조소 조선인 직원의 이름에도 박경서는 없었다. 사실 〈박경서체〉와 유사한 본

35.　소개하는 초전의 활자 견본집에는 사용 빈도가 낮은 글자를 삭제하고 새로운 글자를 추가하는 설명문이 첨부되어 있어, 발표 이후에도 개발을 계속했음을 알 수 있다.

36.　한글 새활자에는 제작자의 이름을 붙이는 경우가 많은데, 글꼴명의 인물이 활자를 제작했다는 인상을 주는 게 사실이다. 그러나 한 벌의 활자를 제작하는 전체 공정은 결코 개인이 감당할 수 있는 게 아니며, 각 공정에 적어도 몇 명의 장인이 필요하다. 특히 씨자 조각은 잘된 글씨본을 갖고 있더라도 한글 문화권의 조각공이라야 한글의 특징을 살려 조각할 수 있었다고 전 이와타모형제조소의 사장 다카우치 이치는 말한다.

문용 한글 활자는 다른 회사의 활자 견본집에도 있고, 크기도 여러 종에 달하지만 유독 〈박경서체〉가 오늘날 한글 본문 활자의 원형 이란 명성을 얻게 된 이유는 많은 독자층을 확보한 신문에 사용된 점도 크다.

이후 〈박경서체〉는 광복 이후까지도 신문 외의 인쇄물에도 폭 넓게 사용되며 남북을 불문하고 본문용 한글 활자꼴의 기본으로 오늘날까지 맥이 이어지고 있다.

○ 신문 활자의 돋움체

신문 활자가 오늘날의 활자꼴에 많은 영향을 끼쳤으나 비단 본문 용 활자에 국한된 것은 아니다. 신문의 특성상 넓은 지면에 각양각 색의 기사를 조판해야 하므로 각 기사의 시작을 돋보이게 할 본문 활자보다 크거나 굵은 제목용 활자도 필요했다. 그중 하나로 현대 한글 활자체에 새로운 양식으로 정립된 돋움체를 들 수 있다. 한자 문화권에서 돋움체의 시초에 관한 정확한 기록은 전해지지 않지 만, 슈에이샤의 활자 견본집(1896)에 '각자(角字)'라는 명칭의 돋움 체 활자를 소개하고 있는 것으로 보아 19세기 말이나 20세기 초로 추측할 수 있으며, 1920년대에는 폭넓게 사용되었다. 초기의 한글 돋움체는 필요한 글자를 임시로 손조각하여 광고 등에 쓰는 방식 이 일반적이었고, 1920년대 중반 이후부터는 정식 활자체로 제작 하여 고짓구체(고딕체의 일본식 발음)와 같은 이름을 붙이고 각 기사 의 제목, 광고 따위에 사용했다. 광복 이후에는 사진식자 등의 새 로운 기술에 힘입어 새로운 본문용 한글 활자체로 정착한다.

명조체의 형성

그래픽 디자인 전공자가 아니라도 동아시아를 경험했다면 누구나 아는 활자체가 있다. 바로 명조체[37]이다. 명칭이나 세부 특징은 지역마다 다르지만 중국, 타이완, 일본, 북한, 한국 등의 한자 문화권을 대표하는 활자체라고 해도 과언이 아니다.

명조체는 명나라 목판본 서체를 본딴 '근대식 한자 활자체'를 뜻한다. 이름만 보면 중국인이 만든 것으로 생각할 수 있으나 그 시작은 유럽인에 의해서[38]였다. 생소할 수 있지만 학계에서는 정설로 굳어진 내용으로, 개화기 서구식 활판인쇄술이 도입된 경로를 통해 확인할 수 있다.

유럽에서 만들어진 초기의 한자 활자들은 대부분이 약속이라도 한 듯 명나라 목판본의 글자체이다(당시 중국은 청나라 시대였다).

37. 명조체라는 명칭은 유럽인들이 한자 활자를 개발하던 시기에는 존재하지 않았으며, 근대식 활판인쇄술이 일본에 도입되고 모토키 쇼조가 사망한 1875년 이후부터 서서히 사용된 일본식 명칭이다. 한글에서 명조체라는 이름은 근대식 한글 활자가 도입될 당시 한자 명조체와 함께 사용되면서 정착된 이름으로 생각된다.

38. 근대시 명조체 한자 활자 개발의 시점을 유럽으로 보는 데는 다소의 견해차가 있을 수 있다. 어쨌든, 이는 어디까지나 근대식 활자 제조술에 관한 관점이며 글꼴의 유래는 중국의 명나라 목판본으로 보는 것이 바람직하다고 생각한다.

그 이유로는 당시 유럽에서 일반적으로 사용되던 활자인 보도니(Bodoni) 등의 모던 스타일의 영향으로, 조각도에 의해 양식화된 직선형 글꼴을 선호했기 때문이라는 설이 유력하다. 그 밖에 조각의 편의를 고려했을 수도 있다.

　　서국 각국은 동아시아가 개항된 19세기보다 100여 년 먼저 최초로 근대식 한자 활자를 개발하기 시작하여, 이미 완성도 높은 한자 활자를 보유하고 있었다. 더 놀라운 것은 분합(分合)식 활자 제작법까지 고안하여 방대한 양의 글자를 만들어야하는 고난도의 한자 활자 제작 작업을 준비제작 작업에 활용하였다는 점이다.

　　이후 글은 새활자 시대의 이전 배경으로, 서구에서 진행된 한자 활자 제작의 배경(코미야마 히로시小宮山博史, 스즈키 히로미츠鈴木広光의 연구 참고의)과 서구식 활판인쇄술이 국내로 도입되기까지의 경로를 짚어 보려 한다.

○ 프랑스의 한자 활자 개발

17세기 말부터 중국학에 관심을 보인 프랑스는, 1715년 루이 14세의 명으로 한자 활자 제작 사업을 시작했다. 1742년까지 이어진 이 프로젝트는 동양학자 에티엔 푸르몽(Étienne Fourmont)의 감독하에 프랑스 왕실 인쇄소에서 진행되었다. 유럽에서 국책 사업으로 제작된 최초의 한자 활자로 명조체 40포인트 목활자였다. 푸르몽은 이 40포인트 활자를 이용하여 1737년『중국의 명상』(Meditationes Sinicae), 1742년에는『중국어 문전』(Linguae Sinarum Mandarinicae hieroglyphicae Grammatica duplex, Latine, et cum Characteribus Sinesium)를 발간해낸다. 이 활자는 1742년 이후 개

발이 중단되었다가 나폴레옹 1세의 명으로 1811년부터 들라퐁 (Delafond)의 감독하에 부족한 활자를 보충하여, 1813년 중국어, 프랑스어, 라틴어로 인쇄된 『한자서역』94(漢字西譯, Dictionnaire chinois, français et latin)에 사용되었다. 이 사전에 사용된 한자 활자 수가 무려 13,316자에 달한다.

유럽에서 한자 금속활자(주조 활자)로 인쇄된 최초의 서적은 장피에르 아벨레뮈자(Jean-Pierre Abel-Rémusat)의 『한문계몽』95(漢文啓蒙, Éléments de la grammaire chinoise)(1822)으로 이 책에 쓰인 명조체 24포인트 활자는 왕실 인쇄소의 들라퐁이 제작한 목활자를 바탕으로 부족한 글자를 보충하고 자모를 제작하여 주조한 것이다.

1845년에 프랑스 왕실 인쇄소에서 발행한 『왕실 인쇄소 활자 견본』(Spécimen typographique de l'imprimerie royale)은 푸르몽의 명조체 40포인트 목활자를 비롯해 아벨레뮈자의 명조체 24포인트 금속활자, 1830년부터 1834년까지 제작된 들라퐁의 해서체 18포인트 분합활자, 스타이슬라 줄리앙(Stanislas Julien)에 의한 명조체 16포인트 금속활자 두 종 등을 수록하고 있다.

프랑스의 한자 활자 개발 사업에는 선교보다 아시아 진출이라는 정치적 이유가 크게 작용했기에 활자 연구·제작에 왕실 인쇄소가 깊이 관여하여 초기작임에도 불구하고 상당히 높은 수준의 활자를 만들 수 있었다. 종교가 사회의 철학과 직접적으로 관련되어 있던 당시 상황을 생각하면 선교를 정치적 목적과 나누어 따지기 어렵지만, 프랑스의 왕실 주도 활자 개발은 다른 국가와 뚜렷하게 구별된다.

64

20.ᵉ Clef.

包

Pāo.

Pāo.
(956)

Envelopper, enveloppe, ren-
fermer, souffrir, patience, abon-
dance.

Obvolvere, involucrum, inclu-
dere, ferre, patientia, copia. *x-koùo*,
sarcinulæ ; *x-hán*, continere, capere;
x-làn, in se recipere fidejubendo pro
alio ; *x-nỳ*, spondeo tibi ; *x-tsáng-hó-
sīn*, abscondere nocendi animum.

4 ET 6 TRAITS.

匈

Hiōng.
(937)

x-x, bruit.
Strepitus. Legitur etiam *Hiáng*,
clamores, vociferationes, tumultus.

Porter quelque chose sur la
paume des deux mains, poing.

Ambabus manibus aliquid susti-
nere, pugnus, manus compressa.

Circuit, faire le tour, tour-
ner en rond.

94. 들라퐁의 40포인트 목활자로 찍은 『한
자서역』(1813, gallica.bnf.fr)

I.^{re} PARTIE. — STYLE ANTIQUE

衆 *tchoúng* omnes / 人 *jîn* homines } les hommes.

諸 *tchoû* omnes / 儒 *joû* litterati. } les lettrés.

庶 *chú* omnes / 士 *ssé* magistri.

多 *tô* multæ / 方 *fâng* regiones.

75. Il y a aussi quatre particules qui se placent savoir :

皆 *kiâi* omnes.　　俱 *kiû* omnes.　　咸 *hiân* omnes.

Par exemple , on dit :

皆 *kiâi* omnes.　　子 *tseù* filii　　童 *thoúng* adolescentes

俱 *kiû*　　人 *jîn* homines　　咸 *hiân* omnia

都 *toû* omnes.　　人 *jîn* homines

ommes. »　　« Les r

pour un exemple similaire , le

attention à la position de ces s

○ 영국의 한자 활자 개발

일찍이 선교 목적의 한자 활자 제작이 시작되었다. 중국을 비롯한
동아시아 각국은 기독교 유입에 강하게 저항하여, 선교사들은 국
내 선교 활동을 포기하고 '문서 전도'로 선회하여 성서를 제작, 배
포했다. 특히 개신교 신학자들은 다양한 언어로 성서를 번역하여
새로운 활자 개발에 지대한 영향을 끼친다.

　　이 시기에는 개신교의 미션 트리오와 런던 전도회의 활동이
돋보였다. 미션 트리오(영국 침례교도 윌리엄 캐리William Carey, 조슈아
마쉬먼Joshua Marshman, 윌리엄 워드William Ward)는 중국 진입이 어려
워지자 인도 벵골의 덴마크령인 세람푸르를 거점으로 아시아 지역
에 성서를 번역, 전파했다. 셋 중 중국어를 담당한 마쉬먼이 벵골
지역에 거주하는 중국인을 상대로 성서 전도 활동을 펼쳤다. 그가
번역한 성서는 목판으로 제작될 계획이었다가 방침을 변경하여 금
속활자로 제작했고, 이것이 개신교 선교 집단이 제작한 최초의 금
속활자(조각 활자)다. 1814년에 간행한 본격적인 중국어 문법서인
『중국언법』96(中國言法, Clavis sinica, or Elements of Chinese Grammar)
에는 24포인트, 16포인트의 명조체 손조각 활자가 사용되었고, 일
부의 주조 활자도 쓰였다. 마쉬먼의 24포인트, 16포인트 활자의
조각은 염색틀을 조각하던 벵골인 기술자들이 맡았고, 이후 영국
에서 부임한 편지 자모(부형)조각가 존 로슨이 합류하였으나 자모
의 제작 방식에 대해서는 전해지지 않는다.

　　한편, 런던 전도회는 1807년에 선교사 로버트 모리슨(Robert
Morrison)을 광둥으로 파견했으나 청나라의 배척 정책으로 활동에
큰 제약을 받자 성서를 통한 문서 전도로 선회하였다. 중국어 학

With 走 *tsoú*, to run, 趄 *hhyàh*, a state of running. *Tsäh-y.*

With 足 *tsŏh*, the foot, 踖 *kyäh*, to crush with the foot. *Shyĕh-wun.*

With 辵 *chhŏh*, irregular motion, 逳 *hhòh*, to walk together or alike. *Yoòh-p'hyen.*

With 邑 *yĭh*, a city, 郃 *hhŏh*, a certain river. *Shyĕh-wun.*

With 金 *kin*, metals, 鉿 *kyäh*, the sound produced in working metals; the sound of a bell. *Yoòh-p'hyen.*

With 門 *mun*, a door, 閤 *hhŏh*, a small inner door. *Tching-y.* The women's apartment. *Shyth-w.*

With 隹 *tehooi*, a species of bird, ... *Tsäh-yoon.*

With 雨 *yú*, rain, ...ghly irrigated.

With 革 *kŭh*, leather, ...reast-plate of lea-

96. 마쉬먼의 명조체 24포인트, 16포인트 활자로 찍은 『중국언법』(1814, books.google.co.jp)

97. 모리슨의 22·18·16푸르니에포인트 조각 활자로 찍은 중영사전 제2부 『오차운부』 제2권(1820, books.google.co.jp)

refers chiefly to the management of business.

Te accelerate rotatory motion, 使他快些運動 she ta kwae seay yun tung.

Accelerate business, 催其事急速些 tsuy ke sze keïh sŭh seay; 作速 tsŏ sŭh.

ACCENT, the force and tone, whether grave or acute, with which syllables are pronounced, resembles the 四聲 sze shing of the Chinese: viz. 上平去入 shang, ping, keu, jŭh. The first is called 平韻 ping yun, and the three last 仄韻 tsïh yun, *oblique tones or accents.*

The first is also distinguished by 上 shang, or 清平 tsing ping; and 下 hea or 濁平 chŭh ping. In poetry these accents are essential.

four accents are

When as-

c' č

e verb, are some-

d by the accent:

I dare not accept o

受 pŭh kan sho

Accept a present,

領 pae ling; w

ling seay. Informa

Accept of a sincere

slight errors,

小過 tseu sh

kwo; decline to

tuy pŭh show.

Accept with a smile

哂納 ke wei

scaou lew, laug

哂存 chin tsu

Accept a bill, 存

hwuy tan.

To refuse to acc

會單 tuy hw

Accept a sacrifice

the gods, is ex

饗 heang.

When the incense

Supreme Ruler

香始升

heang che shing

98. 모리슨의 22·18·6푸르니에포인트 조각 활자로 찍은 중영사전 제3부 『English and Chinese』(1820, books.google.co.jp)

습, 사전 편찬, 성서 번역 등의 임무를 지시받은 모리슨은 영국 동인도회사와 교섭하여 그곳의 통역관 자리를 얻어 중국인과의 접촉 경로와 인쇄기 사용 권한을 확보하고 동인도회사 인쇄 기술자 피터 페링 톰즈(Peter Perring Thoms)의 협력으로 중영사전 편찬 사업에 돌입한다. 1815년에 제1부 『자전』(字典, Chinese and English, arranged according to the radicals)의 제1권, 1819년과 20년에 제2부 『오차운부』[97](五車韻府, Chinese and English arranged alphabetically) 제1과 2권이 차례로, 1822년에 제3부 『English and Chinese』[98]가 발행되었고, 1823년에는 『자전』의 제2권과 제3권이 연이어 발행되었다. 이 사전들에는 모리슨의 22푸르니에포인트[39] 조각 활자, 18푸르니에포인트 조각 활자, 16푸르니에포인트 조각 활자 등이 사용되었다.

그 밖의 활동으로 런던 전도회는 1818년 말레이시아 플라카에 영화서원(英華書院)을 설립했다. 모리슨의 조언을 얻어 윌리엄 밀른(William Milne)이 설립한 이 학교는 부설 인쇄소를 두고 광동에서 목판 조각공을 초빙하여 인쇄 기술자로 고용하는 등 모리슨과 톰즈의 지원하에 한자 활자 제작 사업에 많은 노력을 기울였다. 이후 런던 전도회의 활동은 새뮤얼 다이어(Samuel Dyer)의 한자 활자 제작으로 이어져 훗날 한자 명조체를 정립하는 데 직접적인 영향을 미치는 활자를 생산해 낸다.

39. 푸르니에(Pierre Simon Fournier)가 1737년에 창안한 포인트 시스템으로 1포인트는 약 0.3478mm이다. 유럽에서는 푸르니에 시스템을 고쳐 만든 디도 포인트 시스템(0.3759mm)을, 한국·미국·영국·일본에서는 미국식 포인트 시스템(0.3514mm)을 사용한다.

중국 주변국에서의 선교 활동은 아편전쟁(1840~1842) 이후 체결된 난징조약을 계기로 큰 변화를 맞았다. 중국은 영국에 홍콩을 내주고, 광저우, 샤먼, 푸저우, 닝보, 상하이 다섯 개 항을 열게 되어 제국주의 세력의 중국 본토 진출과 선교사의 활동이 크게 자유로워졌다.

이에 따라 런던 전도회는 영화서원을 홍콩으로 옮기고, 소속 선교사인 월터 헨리 메드허스트(Walter Henry Medhurst)가 상하이에 묵해서관(墨海書館)을 설립했다. 미국 장로회는 1844년에 설립한 마카오에 화영교서방(華英校書房)을 1845년 닝보로 이전하여 화화성경서방(華花聖經書房)으로 개명하고, 15년 후인 1860년에 상하이로 이전하여 상하이미화서관(上海美華書館)으로 개명했다.

○ 상하이미화서관의 활자

상하이미화서관은 서구 각지에서 제작된 한자 활자를 다수 보유하고 있었는데, 이 활자들이 이후 동양인이 제작한 근대식 한자 활자의 기본이 되었고, 결과적으로 명조체가 동아시아의 대표적인 한자 활자체로 정립하는 계기가 되었다. 당시 상하이미화서관에서는 1호에서 6호까지의 크기로, 총 7종(2호가 2종)의 한자 활자가 주로 사용되었다. 이 시기의 호(號)는 활자 크기의 정식 규격이 아니라 단순히 크기순으로 부여한 번호일 뿐이다.

〈미화서관 다이어 1호〉, 〈미화서관 콜 4호〉……1호는 믈라카의 영화서원에서 한자 씨자를 제작한 런던 전도회의 새뮤얼 다이어가 1830년대 후반부터 제작하기 시작한 명조체 24포인트 활자이다. 그는

哈基一書乃預言者哈基所作攷哈基生於巴比倫後偕瑣羅把伯同

之職者除彼之外復有撒加利亞馬拉基二人但彼爲最先未幾撒加

猶太當日神殿傾燕未經修復衆遂鳩工庀材再復建造詎料繼築基

阻因而虛糜歲月歷十四年之久尙未告竣民心漸生灰冷意欲先營

旣畢然後有事於神殿神見其懈怠怒之時而使天亢旱絕無雨澤或

壞其黍稷又命哈基撒加利亞二人告誡責罰斯民俾其知悔民聞言

六年遂告成功此書實與以士喇書相表裏其大旨乃勸人卽速建復

福又以瑣羅把伯預表耶穌將來之職任焉

美好遠邁於初時瑣羅門所建者而神則謂此

聖書衍義　　　哈基書

99. 〈미화서관 콜 4호〉로 찍은 『성서연의』
(聖書衍義, 1874, 실제 크기, 25% 크기)

1842년부터 13.5포인트 명조체 활자인 4호[40]도 제작하기 시작했
으나 1843년 10월에 그의 병사로 중단되었다. 이때까지 다이어가
만든 〈미화서관 1호〉는 1,845자에 달했고, 후임은 같은 소속의 알
렉산더 스트로나크(Alexander Stronach)였다. 이후 1847년부터는 미
국 장로회의 화화성경서방에서 영입된 리처드 콜(Richard Cole)이
이어받아 1849년에 〈미화서관 1호〉(24포인트)의, 이듬해에는 〈미
화서관 4호〉[99](13.5포인트)의 견본집을 간행하였다. 4호는 대부분
을 그가 제작했다. 4호는 당시에 제작된 활자 중 가장 작은 크기였
음에도 오늘날의 디지털 명조체 한자 활자와 비교해도 손색이 없
을 정도로 완성도가 높으며, 자세한 경로는 확인되지 않으나 1864
년 이후 미화서관에서 사용한 것으로 알려진다.

〈미화서관 바이어하우스 분합 2호〉, **〈미화서관 갬블 2호〉**……미화서관이
보유한 2호 활자는 2종으로, 베를린의 활자 주조업자인 아우구스
트 바이어하우스(August Beyerhaus)가 1840년대에 제작한 명조체
분합활자 22포인트와 미국 개신교 장로회의 갬블이 주조한 명조
체 22포인트 활자가 그것이다. 바이어하우스의 2호는 '베를린 폰
트'라고도 불리는데, 제작자나 제작 과정에 대한 구체적인 정보는
거의 전해지지 않으며, 분합형 펀치모형(1,200개), 완성형 펀치모
형(2,800개), 'perpendiculars'라 부르는 그 외의 펀치 모형(105개) 등
3종의 펀치모형으로 약 25,000자를 제작할 수 있었다고 한다. 전
체적인 구조가 해서체와 같이 오른쪽 위로 살짝 들려 있고 조합식

40. 4호 활자의 제작 목적에 대해 다소 큰 크기
였던 24포인트 활자의 단점을 보완하기 위해 4호
활자(13.5포인트)를 제작했다는 기록이 있으나,
정확한 이유는 알 수 없다.

과 완성형의 완성도에 큰 차이가 있어, 갬블의 2호에 비해 산만하다. 글줄에서 약간의 틀어짐이 보이지만, 분합활자임을 고려하면 큰 흠이라고 할 순 없겠다.

한편, 갬블의 2호는 초기 근대식 명조체 활자의 완성형이라고 해도 좋을 만큼 조형적으로 뛰어나다. 가로·세로획의 명확한 구분, 획의 시작과 마침, 꺾임 부분의 세부적 특징 등이 오늘날의 명조체에 못지않으며, 획수가 적은 문자와 많은 문자 간의 무게감이 균등해 어떠한 조판에서도 글줄 흐름이 고르다. 실제로 바이어하우스의 2호에 비해 압도적으로 높은 빈도로 사용되었고, 일본으로 도입된 활자도 갬블의 2호이다.

필라델피아에서 인쇄술을 배운 갬블은 1858년에 화화성경서방에 들어왔다. 그는 당시 서양의 일반적인 자모 제작 방식인 펀치법 대신 전태법[41]이라는 독자적인 방법을 고안하여 모형을 제작했다. 나무를 조각하여 씨자를 만들므로 금속을 조각해서 씨자(부형父型)를 만드는 펀치법에 비해 제작이 손쉽고, 특히 획수가 많은 동아시아 문자의 활자 제작에 유리한 기법이다. 국내에서 사용된 초기의 한글 새활자는 대부분 직접법으로 제작(복제)한 것으로 추측하며, 활자 저작권이 없던 시기였기에 급속히 확산될 수 있었다. 전태법은 갬블의 2호뿐 아니라 1864년(추정)에 완성된 5호(11포인트) 제작에도 사용되었다.

41. 전태모형법(電胎母型法)이라고도 한다. 나무를 조각해서 만든 씨자로 거푸집을 만들고 두 차례의 전기 분해 과정을 거쳐 자모를 제작하는 방식이다(235쪽 전태자모 제작 공정 참고). 이후 기존 활자를 씨자로 삼는 복제 방법으로도 널리 쓰였다. 전자를 '간접법', 후자를 '직접법'이라고 한다.

〈**미화서관 르그랑 분합 3호**〉……미화서관이 보유한 분합활자는 바이어하우스 분합 2호 외에도 프랑스 왕실 인쇄소 마르슬랭 르그랑(Marcellin Legrand)이 제작한 3호(16포인트)가 있다. 바이어하우스의 2호의 변(邊)·방(旁) 조합 방식에서 한 단계 발전하여, 변, 방, 관(冠), 각(脚)을 펀치법으로 제조하여 조합하는 방식이었다. 1859년에 간행된, 르그랑의 3호 견본집인 『신각취진한활자』(新刻聚珍漢活字, Spécimen de Caractères chinois, gravés sur acier et fondus en types)는 총 4,220종의 요소 활자를 4종[42]으로 구분하였다. 이들을 조합하여 3만 자 이상의 한자를 인쇄할 수 있었다.

르그랑의 3호 활자는 분합활자라는 조형적 약점과 작은 크기라는 불리한 제작 여건에도 불구하고 비교적 우수한 형태를 띠고 있다. 이 활자는 프랑스의 중국학자 장피에르 기윰 포티에(Jean-Pierre Guillaume Pauthier)가 1833년에 『도덕경』(道德經)의 프랑스어 번역서 제작을 목적으로 르그랑에게 의뢰한 것으로, 1840년경에 미국 장로회로 입수되었고 1844년에 화영교서방으로 자모가 이송되었다. 1870년 미화서관이 발행한 『야소강세전』[100](耶穌降世傳)의 판심제에 쓰인 활자가 르그랑의 3호로, 降(강)자에서 분합활자의 특징이 뚜렷이 나타난다.

〈**미화서관 갬블 5호**〉, 〈**미화서관 6호**〉……1874년에 미화서관에서 발행된 『마태복음주석』[101](馬太福音註釋)에는 갬블의 2호, 새뮤얼 다이어로부터 리처드 콜로 전해진 4호, 갬블의 5호, 제작자 미상의 6호

42. 1) 독립자 2,151종
　　　2) 좌우·상하 조합 1/3폭 분합활자 169종
　　　3) 좌우 조합 2/3폭 분합활자 1,440종
　　　4) 상하 조합 2/3폭 분합활자 460종

耶穌降世傳

而放在他人肩頭上獨於自

其有此言而實不堪行也蓋

位上凡使命爾所執守者竟執守之但勿

耶穌告語眾人及門徒曰讀書士子與咇

以對答自此無敢復來問者

呼基督爲主則基督如何可爲大闕之後

在我右邊我將以爾之讎敵置放爾之脚

100. 『야소강세전』(1870, 실제 크기, 25% 크기)

왼쪽부터 〈미화서관 바이어하우스 분합 2호〉와 〈미화서관 갬블 2호〉, 판심제에는 〈미화서관 르그랑 분합 3호〉가 쓰였다.

耶穌降世傳

以爾周徧遊行水路旱路已使令一人進教旣
令爲地獄之人則試比較當倍加於爾也爾旣
助者其當有禍患乎每常說曰人手指殿而
獨手指殿內之金而許願則應當償還之爾本
盲目試思金與殿孰見爲大乎亦知此金以在
善耳爾又常曰人手指壇而
禮物而許願則應當償還之

耶穌降世傳

善事之讀書士子及咗呵嚷人其有禍患乎因爾要幷吞寡婦家財而假作掩飾若爲長遠祈求卽此穢故所受罪尤要加重也倘爲善事之讀書士子及咗呵嚷人其有禍患乎以爾周徧遊行水路旱路已使令一人進教旣進之後又使令爲地獄之人則試比較當倍加於爾也爾旣助者其當有禍患乎每常說曰人手指殿而無事獨手指殿內之金而許願則應當償還之爾本是愚蠢且如盲目試思金與殿孰見爲大乎亦知此金以在殿內故爲聖善耳爾又常曰人手指壇而無事倘手指壇上之禮物而許願則應當償還之爾本是愚蠢且如盲目試思禮

四十五

卅七節

愛父母過於我者不宜乎我也愛子女

也人首重父子之倫 救主位當至尊恩誠罔極人當愛之在萬人萬物之上惟愛之過於救主則不

之敎或恐父母子女信耶穌而被官府所捕惡人所害故諫阻之者皆不甚屬救主之命

非父母所能及捨身贖罪之愛較子女尤切是則聽父母之言而棄救主之道因子女

字架而從我者亦不宜乎我也

其架至處決之所後來救主代贖人罪正受此刑且其爲救人靈尙廿苦辱如此况人欲

是取譬言欲爲其徒必當忍難受辱只顧盡己本分以從其善跡無論人之相待何若不

其生命者反失之爲我而失

居天堂永遠之生命也言人依附世俗而諱救主欲免人害永遠之死亡但爲崇信救主遵行福音而致冒危忍難倘不

任負也十字架繫馬所釘懸其上流血至死

新約全書註釋 卷一 馬太

101. 『마태복음주석』(1874, 실제 크기, 25% 크기)

〈미화서관 갬블 2호〉, 〈미화서관 콜 4호〉, 〈미화서관 갬블 5호〉, 〈미화서관 6호〉가 쓰였다.

가 함께 사용되었다. 5호는 당시 중국의 성서와 그 외 인쇄물에 사용된 한자의 사용 빈도를 치밀하게 조사·기획하여 1861년 말부터 개발에 착수하였다. 갬블의 전태법은 획 수가 많은 한자의 자모 제작 효율을 높혀 활자의 소형화에 크게 공헌하였다. 갬블의 5호는 작은 크기에도 완성도가 매우 높아 소형 활자로는 오늘날의 명조체에 가장 근접하다. 갬블 5호가 사용된 초기 서적으로는 미화서관이 발행한 『신약전서』(新約全書, 1864)와 『신약전서』(新約全書, 1866) 등이 있다. 가장 작은 크기인 6호의 제작 배경에 관한 정보는 아직 밝혀진 바 없다. 코미야마는 상하이묵해서관이 1850년에 발행한 『마태전복음서』(馬太傳福音書)에 사용된 사실에서 펀치법으로 리처드 콜이 제작했을 가능성을 언급하였다.

○ 동양인이 만든 명조체 활자

서구식 근대 활판인쇄술이 중국 다음으로 정착한 곳은 일본 나가사키였다. 중국과 달리 일본에서는, 국책, 선교와 무관한 개인 사업가가 적극적으로 나서면서 활판술이 상업적으로 확장되었다.

1869년 11월, 네덜란드어 통역가이자 나가사키 제철소 대표인 모토키 쇼조는 나가사키 제철소의 후속으로 활판전습소[43]를 설립하고, 상하이미화서관 관장인 갬블을 나가사키에 초빙하

43. 活版伝習所: 이후 4개월 만인 1870년 2월 제철소를 퇴임하고 무사 교육 시설인 신마치시주쿠(新街私塾)와 그 부속으로 신마치활판소(新町活版所)를 설립한다. 이후 후계자인 히라노 토미지(平野富二)가 1872년 토쿄 츠키지에 설립한 나가사키신주쿠출장활판제조소(長崎新塾出張活版製造所)가 츠키지활판제조소(築地活版製造所)의 모체이다.

102. 오른쪽부터 3호(3종), 4호, 5호(키요신주쿠활자제조소의 활자 견본, 실제 크기, 35% 크기)

天下泰平國家安全

天下泰平國家安全

天下泰平國家安全

右初號　　一字ニ付　代價永四十文

右一號　　全　　全　　全　　永十九文

右二號　　全　　全　　全　　永十二

오른쪽부터 초호, 1호, 2호(키요신주쿠활자
제조소의 활자 견본, 실제 크기, 35% 크기)

여 전태법에 의한 활자 제조술을 4개월 동안 전수받는다. 이후 신마치활판소(新町活版所), 신주쿠활자제조소(新塾活字製造所)를 설립하고 적극적으로 활자 제작에 임하여 활자 견본집을 만들고 광고에 나선다. 1872년 2월 『키요신주쿠여담초편1』(崎陽新塾餘談初編一)에 게재된 키요신주쿠활자제조소(崎陽新塾活字製造所)의 활자 견본102과, 같은 해 10월 신문잡지(新聞雜誌)에 게재된 '키요신주쿠제조활자목록(崎陽新塾製造活字目錄)' 등의 두 활자 견본에 총 6가지 크기, 8종의 활자가 소개되었다. 신문잡지에는 7호 후리가나까지 총 7가지 크기, 9종의 활자가 수록되었다. 3호는 명조체, 해서체, 행서체 3종이며, 가장 큰 초호는 목활자, 나머지는 금속활자이다.

여기서 주목할 점은 총 2만 자가 넘는 활자 수량인데, 갬블의 전태법 전수 후 활자 견본집 발행까지 약 2년 반 동안 이렇게 방대한 작업이 가능했다고 생각하기는 어렵다. 코미야마는 모토키의 키요신주쿠활자제조소 견본집의 활자와 상하이미화서관의 활자를 비교하여 다수가 일치함을 밝혀냈다. 결국, 일본에서 발표된 최초의 서구식 근대 활자의 상당수가 상하이미화서관의 활자를 복제한 것으로 볼 수 있다. 갬블이 일본 방문시 모든 씨자를 가지고 온 것이 아니라[44] 완성 활자와 활자 제조 장비 일식을 가지고 와서 이를 씨자로 삼아 직접법으로 복제한 자모로 활자를 주조했을 가능성이 크다. 다만, 가져온 활자는 모두 명조체 한자였으나, 모토키가 제작한 활자에는 히라가나와 가타카나를 비롯하여 3호 행서체

44. 씨자는 매우 귀중하여 일반적으로 공유하는 물건이 아니며, 미화서관이 씨자를 전부 보유하고 있었을 가능성 역시 희박하다.

와 해서체, 초호 목활자 등이 포함되었다는 점에서 그의 성과도 충분히 가늠할 수 있다.

○ 근대식 납활자의 국내 도입

갬블이 모토키에게 전수한 전태법은 일본 활자 제조 기술의 급속한 향상으로 이어져 19세기 말에는 일본 활자제조소가 제작한 명조체 활자가 동아시아 각국으로 수출되기 시작했으며, 한반도의 인쇄, 출판에도 큰 영향을 끼친다. 그러나 이러한 흐름 속에서도 국내의 서구식 근대 활자 도입은 중국의 상황과 겹치는 부분도 많다. 19세기 말까지도 조선은 기독교를 엄격히 통제하여 주변국에서의 문서 선교로 이어졌기 때문이다.

선교사들은 만주, 요코하마, 나가사키를 거점으로 조선인 세례자의 도움으로 자체적으로 한글 자본(字本)을 제작하거나 씨자를 조각하기 시작했으나 자모 제작만큼은 전문 기술력을 갖춘 일본 회사에 의뢰할 수밖에 없었다. 국내 반입된 한글 활자는 대부분이 츠키지활판제조소의 계열사에서 만들어졌고, 성서의 인쇄는 만주[45], 요코하마 등지에서 이루어졌다. 이렇게 만들어진 초기의 한글 새활자가 『한불ᄌ뎐』, 『한어문전』으로 유명한 〈최지혁체 5호〉(자본: 최지혁 추정), 〈한성체 4호〉, 〈성서체 3호〉(자본: 이응찬 추정), 〈최지혁체 2호〉(자본: 최지혁 추정)로, 개신교와 천주교의 성서에 사

45. 만주에서 활동하던 로스(John Ross) 세력은 목활자로 씨자를 제작하고 있었다. 이는 전태법을 계획하고 있었다는 단서로 처음부터 예산을 고려하고 활자 제작 회사를 정해서 계획적으로 추진하였음을 짐작할 수 있다.

용되었고, 개화기의 여러 매체에도 활용되었다. 특히 〈한성체 4호〉
와 〈최지혁체 2호〉는 이후 본문용 한글 활자꼴의 초기형으로 오늘
날 한글 활자꼴에 많은 영향을 끼쳤다.

서구 기독교 선교사에 의해 도입된 서구식 근대 활판인쇄술은
동아시아 문자 문화에 큰 영향을 끼쳤다. 선교사가 한자 활자를 개
발하는 과정에서 주목했던 명나라 목판본의 글자꼴은 명조체라는
활자체의 정립, 보급으로 이어지며 개화기 동아시아 인쇄물의 통
일된 양식으로 정립된다. 그러나 한반도, 일본과 같이 한자와 고유
문자를 혼용하는 지역에는 각 문자끼리의 균형을 맞추는 과정에서
많은 변화가 나타남에 따라 명조체는 국가에 따라 세부 표정이나
위상, 선호도도 각각 다르다.

한반도에 전해진 새활자는 용도에 맞는 활자 개발과 명조체
라는 새로운 한글 활자체 양식을 만드는 등 큰 변화를 불러일으켰
지만, 조선 말기의 해서체 한글 활자의 기본 골격에서 크게 벗어나
지 않았다. 붓글씨체의 특징이 강했던 초기 새활자는 지속적인 개
발로 세부적인 표정까지 통일감이 생기며, 1920년대에는 상당히
완성도 높은 양식을 이루게 되며 사진식자 등 새로운 기술이 도입,
정착되는 과정을 거쳐 오늘날의 모습으로 정립된다.

주목해야할 것은 이러한 활자꼴의 변화의 원동력이 종교와 사
상의 전파였다는 점이며, 그 과정에서 활자 제조술과 이에 기반한
활판인쇄술이 얼마나 중요한 작용을 했는가이다. 그런 의미에서,
오늘날의 문자 문화를 이해하고, 앞으로의 변화를 예상하고 준비
하기 위해 반드시 바르게 의식하고 있어야 한다.

부록

한글 근대 활자의 흔적 맞추기

〈대한교과서체〉 주요 개각 내용

글…이용제

〈대한교과서체〉는 교과서박물관에 상세히 전시되어 있으며, 여기에서는 〈대한교과서체〉가 어떻게 변했는지, 글자의 점과 획, 균형과 비례, 그리고 낱자 구조와 표현으로 구분해 간단히 살펴보았다.

[대한교과서 활자 개각 시기와 기간]

전기	1차 제작·개각	1958.6~62.2	3년 8개월
	2차 개각	1962.3~69.2	6년 11개월
후기	3차 개각	1969.3~74.2	4년 11개월
	납활자 소멸	1986.2~89.2	3년
	전산 조판 전면화(4차 CTS 적용)	1989.2~	

○기둥 ┃의 변화

기둥 ┃의 부리와 맺음에서 글자꼴의 완성도가 개각 과정을 거치면서 좋아진 모습을 볼 수 있다. 처음 개발되었을 때 기둥 ┃의 맺음은 마치 중세 시대의 검과 같이 줄기가 갑자기 한가운데로 모아지면서 뾰족하게 끝났고, 2차 개각에서는 갑작스럽게 뾰족해지는 모습은 없어졌지만, 송곳처럼 가늘고 길게 생겼다. 2차 개각한 글

자가 날카롭다는 평을 받는 이유 중 하나이다. 그리고 3차 개각 때 다른 명조체의 맺음과 같이 기둥의 중심을 기준으로 왼쪽으로 약간 치우쳐지고 형태도 부드럽게 그려졌다.

○ ㅈ의 변화

〈대한교과서체〉의 변화를 쉽게 알 수 있는 특징 중 하나가 받침 ㅈ이다. 1차 개각 때의 갈래 지읒이 3차 개각에서는 꺾임 지읒으로 변했다. 다른 연구에서 2차 개각 때 꺾임 지읒으로 바뀌었다는 기록이 있으나, 필자가 본 2차 개각한 활자로 인쇄한 교과서에서 갈래 지읒을 보았다. ㅈ의 변화는 〈대한교과서체〉뿐만 아니라 다른 활자의 변화 과정에서도 특징으로 나타나는 부분이다.

○ ㅎ과 ㅊ의 첫줄기의 변화

ㅎ과 ㅊ의 첫줄기의 변화 또한 〈대한교과서체〉의 변화를 알 수 있다. 가로 줄기처럼 생겼던 윗 짧은 줄기는 3차 개각 때, 마치 점을 찍어 놓은 듯하게 변했다.

○ ㅛ의 변화

2차 개각기 때부터 ㅛ를 현재 ㅛ의 모양으로 만들어서 ㅛ의 속공간
을 넓혀 주었다.

○ 순명조체의 개발

〈대한교과서체〉는 명조체와 돋움체 이외에도 순명조체를 일찍이
개발하여 외래어 표기에 사용했지만, 점차 사용빈도가 낮아졌다.
그 때문인지 대한교과서가 소장하고 있는 순명조체의 원도는 1차
개발시기에 제작한 것만 남아있다.

○ 제목용 명조체 개발

1차 개각기에 이미 제목에 쓸 두꺼운 명조체를 만들었다. 필자가
대한교과서의 원도를 분류하면서 "실험중"이라는 말이 쓰인 봉투
에 이 서체 원도가 담겨 있던 것으로 보아 이 원도로 활자를 제작하
여 사용했는지는 자료를 찾아보아야 정확히 알 수 있다.

서적(단행본·잡지) 활자 집자표

서적 활자체의 변천
 자료…이용제, 강미연
 편집·디자인…심우진, 이은비

최정순, 최정호가 제작했다고 기록되어 있는 원도활자로 인쇄한 책, 불확실하지만 이들과 관계되었다고 기록된 활자로 인쇄한 책과 견본집, 기록은 없지만 비슷한 시기에 제작된 원도활자로 인쇄한 책에서 글자를 집자하였다.

집자표 작성 기준

1. 집자표 구성은 위로부터 활자 디자이너, 제작처, 활자 크기이다.
2. 활자 크기: 각각 다른 크기의 활자꼴을 비교하기 쉽도록, 민중서관 『단편집』 하권의 본문 활자를 200% 확대하고 이를 기준으로 모든 활자 크기를 조정하였다.
3. 분류: 원도 제작자별로 묶어 활자 제작 연도순으로 나열하였다.
4. 약칭 표기: 생략된 부분에는 다음과 같이 별표(*)를 붙였다.

- 초전활판제조소 ⇒ 초전*
- 백학성(추정) ⇒ 백학성*
- 동아출판사 ⇒ 동아*
- 삼화인쇄주식회사 ⇒ 삼화*

집자 출처

박경서	백학성*	최정순	최정호				미상
초전* (1930년대 추정)	(제작 연도 미상)	평화당 (1958)	동아* (1955~ 57)	삼화* (1958~59 추정)		보진재 (1959~ 60 추정)	민중서관 (제작 연도 미상)
4호	8pt	8pt	6pt	9pt	8pt	8pt	7pt
초전*『활자 견본집』 (미상)	『조선말 큰사전』 (1949)	『뿌리깊은 나무』 (1979)	『국어 새사전』 (1958)	『법장 에서의 사색』 (1967)	『집념의 반백년』 (1983)	『여명의 동서음악』 (1974)	『단편집 하』 (1959)

위로부터 활자 디자이너, 제작처·연도, 활자 크기, 사용 서적·연도

가~단

박경서	백학성*	최정순	최정호					미상
초전*		평화당	동아*	삼화*		보진재		민중서관
4호	8pt	8pt	6pt	9pt	8pt	8pt		7pt
가	가	가	가	가	가	가		가
각	각	각	각	각	각	각		각
간	간	간	간	간	간	간		간
것	것	것	것	것	것	것		것
게	게	게	게	게	게	게		게
고	고	고	고	고	고	고		고
과	과	과	과	과	과	과		과
구	구	구	구	구	구	구		구
글	글	글	글	글	글	글		글
금	금	금	금	금	금	금		금
까	까	까	까	까	까	까		까
나	나	나	나	나	나	나		나
난	난	난	난	난	난	난		난
노	노	노	노	노	노	노		노
는	는	는	는	는	는	는		는
다	다	다	다	다	다	다		다
단	단	단	단	단	단	단		단

당~린

박경서	백학성*	최정순	최정호				미상
초전*		평화당	동아*	삼화*		보진재	민중서관
4호	8pt	8pt	6pt	9pt	8pt	8pt	7pt
당	당	당	당	당	당	당	당
데	데	데	데	데	데	데	데
도	도	도	도	도	도	됴	도
동	동	동	동	동	동	동	동
되	되	되	되	되	되	되	되
된	된	된	된	된	된	된	된
들	들	들	들	들	들	들	들
따	따	따	따	따	따	따	따
때	때	때	때	때	때	때	때
또	또	또	또	또	또	또	또
람	람	람	람	람	람	람	람
렁	렁	렁	렁	렁	렁	렁	렁
로	로	로	로	로	로	로	로
록	록	록	록	록	록	록	록
를	를	를	를	를	를	를	를
름	름	름	름	름	름	름	름
린	린	린	린	린	린	린	린

마~불

박경서	백학성*	최정순	최정호					미상
초전*		평화당	동아*	삼화*		보진재	민중서관	
4호	8pt	8pt	6pt	9pt	8pt	8pt	7pt	
마	마	마	마	마	마	마	마	
만	만	만	만	만	만	만	만	
많	많	많	많	많	많	많	많	
말	말	말	말	말	말	말	말	
매	매	매	매	매	매	매	매	
명	명	명	명	명	명	명	명	
모	모	모	모	모	모	모	모	
목	목	목	목	목	목	목	목	
못	못	못	못	못	못	못	못	
무	무	무	무	무	무	무	무	
문	문	문	문	문	문	문	문	
물	물	물	물	물	물	물	물	
바	바	바	바	바	바	바	바	
반	반	반	반	반	반	반	반	
번	번	번	번	번	번	번	번	
보	보	보	보	보	보	보	보	
불	불	불	불	불	불	불	불	

빠~어

박경서	백학성*	최정순	최정호				미상
초전*		평화당	동아*	삼화*		보진재	민중서관
4호	8pt	8pt	6pt	9pt	8pt	8pt	7pt
빠	빠	빠	빠	빠	빠	빠	빠
사	사	사	사	사	사	사	사
산	산	산	산	산	산	산	산
상	상	상	상	상	상	상	상
생	생	생	생	생	생	생	생
석	석	석	석	석	석	석	석
선	선	선	선	선	선	선	선
성	성	성	성	성	성	성	성
소	소	소	소	소	소	소	소
손	순	손	손	손	순	손	손
수	수	수	수	수	수	수	수
심	심	심	심	심	심	심	심
아	아	아	아	아	아	아	아
안	안	안	안	안	안	안	안
않	않	않	않	않	않	않	않
알	알	알	알	알	알	알	알
어	어	어	어	어	어	어	어

없~의

박경서	백학성*	최정순	최정호				미상
초전*		평화당	동아*	삼화*		보진재	민중서관
4호	8pt	8pt	6pt	9pt	8pt	8pt	7pt
없	없	없	없	없	없	없	없
에	에	에	에	에	에	에	에
여	여	여	여	여	여	여	여
연	연	연	연	연	연	연	연
였	였	였	였	였	였	였	였
오	오	오	오	오	오	오	오
온	온	온	온	온	온	온	온
와	와	와	와	와	와	와	와
우	우	우	우	우	우	우	우
원	원	원	원	원	원	원	원
월	월	월	월	월	월	월	월
위	위	위	위	위	위	위	위
유	유	유	유	유	유	유	유
으	으	으	으	으	으	으	으
은	은	은	은	은	은	은	은
음	음	음	음	음	음	음	음
의	의	의	의	의	의	의	의

인~포

박경서	백학성*	최정순		최정호			미상
초전*		평화당	동아*	삼화*		보진재	민중서관
4호	8pt	8pt	6pt	9pt	8pt	8pt	7pt
인	인	인	인	인	인	인	인
임	임	임	임	임	임	임	임
있	있	있	있	있	있	있	있
자	자	자	자	자	자	자	자
잘	잘	잘	잘	잘	잘	잘	잘
장	장	장	장	장	장	장	장
재	재	재	재	지	재	재	재
적	적	적	적	적	적	적	적
점	점	점	점	점	점	점	점
정	정	정	정	정	정	정	정
조	조	조	조	조	조	조	조
집	집	집	집	집	집	집	집
참	참	참	참	참	참	참	참
체	체	체	체	체	체	체	체
카	카	카	카	카			카
통	통	통	통	통	통	통	통
포	포	포	포	포	표	포	포

하~행

박경서	백학성*	최정순	최정호				미상
초전*		평화당	동아*	삼화*		보진재	민중서관
4호	8pt	8pt	6pt	9pt	8pt	8pt	7pt
하	하	하	하	하	하	하	하
한	한	한	한	한	한	한	한
할	할	할	할	할	할	할	할
해	해	해	해	해	해	해	해
행	행	행	행	행	행	행	행

신문 활자 집자표

신문 활자체의 변천
자료…이용제, 강미연
편집·디자인…심우진, 이은비

새활자 시대의 신문 활자의 흐름을 개괄하기 위해 집자표를 구성
하였으나, 비교적 자료가 갖춰진 조선일보, 동아일보, 중앙일보를
기본으로 하였고, 서울신문, 경향신문, 한국일보 등은 현재 수집
중인 관계로 제외하였다.

집자표 작성 기준

1. 활자 크기: 집자한 활자는 활자꼴을 비교하기 쉽도록 200% 확대크기로 제시했다.
2. 각 신문의 배치: 창간일 기준으로 조선일보(1920년 3월 5일), 동아일보(1920년 4월 1일),
 중앙일보(1965년 9월 22일)순으로 배치하였다.
3. 바탕색: 편평체의 등장을 기준으로 이전 시대의 배경을 밝은 회색으로 처리하였다.

참고 사항

• 조선일보: 1940년 8월 1일 폐간, 1945년 11월 23일 복간
• 동아일보: 1940년 8월 10일 폐간, 1950년 10월 4일 복간

집자용 표본 신문의 발간일과 관련 이미지 쪽 번호

	20~	30~	40~	50~	60~	70~		80~			
조선					61. 1.1 218쪽			81. 8.25 219쪽	82. 4.10 220쪽	86. 5.21 221쪽	
동아	29. 8.7 222쪽	33. 4.1 223쪽		52. 2.6 224쪽		70. 3.21 225쪽	70. 3.23 226쪽	80. 12.15 227쪽	84. 4.2 228쪽		
중앙					65. 9.22 229쪽			80. 7.8 230쪽	83. 5.9 231쪽	84. 2.6 232쪽	87. 7.13 233쪽

가~달

1929년 8월 7일부터 1987년 7월 13일까지의 자료로 구성(이하 동일)

	20~	30~	40~	50~	60~	70~	80~
조선					가		가 가 가
동아	가	까		까		가 가	가 가
중앙					가		가 까 까
조선					것		것 것 것
동아	것	것				것 것	각 것
중앙					것		것 것 것 것
조선					꾜		꾜 꾜 꾜
동아	고	교		고		고 고	고 고
중앙					고		고 고 그 고
조선					나		나 나 나
동아	니	나		니		나 나	나 나
중앙					나		나 나 나 나
조선					날		날 날 날
동아	날	녈		난		날 날	날 날
중앙					날		넌 난 날
조선					던		탄 덕 담
동아	닭	달		달		달	달 당
중앙					달		달 던 달 달

되~밝

	20~	30~	40~	50~	60~	70~	80~
조선					되		되 되 되
동아	되	된				된 뒤	된
중앙					된		된 된 뒷
조선					령		랑 령 량
동아		령		령		력 력	력
중앙					련		련 린 련 련
조선					를		를 를 를
동아	를	록				를 를	를 를
중앙					를		를 를 를 를
조선					맞		맞
동아	만	맡		만		밎 망	맞 맡
중앙					만		만 맡 만 만
조선					뭇		못 목 못
동아	못	못		못		문 못	물
중앙					못		못 못 및 및
조선					방		밤 방 밤
동아	밝	밤		반		밝 번	반 밝
중앙					밝		밝 밝 밝

상~장

	20~	30~	40~	50~	60~	70~	80~
조선					상		성 성 성
동아		생		상		생 상	실 상
중앙					실		상 실 상 상
조선					소		송 소 소
동아		ㅅ ㅅ		수		소 소	소 수
중앙					수		소 수 수 소
조선					요		요 요 요
동아		오 유		요		오 오	요 오
중앙					요		유 요 오 유
조선					있		었 었 있
동아		엿		있		있 있	있 있
중앙					있		있 있 있 있
조선					의		의 의 의
동아		의 의		위		의 의	의 의
중앙					위		의 의 의 의
조선					장		징 정 정
동아		쥐 정		장		장 작	직 장
중앙					장		장 장 장 장

차~했

	20~	30~	40~	50~	60~	70~	80~
조선	치	치			차		치 치 치
동아						총 총	총 첫
중앙					측		총 총 총
조선					티		터 터 타
동아	타 터			터		타 타	토 터
중앙					터		티 토 타
조선					커		키 키 카
동아	키 커			키		카 카	카 키
중앙					키		카 키 카
조선					픔		표 프 포
동아		포				표 표	표
중앙					표		표 프 표
조선					하		하 하 하
동아	하 하			하		하	하 하 하
중앙					하		하 하 하 하
조선					했		했 했 했
동아	할 할			행		했 했	했 했
중앙					했		행 했 했 했

남수는 생각다 못하여 외할머니한테 가서 쫄 보리라도 마음 먹었습니다. 시골에 계신 외할머니는 어쩌면 닭 한마리쯤 구해 주실것 같았기 때문입니다.

○

토요일 공부를 일찍끝마친 남수는 밤낮을밭으로 외가를 찾아갔습니다.

「네가 갑자기 웬일이냐?」

외할머니는 깜짝놀라시면서도 반가워하십니다.

「놀러 왔어요.」

차마 닭얘기를 꺼낼먼저할 수가없어서 이렇게 대답했습니다.

「어머니가 심부름 보내더냐?」

외할머니는 아무래도 마음을 놓지 않는지 보들으십니다.

「아니어요. 내일이 일요일이니까 그냥 놀러 왔어요.」

할머니는 국민학교 五학년인 어린것이 어쩌면 그런 생각을 했느냐고 하시며 외삼촌이 밭에서 돌아오시면 의논해보겠다고 말씀하셨습니다.

남수는 어미 닭을 졸졸따라다니는 병아리들이 귀여워서 견딜수가 없었습니다. 그래서 햇볕이 따가운데도 병아리가 가는 곳 마다 어미와 함께, 따라다녔읍니다. 성냥개피처럼 가늘고 말쑥한발, 눈, 겨우 떠진 눈을 조금 뜬 날개를 펴던 못견디게 귀여웠습니다. 더그가는 날기고 다른 놈은 꽐아서 알록이를 모두 커서 추석이...

외삼촌도 남수의 영석에 길이면 으레 느티나무가 있는 언덕에서 메두기를잡아 가지고 ○ 오곤하였습니다. 그것은 복수하지않을 슬픔에 남수는 무엇이든 다 주었던 것입니다. 어머니는 보리쌀을 들고나 씀하셨기 때문입니다.

열여섯마리 병아리 중에 「까만 닭을 약에 쓴다는구나. 서울에가서 공부하는 역장님의 말아들이 몸이 약해서 집에 와있는데 까만 닭을 구하는데 어디쉽...

「하필이면 왜 깜둥이를 선사해요?」

조선일보 (1961.1.1)

1960년 11월 15일부터 조간 최초로 〈편편체 5호〉 활자를 사용했다. (조정수 원도, 1956년부터 제작) 일본 이와타모형제조소에서 자모를 제작해왔다. 한자는 이와타모형제조소에서 가지고 있던 자모를 수입했다. 일본에 보내졌던 아연판(원자판) 자형은 이후 분실됐다고 한다.

放送局도 중요성 인정하면서 푸대접
放送實에선 어린이 부문은 아예없어
「하나 둘 셋」-「모이자 노래하자」貧弱한 제작

다. 한커트 한커트에 새로운 제작기법을 보이려 애쓰고 있고, 콩트 촌극 만화등 다양한 소재로 이해도를 높이려 일때도 있다. 제작진의 열의가 눈에 보여도 MBC의「뽀뽀뽀」는 아직 허술한 부분이 남아있기는 하지만, 이들의 흥미를 유발시키는 쪽에서는 성공을 거두고 있는 것같다.

유아들에게 노래와 춤을 가르치고 가끔씩은 교훈적 얘기도 곁들여 재미와 어린이 연속극도 전에 비하면서도 제작상의 사소한 고

KBS의「후」이 삼총사」, MBC의「호랑이 선생님」등 어린이 연속극도 전에 비하면서도 제작상의 사소한 고충도 이해받기가 매우 어려운 실정이다.

더구나 제작자들이나 출연자들까지도 긍지를 가질만한 어떤 혜택도 못받고 있다. 결으로는 전문업을 내세우고「스튜디오830」은 주부를 대상으로 한가지 지식이라는 의도는 좋으나, 진행이 박약하고 내용전달도 어려워 주부들의 호감을 끌지못하는 것같다.

반대로 MBC의「안녕하십니까」는 짧은 시간에 많은 내용을 담으려는 욕심때문인지, 결황식의 내용 전달에 그치는 경우가 적지않다.

어린이 대상 프로그램이면 매우 절실하게 제작되고 보이는 내용도 오락보다는 교양쪽에 가깝다. KBS의「모이자 노래하자」같은 꽁개프로그램은 상당히 쳐지거나 成人연속극같은 그늘에서 고전해야만 하는 것은 어린이프로를 죽이는 내용이 답겨져야 할것

KBS제1TV의 여성대상「스튜디오830」이나 MBC의「안녕하십니까」는점 생기를 잃어가는 느낌이점으로 전해졌다.

1968년 7월 16일 〈편평체 4호〉부터 특호까지 자모 6만자를 교체했다고 기록되어 있다. 한글은 박정래(최정순)가 고안한 원도로, 한자는 일부 일본 이와타모형제조소의 원도를 입수해 박정래의 주도로 원도를 보충했다고 한다.

…을 격려하는 全大統領

民正總長 後繼者 결정…黨內 民主절차

物價억제 4~5%

인 브레진스키 前美白宮顧問안

보담당보좌관과 서울 프라자

호텔에서 조찬을 같이하자

운메 브레진스키박사의 질문

에 응답, 이같이 밝히고 『7

년 單任制는 무엇보다도 비

법규정과 장기집권을 바라지

않는 국민의 열의, 全斗煥대

통령 자신의 확고한 의지, 또한

대통령이 일선에서 물러나도

국정자문회의 의장등으로 기

여할 길이 마련되는 제도적

장치로인해 반드시 성공할

것』이라고 강조했다고 동석

했던 李鍾律부대변인이 전했

다.

權총장은 또 정권의 역할에

대해 언급, 『집권 民正党은 선

거때만 반짝하는 정당이아

니라 평소 무수한 民意의 수

렴을하고 정치의식을 개

혁하는등 정치근대화를 주도

하면서 日本의 집권 自民党서

과 비슷한 책임정당의 역할을

할것』이라고 밝히고 『그

나 우리나라는 정부가 중립

이라고 밝히는 「있으므로 제업

…

權총장은 또 韓國정치에있

어서의 軍의 역할에 대해 『과

거우방의 치안질서가 파괴되

고 계엄령이 선포되는 사태

속에 軍이 치안유지역할을하

게됨이 있으나, 이같은 軍

의 역할은 일시적인것일뿐』

이라고 밝히고 「있으므로 제업

이므로 집권층이 정치의 구

體적인 집행분야까지 일일이

力을…개발하는 방향의 제

시나 與야정책을 개발하면서

정부와 있으나가고 정부와

협조해나갈것』이라고 말했

다.

權총장은 『韓國정부는 고

도성장의 부작용을 극복하면

서 선진국을 지향해 나가기

위해 부정부패의 추방, 정서

의식의 함양, 만성적 인플레

의 극복, 都·農 지역 산업간

의 균형있는 발전 추구라는

4개의 문제해결에 집중적으로

다.

조선일보 (1982.4.10)
1981년 8월 12일 활자개혁위원회를 구성하여 10월 24일부터 본문용 한글 명조체 원도제작에 착수했다. 이때부터 이남흥이 원도를 그렸다. 1982년 2월 20일 1차로 한글 명조 1,800자를 완성했고, 23일부터 본문에 사용했다.

「의 로렌스」는 3시간42분이고 「벤 허」는 3시간37분이다. 「바람과함께 사라지다」는 1939년 작품이지만 3시간39분이다. 大作일수록 길다. T V가 대작영화방송에 겁을 먹는 것은 필름값이 엄청나게 비싼탓도있지만 編成에의 시간압박탓도 있다.

그 영화를 金正日이 2만

의 영화를 다 보았다는 것은 이치상 불가능한것이라고 할수 있다. 아니 金正日의 됨됨이로 보아서도 그는 영화를 제대로 보지 않은 사람이라고 나는 생각한다.

왜냐?

영화는인간을 그리는 예술이고 그래서 많은 작품이 사랑과 감동을 담고있

映画 2만篇

편이나 가지고 있다는 申相玉의 이야기다. 47세로 알려진 金正日의 나이로보나 6·25전후의 北쪽형편으로 짐작컨대 그가 영화를 제대로 보기 시작한 것은 1960년대후의 일일것으로 여겨진다. 영화 한편의 러닝타임을 90分으로 칠때 2만편의 상영시간은 엄청난것이 되는데 그가 2만편

다. 그 어떤 영화도 人生教訓的 메시지없는 필름은 없다.

3流 범죄드라머라 할지라도 「범죄는 収支가 맞지 않는 비지니스」—라는 주제를 담고있으며 제아무리 진부한 멜로드라머라고 할지언정 사랑의 찬가를 노래

이메올로기 선동의 도구

후손들에게 좋은 역사의 교육장과 휴식처가 될것이다. 그러나 성급한 판단은 중대한 손실을 초래할수 있다는 것을 기억하자.

역사에는 「희」와 「비」가 있는 것이다. 역사는 행복했을 때나 불행했을때나 언제나 무엇인가를 말하려 하고있다.

그러므로 아픈 흔적을 지워 버리려 하는 것은 역사의 가르침에 귀를 막는 것

적인것이 아니라 우리의 성속에 자리 잡고 있는 신사의 찌꺼기이다.

우리가 양복을 입었디 서양인이 되는것이 아니ㄴ 한복을 입고도 미국인이 길 원하고, 일본인이 되를 원하는 우리의 마음 더욱 문제이다.

장서각을 이전하는데 억원이 필요하다고 한다. 액수는 적은것이 아니다. 라리 그돈으로 쓰러져 가 우리의 기둥 하나, 기와

조선일보 (1986.5.21)
1984년 10월 1일부터 본문 활자를 2차〈이남흥체〉로 교체했다. 이남흥과 정현조가 같이 작업했다.

廢約交涉의 躍進

野 그 成敗를 考察함이 正當한
察者의 取할手段이다

가 外長으로 就任한後도 그 外交
는 如前히 穩健한態度를 取하얏다
그러나 王氏의 外交政策은 晞段的
訊織的이며 그의 成績도자못可
觀할바가 不少하다

會에 正當한手繚에 依하야 新條
約締結를바라노라

王正廷氏

國民革命軍이 去年 六月 九日 北
京을 占領한後 國民政府의 國際
上地位는 飛躍的增進을 遂하얏다
이에 軍閥打倒의 事業은 一段落을
告하고 不平等條約廢止에 積極
的努力을 試하게되얏다
即 六月 十六日 北京占領後
領後 七日이되는
에 列國에 向하야
正宣言을 發表하얏스니 그大旨
바一, 條約이 滿期된者는 當然히
不平等條約改

國民政府外交部는
條約에關한 宣言을 發表하는
「舊條約廢止와 新條約
締結에關한 臨時辦法」
以前에 在한
各國公使에게 發表하얏다 그
리하야 廢約運動을 體化의時期에
入하게되얏다
七月七日宣言은 關係
重要한 三點의 意思를 表示하얏스니
一, 條約이滿期된者는當然히滿
期에 廢除하고 新約을締結할것 滿
期하되 不解除한者는 正當한手繚에
依하야 新約을締結할 舊條約이滿期되되
新約을締結할 臨時辦法에

約廢止實行의第一聲이다 이宣
言은 發表된後 列國은 모다騷動
을通告하얏다
去年 七月七日에至하야
滿期日이 七月七日임으로 外交

丁抹二國駐中公使에게 向하야 一
八六六年에 締結된中比友好通商
條約과밋 一八六三年에 締結된中
丁友好通商航海條約의滿期廢止
를通告하얏다
七月二十一日에는
中佛安南陸路通商規則及附約의
滿期日이 七月七日임으로 外交

列强對中態度의 轉變

國民革命의 迅速한發展과反帝
國民主義의 猛烈한呼應과列强의肝
膽을 戰慄케하야 罔知所措의 錯
亂한態度로 或은傍觀하고 或은積
極的妨害行動을取하며

佛公使에 向하야 廢止를
通告하고
未締結된日中通商航海條約과光緒
二十二年에 締結
十九年에締結된通商航海續約은
이미 一九二五年 十月에 廢止를通告함으로되
로 廢止를通告함으로되 形勢

頓工作에 從事하야 新國家建設
現在軍政時期는 장차 終結를告
하고 國民政府는 모든 建設과 整
을 述하고 면알에 갓다
正宣言을 發表하얏스니
에 列國에 向하야
領後 七日이 아니되는

依하야 一切를 處理할것을 明示

동아일보 (1929.8.7)
창간 때 쓰인 활자. 동아일보는 1920년 창간한 뒤 1933년 3월 31일까지 본문에 같은 활자를 사용했다. 조선일보도 이와 동일한 활자를 사용했다.

督이 새로히 森林令을
同時에 統監府時代로부터 調査하
야든材料를 蒐集하야 朝鮮林野分
布圖를 發刊코등 여러가지 森
林에對한 調査事項과 統計를發表
하자 비로소 朝鮮內의 成林地, 稚
樹發生地, 無立木地, 管理機關有
無의 國有林野, 寺院管理의林藪,
赤松林, 赤松以外의針葉樹林, 濶葉
樹林, 火田等으로 林野의 區別이
明白케도엇으며 同總督은日韓
合倂直後로부터 朝鮮産業開發의
一方林業으로 其方法의 主眼을삼
는 資金誘致가 急務라하야 鑛業
파林業의 二大開放을實
行하고 地方貸付國有林野는 成功
을 公約하고 大正初年으로부터 資
本主의 投資金이 漸次 旺盛하야지고 따라
서 鑛業林業이 發展되어 가드니
이다 그러나 歐米大戰亂의影響으
로 大正六年에 俄然勞銀, 爆藥, 穀

多受難等으로머서도 繼續하야 時機
尚早하야 不適한 森林令下에서其
組合을 解剖하야볼 必要가잇다
한것이다 아니 繼續하야든다도
다도 不得已 今日까지 繼續하야엿
드냐이다 그러면 이와갓이 林業
經營苦에서 해마다머서 나려온우
다 그리하야, 昭和二四年頃에는組
爲政者가 萬若 一步를그릇
退하는 勿論이요 林業
事業의 衰退는 回顧컨대多數林業
者의 犧牲으로 가면서 그
諸種 永久苦地를버서나지못
林野保育費와 其他諸
般 幾多의高價의 林野保育費와
賛算平均이 一萬圓
豫算平均이 二百萬圓에至
하야다 그러나 其中官給補助
約十五萬圓에서도 發表한것과 거의一
百五十萬圓에 不過 하야스리라
고니든다, 何如間 森林組合創設
以來 組合費를 徵收한것은 森林
事業의 效果와 治山不倦한 功으
얼마나 얼마나 흘렀던가 今

其效果를 仔細히 살피여야할것이
다 卽直接森林令의 實現體인森林
組合이 創立되었다면것은 只
今으로부터 十八九年前이며 其後
漸次各郡에 獎勵普及 되여드든지
約十七萬圓에서도 百五十萬圓에도
約百萬圓이라하야지만은 實收入
을 當히給補助
은 當히給補助
過五六年에 始作되엿다 濫伐濫
探의 惡影이 未盡하고 山火를 例
事로 알든當時 林業는 舊時狀態
그대로 그리케 重要視않이하였든것
이다
始政以來 二十年間, 그二十年

林業獎勵의 精神에도 反할것이라
고니한다. (一一)

林業의 本意와 治山者의
日에 更히 課稅한다할은 林業者의
保護의本意와 姑捨하고 도로혀
事로 알든當時 林業는 舊時狀態
그대로 그리케 重要視않이하였든것
이다

동아일보 (1933.4.1)
〈이원모체〉는 한글을 한자와 비슷한 모습으로 만들기 위해서 한자와 같이 가로 줄기는 가늘고 세로 줄기는 굵다. 줄기의 시작과 꺾임, 그리고 맺음은 한자의 모양과 같으며, 7포인트로 본문에 쓸 수 있도록 개량했다.

某重大機密諜報

頭目은 事業家假裝한 南壽德

국제「스파이」도추축되는 一당十여명이 치안국정보수사과외사계에서 一망라진되었다 속치안국의사계에서는 오랠시일을두고 신중한내사를하여오던중 지난一월 十三일 시내좌천동六八(江동)까지진출 목재상 남수덕(三六)과 장중덕(三二)양명을체포하는동시에 그후계속하여 경남정차로국 사차리과의 응원을얻어 관계자十여명을체포하고 엄중취조를한결과 남의 록별초치명령위반혐의가보이는법과 벌상사대고 금년一월부산에잠입 장양인을 지난一일 국

는 붙일간 발표될러이라고하는데 「스파이」단의 두목으로 보이는 남수덕의 약력은다음과 이」활동을 대규모로해 침十시부터 二호법정에 敵의남 勤란과머불어 敵 침과에 호응하여 강동 첩보공작에종사하며 남한침 入을엿보던중 八四년三월 경북봉화(奉化)에 동국민학교(文化)에 원회회장을지내는등 수사기관의눈은 속이면서 지구「쌀치산」야산대 와선을맺고 야방의군사

국제정보수사과외사계에 단의 두목으로 보이는 「스파이」 순량한 사업가로가장하 고 모종의중대한「스파이」하여오던중 오는八일아 二호법정에 재판을열기로되었다 그런데 피고인조 씨는 오뎃동안의형무소 생활로 모이쇠약하여 지던다는이유로 보석을신청하 였는데 보석금의금액문 제로 시일을물어오다가 구

순량한 사업가로가장하 로써이에대한준비를 한기 로되었는데 재판을열기로되었다 다은 혐의가농후하다고한 서 재판을열기로되었 한다 그런데 피고인조

그동안 부산지방법원이 ·李相益」 판사담당으로 동재 공판을하여오다가 판소외 사무담당의 변경 으로 동사건은 강안회 판사가대신하여

三一節祝美展
文總과美協主催

전국문화단체총연합회 (文總)와 대한미술협 회(美協)는 공동으로 오는三월一일부터七일까 지 한주일동안 시내문 만원의보석금을내고 구

新刊案內

어린이잡지「새벗」二
미술전람회를 三一절하 는데 작품들은 이달 二十八일부터 회장에반

동아일보 (1952.2.6)
6·25 이후 열악한 인쇄환경으로 활자를 용도에 따라 맞춰서 쓰지 못했고 조판 또한 고르지 못했다.

萬달라

出委에 提出

際觀光公社總裁
燦씨 任命의 결

萬九千달러에 비한다면 一年請求額은 약 五百萬원 增額要請된 것이다.

국무회의는 二十日 전 參謀總長 張盛煥씨를 임명

觀光公社總裁에 임명의 결했다.

日·加代
내일 서울
15分 『魔

▲場所 서울運動場
코스 서울運動場
〜신설洞〜高大
앞〜우이洞〜議政
府(반환점)〜서
울運動場
▲主催 東亞日報社
▲主管 대한陸上競
技聯盟

本報새活字·새體裁로

23日부터 15段·一段에 15字

社告

本報는 오는 三月二十三日字(一部地方三月二十四日字)부터 使用하고 있던 活字를 全面개체(改替)하는 것을 契機로, 多年間의 宿願이었던 開體制도 現行十六段制에서 十五段制로 바꾸게 되었읍니다. 이는 一段十五字制를 實施하면서 아울러 止揚하는 新

活字를 全面개체하는 것은 보다 읽기 쉬운 新聞을 만들기 위한 本社의 노력의 一端이오며 또하나의 '공유사'를 드리게 된 것을 기쁘게 여기는 바입니다.
愛讀者여러분에게 보다 읽기 쉬운 新聞을 만들기 위한 本社의 노력의 一端이오며 또하나의 '공유사'를 드리게 된 것을 기쁘게 여기는 바입니다.

資금에 대해서는 合作投資가 되면 新規投자
資이던 合作投資가 되면 新規투자
코스와 현장에 조사하지 않고

子所得稅를 할수 없으므로 納付하고 있었으나 丙種配當利子所得稅를 私償에 대해서는 그출처를 조사하지 않기로 했다.

말했다.

東亞日報社

동아일보 (1970.3.21)

1970년 3월 21일 1면에 23일부터 〈편평체〉로 바꾸는 것을 예고한 기사를 실었다. 〈편평체〉로 바꾸기 전에 쓴 활자는 서적용으로 즐겨 쓰던 〈박경서체〉와 유사하다. 조선일보가 이보다 앞선 시기에 〈박경서체〉를 썼는데, 이들을 비교해 볼 필요가 있다.

다.

共和黨은 國會正常化를 위한 與野協商의 成敗에 관계없이 오는 四月六日 臨時國會를 소집키로 방침을 세웠다.

共和黨 金振晩원내총무는 二十三日 『이번 週末께 公式 院內總務會談을 열어 臨時國會소집에 앞선 마지막 절충을 벌이되 끝내 타결에 실패할경우 單獨으로라도 오는 三十日 國會소집공고를 내 總務會談에 마지막 판건이 걸린 셈인데 臨時國會의 「總務會談」이라』고 밝혔다.

新民黨도 이날 黨五役會議에서 協商을 가부간 月末까지는 짓기로 黨방침을 세웠다.

與野總務는 그간의 막후접촉을 통해 選擧關係法개정안의 일괄처리문제안에는 일단양해했으나 임시국회의 與野共同소집가능성을 놓고 協商타결의 길도 없지 않아 兩黨의 마지막 黨論조정과정에서 共和黨이 單獨國會운

新民黨 鄭海永총무는 黨五役내부총무는 이날 「協商의 진행과정에서 共和黨이 單獨國會운

그러나 共和 新民 兩黨은 이같은 협상의 교착상태에 불구하고 臨時國會 공동소집의 가능성을 전면 배제하지는 않고 있어 兩黨의 黨論조정결과에여

北傀엑스포視

아사히報道 貿易관

【東京=二十二日兩時旭特派員】

동아일보 (1970.3.23)
〈편평체〉를 사용한 신문. 동아일보에서는 이 때 처음으로 〈편평체〉를 사용했다.

金大中 과잉關心은 禁物

【우시로쿠 토라오】(後宮虎郎) 전駐韓日本대사인
【쿄토】(京都) 國際會
金大中에 대해
어�한 관결이
나오더라도 그후의
반응을
日本의
國內
독
인
의
을
표시하지
수있도록 노력하여야 한다고
말했다.
「우시로쿠」관장은 15일자

女保 美에도 重要

全大統領, 브라운과 95分間會談

「正當性에 맡겨야」

「문제關心 표명」

全대통령은 『韓國이
美國의 도움을 많이
받아 왔으나 이제는
美國과 東
南
「아시아」안정을 위해서
國이 일익을 담당할 때가
왔다』고 말했다.
「브라운」장관은 이
자리
에
서

全대통령은 또한 「폴란드」사태
東南亞정세등에 대해
東
南
亞
문제에
대해서도
의견을
교환했다고
李
관
은
밝혔다.

이 자신의 방위문제를 소
홀히 할때 美國만의 일
방적 군사력 증강을 허용치
않을 것이라고 강조하면
서 이를 동맹국들의 자위
력증강을 역설했다는 점을
분명히 했다.
그러나 「브라운」장관은 韓
國의 경우 어려운 경제여건
하에서도 국민총생산(GN
P)의 6%를 국방비에 투
입하고 있으며 이에대해
美國은 지극히 만족하고있다고
말했다.

한편 소식통들은
브
...

처음 제작된 〈편평체〉보다 가로 방향으로 속공간을 더 넓혀서 글자가 커 보인다. 하지만 '를'자와 같이 가로줄기가 많은 글자들은 검게 뭉쳐 보인다.

一致지시
海州서 平壤까지 案内

「送還촉구」對北警告
安企部

주최하는 비공식연회에 불러
내 유희대상이나 말운부 노릇
을 시켰다는 것이다.

북괴가 연락공작원을 통해
崔銀姬 崔慶憲씨에게 보낸
언니 崔銀姬의 육성 녹음테이프에
「申相玉과, 나는 떨어질래야
떨어질수 없는 사이며 「나는
죽었다」라는 대목이 나오는 것
으로 보아 북괴는 이들을 합
께 살도록 꾸며 대남공작에

이용하고 있는것으로보인다.

안기부는 『북괴가 최근 버
마 암살폭발사건 多大浦간
첩침투사건등으로 실추된 국
제적지위를 회복하는 돌파구
를 마련하고 金日成부자 세
습체제의 지도력을 부각시키
며 崔 申이 북괴사회체제를
동경하여 의거입북, 자유스런
예술활동을 하고 있는것처럼
위장하기위해대남모략공작을
획책하고 있다』고설명했다.

안기부는 『북괴에대해 崔,
申을 하루속히 가족의 품으
로 돌려보낼것을 촉구하면서
『삶으로 이런 만행을 계속하
면 전세계가 증오하는 폭력
테러집단의 굴레에서 헤어나
지못하며 국제사회에서 영원히
발붙일 곳이 없는 망나니
로서의 신세를 계속 면치 못
하며 경고와 함께 이같은 사
실을 엄숙히 경고한다』고 말
했다.

상 전세계가 증오하는 폭력
아무것도 기록
태로 태어난다. 신피폐한형
걸 「백지의 노예」
이미 인간의 본
진다. 그러나
면 전세계가 증오하는 만행을
인간으로채워
현한다.

「舊皮癖」
로형성되는 腦
적으로 이뤄지
는 시작부터
다는데서부터
◆

최근 申씨 만난일 없다
日평론가 草壁씨

【東京=鄭求宗특파원】납북
된 申相玉감독의 녹음편지
등을 받아 韓國내 가족들에
게 전달하는데 관련된 것으
로 알려진 日本人 영화평론
가 「쿠사카베 쿠시로」(草壁
久四郞)씨로

실정과 자본주의사회를 비판
하는 영화제작에 이용하려고
획책했다.

청, 벽지학교 교원으로 쫓아
버리고 다시 崔銀姬 申相玉
을 납치토록 공작담당 강해

최근 申씨 만난일 없다
日평론가 草壁씨

청, 벽지학교 교원으로 쫓아
등을 받아 韓國내 가족들에
게 전달하는데 관련된 것으
로 알려진 日本人 영화평론
로 알려진 日本人 영화평론
가 「쿠사카베 쿠시로」(草壁

살아간다. 어느
람들의 흰
모였는 내용
람도 노
살아간다.
들도있다』
◆
결정된다는
적어넣는다.
알찬 내용을
가족들에
의 행동을 가려
용돈만을
흐트러지

동아일보 (1984.4.2)
이전보다 활자의 크기와 속공간을 넓혔다. 편평율을 줄여서 이전에 가로줄기가 많아 뭉쳐 보였던 부분이 어느 정도 해소되었다. 결과적으로 완전히 넓적한 편평체가 아닌 정사각형의 틀에서 글자가 그려졌다.

5個市銀 金金差로 配當率 말썽

海苔輸入增加 日서考慮表明

韓·日農相會談

IMF 洪財務 IMF總

중앙일보(1965.9.22)
사사에 의하면 '1965년 4월 14일부터 제작한' 벤톤 활자를 사용하였고, 다른 기록에 의하면 1967년 7월 11일에 벤톤 자모조각기로 포인트 활자를 조각하기 시작하여 1970년 6월 28일에 활자주조기 K-18형, K-21형 2대 도입하였으니, 이전에는 자체 개발하지 않고 이미 제작된 벤톤 활자를 사서 썼던 것으로 추정된다. 이는 최정순이 중앙일보가 창간할 때 쓸 한글 활자를 개발하여 납품했다고 증언한 것과 일치한다. 그러나 자신이 개발한 활자가 다른 사람의 작업으로 소개되었다고 증언한 것과 달리, 조의환은 「가로짜기 신문 활자 개발에 관한 연구」(2011)에서 조선일보의 사내 기록을 근거로 최정순이 아닌 김한성으로 기록하고 있다. 활자꼴은 동아일보와 비슷하지만 민글자가 더 납작하다. 시기적으로 중앙일보 활자가 먼저 제작된 점을 미루어 보면, 동아일보의 활자가 보다 개선한 것으로 보인다.

방위주의 防除에 만전을 기해줄것」을 당부했다.

崔대통령은 「지금 우리는 국내외적으로 시련이 거듭되는 어려운 상황속에서 이를 슬기롭게 극복하고 당면과제를 하나하나 해결해 나가지 않으면 안된다」고 말하고 『사회의 안정과 질서를 유지하면서 우리가 지닌 物的자원을 최대한 활...

...의 노력을 경주해야 한다」고 강조했다.

崔대통령은 다행히 올해 雨順風調하여 적기에 모내기를 순조롭게 끝내게 됨으로써 벼농사의 전망을 밝게해주고 있으나 기상변화는 예측하기 어려우므로 대비에 만전을 기울여 선공무원들이 솔선수범하는 헌신적 노력을 기울여 달라고 당부했다.

로受容 정립을

의 사고방식이나 행동면에서 어떤 규범을 찾지못하고 있으며 특히 2세국민들을 위한 교육상의 根幹을 정립하지않아 민주국민으로서의 교육과 지도에 문제점이 없지않다」고 지...

이스라엘大使 접견

崔圭夏대통령은 8일상오「츠비·케다르」駐韓「이스라엘」대사(東京常駐)의 예방을 받았다.

朴東鎭외무장관이 배석했다.

印尼議員6명 來韓

「R·카르티조」국회부의장을 단장으로하는「인도네시아」국회초...

TV課外放送 밤10時半부터

韓國放送公社(사장 崔世卿)는 TV과외의 방영시간이 너무 늦다는 학생및 학부형들의 의견에 따라 종...

한달치 책값도 千원으로

7小區 油徵은 기대할만

늦어도 9월중순엔 判明

小區로 옮긴것이 인공위성의 도움으로 시추지점을 정확히 찾아... 白龍3

白龍3호 試錐시작

韓日대륙붕공동개발제5小區 石油試錐를 맡은 시추선 白龍3號(1만6천9백급)·日本海洋掘削회사 소속)는 8일 7小區시추현장에 도착, 준비작업에 들...

비싸 KBS는...

30분부터 실시일 래보다...

중앙일보(1980.7.8)
제1차 본문 활자 교체 완료. 이전 활자를 9.7% 확대하여, 활자는 가로 2.79mm, 세로 2.03mm의 크기로 제작되었다. 전체적으로 달자의 너비가 넓어졌는데, 특히 'ㅇ'의 가로 너비가 두드러지게 넓어졌고, 글자 높이도 높아져서 가로줄기가 많은 글자가 이전보다 뭉치는 현상이 줄어들었다.

기술적검토 끝난뒤

서명늦어져

意見 엇갈려

원및 대표들이 中共측 회 말대로 9일중 出國하게 될지는 미지수이나 늦어도 10일까지는 송환될것으로 보이며 납치된 여객기도 기술검토와 정비가 끝나는대로 송환된다.

우리측의 孔魯明 외무

제1차 회담보와 沈圖中國民航 충국국장을 수석대표로 한 양측대표단은 7일하오와 8일 상하오에 걸쳐 세차례 정부당국자는 8일하오 4시부터 4시45분까지 열린 3차회담을 끝으로 양측협의를 매듭, 早期송환에 우리측은 국제협약과 국제 합의했다고 밝히고 다만 부관광권을 행사키로 결정했 전체회담을 가진끝에 이같이 납치범 6명에 대 상자에 따라 中共측 송다.

해서는 인도해줄것 우리의 회망에 따라 별도로 中共측은 관할권을 행사키로 결정했 양측은 3차회담까지의 합 中共측이 이들이 탑 표들은 8일 밤과 9일상 오에 걸쳐 문서화 작업에 착수키로

국내재판에 넘기기로 했 승전에 죄를 범하려던 자들이고 납치과정에서 승객에게 危害를 가한 점들을 들어 中共法에 의해 처벌할수도 있도록 넘겨줄것을 희망했으나 우리측은 국제협약과 국제 재판이들이 범했다.

2명의 부상 승무원중 重傷인 1명의 부상 치료를 받게될 것으로 알려졌다. 양측의 견해가 엇갈렸던 납치범 6명의 처리문제에 대해서는 中共측이 이들이 탑

속남아 치료를 받게될 것 서로대표 1명씩을 지명, 문서화작업을 맡겠다. 의내용을 수석대표간에 양측에 문서화작업을 맡겼다. 3차회담에서 양측에 문서화작업을 맡겼다.

중앙일보(1983.5.9)

제2차 본문 활자 교체 완료. 활자를 9% 확대했다고 하나, 가로 2.79mm, 세로 2.03mm로 이전 활자와 크기는 같다. 활자의 확대는 속공간을 키운 것으로 글자의 속공간과 밖공간의 경계가 정사각형에 가깝게 되었고, 민글자의 경우 가로로 넓은 직사각형의 꼴이 되어 있다.

韓半島긴장완화 협의

共측에 촉구할 것

서 가진 회견에서 「北京」적인 것이며 南北韓의 직에 가서 中共 지도자들 절대화가 가장 중요하다 에게 訪韓중 韓國 지도 는 점을 설명하겠다」고 자들과의 회담에서 제 다짐했다.
기錄던 韓半島 평화정착 「호크」수상은 『中共발문 과 관련한 문제들을 광 동안 中共지도자들과의 회 범하게 전달 의향이라』고 담을 통해 韓國은 生動 말하고 「특히 北韓이 제 도 거론할 것이지만 南 의한 3者회담은 비현실 韓은 서로 다른 적이며 밀을만한 국가이 므로 中共은 韓國과 (한

반도긴장완화를 위해) 협 의 기본 입장임을 밝힐 해야한다는 점을 지적하 것」이라고 말했다.
여 「한반도의 평화정착 「호크」수상은 韓濠간의 의 평화정착 방안의 무역불균형 시정문제에 대 건조성 방안의 일환으로 해 『양국간의 무역불균형 4者회담이나 6者회담을 은 『양국간의 무역불균형 경제구조때문에 나타나는 경제구조때문에 나타나는 초기의 일시적 현상』이라

요하다는 것이 濠洲정부 의 평화정착 방안의 北韓직접대화가 가장 중

해 ㅏ ㅜ ㄱ ㅗ 했
해 ㄴ ㄱ ㄱ ㅌ 된
李振鎣문공장관에게 7
슐斗煥대통령에게 급년도
주요업무계획을 보고하는
가운데 청소년의 건전한
을 대 ㅇ 사 ㅇ 응
ㅏ ㅜ 초 ㄱ

모든 해 ㅏ 濠 와 ㅜ 슐 韓 對 亞 洲 수 고
ㅜ 洲 ㅜ ㅜ ㄷ 濠 시 出
ㅡ ㅜ ㄴ ㅜ

중앙일보(1984.2.6)
제3차 본문 활자 교체 완료. 활자를 17% 확대하여 가로 2.99mm, 세로 2.42mm가 되었다. 이전의 활자가 물리적인 면적을 유지하고 활자를 키운 반면 3차 교체에서는 물리적인 크기를 키웠다. 하지만 낱자와 낱자 사이 공간이 좁아서 오히려 글자가 답답해 보인다.

增面에 대비…읽기쉽…

中央日報의 活字가 增面에 대비하여 오늘부터 대폭 커졌습니다.

새 活字는 몸체면적이 가로 1천분의 1백21인치, 세로 1천분의 1백1·5인치로 현재 쓰고 있는 活字(1천분의 1백18×1천분의 95·3) 보다 훨씬 커졌으며 국내 日刊紙中 가장 큰 크기입니다.

국내 日刊紙中 최대

活字面 四方의 餘白을 좁히고 글자의 字面은 13%가 차지하는 면적을 넓힘으로써 字劃이 커졌습니다.

本社는 애독자 여러분의 視力을 보호하면서도 게재 情報量이 크게 줄지않게 여러가지 醫學·工學的 檢證과 제작실험을 끝냈습니다.

새活字와 旧活字의 크기 비교

舊活字　새 활자

新聞

101.5/1000인치　95.3/1000인치　118/1000인치　121/1000인치

중앙일보(1987.7.13)
제4차 본문 활자 교체 완료. 활자를 13% 확대하여 가로 3.07㎜, 세로 2.67㎜가 되었다. 너비에 비해 높이를 많이 높여서 이전보다 뭉쳐 보이지 않게 되었다. 활자의 변천을 기록한 중앙일보 사사를 보면 '교체 완료'라고 표현하고 있는데, 이는 부분적으로 활자를 개량하고 완료된 시점을 기록한 것으로 보인다.

용도별 한글 활자 변천 얼개

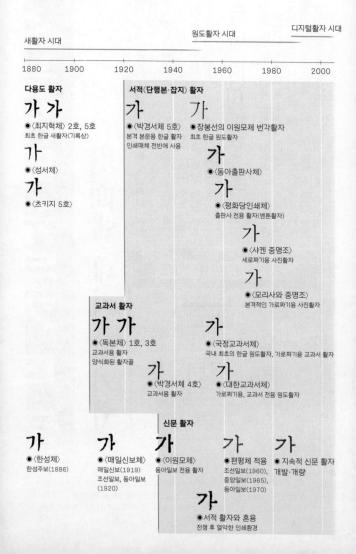

새활자 시대

원도활자 시대

디지털활자 시대

1880 1900 1920 1940 1960 1980 2000

다용도 활자

가 가
● 〈최지혁체〉 2호, 5호
최초 한글 새활자(기록상)

가
● 〈성서체〉

가
● 〈츠키지 5호〉

서적(단행본·잡지) 활자

가
● 〈박경서체 5호〉
본격 본문용 한글 활자
인쇄매체 전반에 사용

가
● 장봉선의 이원모체 번각활자
최초 한글 원도활자

가
● 〈동아출판사체〉

가
● 〈평화당인쇄체〉
출판사 전용 활자(벤톤활자)

가
● 〈샤켄 중명조〉
세로짜기용 사진활자

가
● 〈모리사와 중명조〉
본격적인 가로짜기용 사진활자

교과서 활자

가 가
● 〈독본체〉 1호, 3호
교과서용 활자
양식화된 활자꼴

가
● 〈박경서체 4호〉
교과서용 활자

가
● 〈국정교과서체〉
국내 최초의 한글 원도활자, 가로짜기용 교과서 활자

가
● 〈대한교과서체〉
가로짜기용, 교과서 전용 원도활자

신문 활자

가
● 〈한성체〉
한성주보(1886)

가
● 〈매일신보체〉
매일신보(1919)
조선일보, 동아일보
(1920)

가
● 〈이원모체〉
동아일보 전용 활자

가
● 서적 활자와 혼용
전쟁 후 열악한 인쇄환경

가
● 편평체 적용
조선일보(1960),
중앙일보(1965),
동아일보(1970)

가
● 지속적 신문 활자
개발·개량

전태자모 제작 공정(전태법)

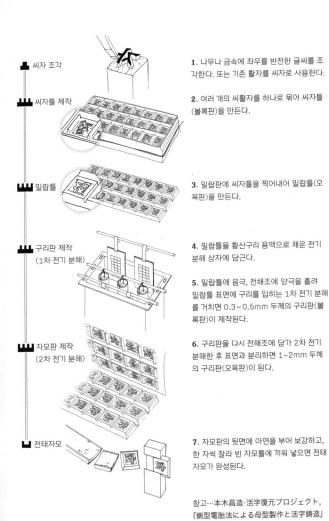

씨자 조각

1. 나무나 금속에 좌우를 반전한 글씨를 조각한다. 또는 기존 활자를 씨자로 사용한다.

씨자틀 제작

2. 여러 개의 씨활자를 하나로 묶어 씨자틀(볼록판)을 만든다.

밀랍틀

3. 밀랍판에 씨자틀을 찍어내어 밀랍틀(오목판)을 만든다.

구리판 제작
(1차 전기 분해)

4. 밀랍틀을 황산구리 용액으로 채운 전기 분해 상자에 담근다.

5. 밀랍틀에 음극, 전해조에 양극을 흘려 밀랍틀 표면에 구리를 입히는 1차 전기 분해를 거치면 0.3~0.5mm 두께의 구리판(볼록판)이 제작된다.

자모판 제작
(2차 전기 분해)

6. 구리판을 다시 전해조에 담가 2차 전기 분해한 후 표면과 분리하면 1~2mm 두께의 구리판(오목판)이 된다.

전태자모

7. 자모판의 뒷면에 아연을 부어 보강하고, 한 자씩 잘라 빈 자모틀에 끼워 넣으면 전태자모가 완성된다.

참고…本木昌造·活字復元プロジェクト,
『蝋型電胎法による母型製作と活字鋳造』

시대별 활자 연표

옛활자 시대(1447~1907)

제작 년도	활자 이름	자본/원도/제작/조각	만든 곳	재질
1447	『석보상절』활자	?	주자소	금속
1715~42, 1811	명조체40포인트목활자	제작: 에티엔 푸르몽, 들라퐁	프랑스왕실인쇄소	나무
〃	명조체24포인트금속활자	제작: 장피에르 아벨레뮈자	〃	금속
1807~	22푸르니에포인트조각활자	제작: 로버트 모리슨, 피터 페링 톰즈	중국 광둥	〃
〃	18푸르니에포인트조각활자	〃	〃	〃
〃	16푸르니에포인트조각활자	〃	〃	〃
1830~34	해서체18포인트분합활자	제작: 들라퐁	〃	〃
〃	명조체16포인트활자	제작: 스타이슬라 줄리앙	〃	〃
〃	명조체24포인트손조각활자	제작: 조슈아 마쉬먼 조각: 벵골인 기술자	인도 벵골 세람푸르	〃
〃	명조체16포인트손조각활자	〃	〃	〃
〃	로슨 주조활자	제작: 존 로슨	〃	〃
1833	〈미화서관 르그랑 분합 3호〉	제작: 마르슬랭 르그랑	프랑스왕실인쇄소	〃
1830년대 후반~	〈미화서관 다이어 1호〉	제작: 새뮤얼 다이어	상하이미화서관	〃
1845	〈미화서관 바이어하우스 분합 2호〉	제작: 아우구스트 바이어하우스	?	〃
1847~50	〈미화서관 콜 4호〉	제작: 새뮤얼 다이어, 알렉산더 스트로나크, 리처드 콜	상하이미화서관	〃
1850	〈미화서관 갬블 2호〉	제작: 윌리엄 갬블	〃	〃
1858	〈재주정리자〉	?	주자소	〃
1861~64	〈미화서관 갬블 5호〉	제작: 윌리엄 갬블	상하이미화서관	〃

형태, 크기	용도	본문 내 용례/특징	쪽
훈민정음체 계열	서적	『석보상절』(1447년경)/최초의 한글 활자	025
명조체, 40pt	성서	『중국의 명상』(1737), 『중국어 문전』(1742), 『한자서역』(1813), 『왕실 인쇄소 활자 견본』(1845)/유럽 국책사업으로 제작된 최초의 한자 활자	180
명조체, 24pt	〃	『한문계몽』(1822), 『왕실 인쇄소 활자 견본』(1845)/들라퐁의 목활자를 바탕으로 보충	181
명조체, 22푸르니에pt	〃	중영사전 제1부 『자전』 제1권(1815), 제2권, 제3권(1823)/런던전도회 로버트 모리슨의 중영사전 편찬을 위해 제작	186
명조체, 18푸르니에pt	〃	중영사전 제2부 『오차운부』 제1권(1819), 제2권(1820)	184
명조체, 16푸르니에pt	〃	중영사전 제3부 『English and Chinese』(1822)	185
명조체, 18pt	〃	『왕실 인쇄소 활자 견본』(1845)	179
명조체, 16pt	〃	〃	〃
명조체, 24pt	〃	마쉬먼의 번역 성서, 『중국언법』(1814)/개신교 집단이 제작한 최초의 금속활자, 영국 개신교도 미션트리오의 선교용으로 제작.	183
명조체, 16pt	〃	〃	〃
명조체	〃	『중국언법』(1814)/존 로손의 펀치자모로 주조	〃
명조체, 16pt	〃	『신각취진한활자』(1859), 『야소강세전』(1870)의 판심제/한자의 변, 방, 관, 각을 조합하는 분합활자. 펀치법으로 제조	192
명조체, 24pt	〃	〈미화서관 1호〉(1849)/명조체가 동아시아 대표 한자 활자체가 된 계기. 펀치법으로 주조	187
해서체, 22pt	〃	『야소강세전』(1870)/별칭 베를린 폰트, 펀치모형 3종 사용 (분합형, 완성형, 'perpendiculars'). 한자의 변과 방을 조합하는 방식. 해서체와 같이 오른쪽 위로 살짝 들려 있는 구조	192
명조체, 13.5pt	〃	〈미화서관 4호〉(1850), 『마태복음주석』(1870), 『성서연의』(1874)/당시 활자 중 가장 작은 크기였음에도 완성도가 높으며, 1864년 이후 미화서관에서 사용한 것으로 알려짐	188 194
명조체, 22pt	〃	『야소강세전』(1870), 『마태복음주석』(1874)/높은 사용 빈도. 일본에 전해져 오늘날 한자 명조체로 이어짐. 전태법으로 제작.	193 194
	서적	『신정심상소학』 권3(1896)/옛활자 시대의 마지막 금속활자	026
명조체, 11pt	〃	『마태복음주석』(1874), 『신약전서』(1864), 『신약전서』(1866)/전태법으로 한자 활자의 소형화에 공헌	194

옛활자 시대(1447~1907)

제작 년도	활자 이름	자본/원도/제작/조각	만든 곳	재질
미상	〈미화서관 6호〉	미상(리처드 콜 추정)	?	금속
1870~72	모토키 명조체한자활자	제작: 모토키 쇼죠	신마치활판소, 신주쿠활자제조소	나무 (초호), 금속
미상	청조체4호한자활자	?	?	금속
〃	해서체4호한자활자	?	?	〃
〃	해서체5호한자활자	?	?	〃
1907	〈시헌력자〉	?	관상감	나무

새활자 시대(1880~1950 초)

제작 년도	활자 이름	자본/원도/제작/조각	만든 곳	재질
1880 이전	〈츠키지 3호〉(성서체)	자본: 이응찬 조각: 서상륜	히라노활판제조소	금속
1880	〈츠키지 2호〉(최지혁체 2호)	자본: 최지혁	〃	〃
〃	〈최지혁체 5호〉	자본: 최지혁	〃	〃
〃	〈츠키지 5호〉	?	〃	〃

형태, 크기	용도	본문 내 용례/특징	쪽
명조체	성서	『마태복음주석』(1874), 『신약전서』(1864), 『신약전서』(1866), 『마태전복음서』(1850)/제작 시기, 제작자, 제작법 미상 (펀치법으로 추정)	194
명조체, 초호, 1~5호, 7호	〃	『키요신주쿠여담초편1』(1872)수록 키요신주쿠활자제조소의 활자 견본(6크기, 8종), 신문·잡지(1872.10)수록 '키요신주제조 활자목록'(7크기, 8종)/1869년 모토키 쇼조가 윌리엄 갬블에게 전태법을 전수받아 제작. 초호는 목활자, 3호는 명조체, 해서체, 행서체 3종. 상당수가 상하이미화서관의 활자를 복제한 것.	196
청조체, 4호	교과서	일제강점기 교과서 목차	156
해서체, 4호	〃	일제강점기 고학년 교과서 상단 주석	153
해서체, 5호	〃	일제강점기 교과서 면주, 쪽번호	156
	서적	『명시력』/마지막 옛활자 제작방식 목활자	027

형태, 크기	용도	본문 내 용례/특징	쪽	쪽
3호	인쇄물 전반	'조선문자 서체견본'『JAPANESE, CHINESE and COREAN CHARACTERS』(1903), 『신제견본』(1888), 『교린수지』(1881), 『예수성교문답』『예수성교요령』(1881), 『예수성교 누가복음젼서』, 『예수성교요한복음전서』(1882)/1881년 7월 만주로 납품. 일반 인쇄물의 목차, 소제목 등 강조용으로 사용.	114 119 144	
해서체, 2호	〃	『텬쥬셩교공과』(1881), 『신명초행』(1882) 등 초기 천주교 서적, 『JAPANESE, CHINESE and COREAN CHARACTERS』(1903), 고학년용 교과서(1940년대까지), 1920년대 이후 인쇄물 전반에 쓰임/〈최지혁체〉 중간 활자. 기록상 최초의 한글 새활자. 1886년 국내 반입(추정).	069 114 137 138 140 153	
해서체, 5호	〃	『한불ᄌ뎐』(1880), 『한어문뎐』(1881), 『한영자뎐』, 『신약젼서』/〈최지혁체〉 작은 활자. 기록상 최초의 한글 새활자. 가로짜기용 비례폭 활자.	133 ~136 140	
해서체, 5호	〃	『JAPANESE, CHINESE and COREAN CHARACTERS』(1903), 『부다무가사』(1909)/2호의 한자음 표기, 본문 주석 등 작은 글씨용. 20세기 초·중기 본문 전용화. 〈츠키지 4호〉와의 관련성 추측.	115 120 125	

새활자 시대(1880~1950 초)

제작 년도	활자 이름	자본/원도/제작/조각	만든 곳	재질
1880(추정)	〈한불자뎐 네 글자〉	?	히라노활판제조소 (추정)	나무 (추정)
〃	〈성경직해 큰 활자〉	?	〃	미상
1884 이전 (추정)	〈츠키지 4호〉(한성체)	조각: 타케구치 쇼타로	히라노활판제조소	금속
1896 이전	〈슈에이샤 5호〉(5호조선자)	?	슈에이샤, 츠키지 활판제조소(추정)	〃
1890년대	〈아오야마 2호〉	?	아오야마진행당	〃
1909 이전	〈독본체 1호〉	?	?	〃
〃	〈독본체 3호〉	?	?	〃
1910 이전	〈한자음독용 6호〉	?	?	〃
〃	〈매일신보체〉	?	?	〃
1920년경	조선일보 궁서체활자	자본: 모(某)씨 부인	?	〃
1933	〈이원모체〉	자본: 이원모 조각: 바바 마사키치	이와타모형제조소	〃
1930년대	〈박경서체 4호〉	자본, 조각: 박경서	초전활판제조소	〃
1920년대 (추정)	〈박경서체 5호〉	〃	〃	〃
〃	〈초전 5호〉	자본, 조각: 박경서(추정)	〃	〃

형태, 크기	용도	본문 내 용례/특징	쪽	쪽
해서체, 9pt	서적	『한불ㅈ뎐』 표제지/〈최지혁체〉 큰 활자로 추정. 네 글자만 조각한 조합식 목활자(추정).	140	
해서체, 9pt	성서	『성경직해』(1892)/〈최지혁체〉 큰 활자로 추정	141	
해서체, 4호	〃	『신약마가젼복음셔언해』(1885), 『메이지대전』(1885), 한성주보(1886), 『신제견본』(1888), 독립신문(1895), 『JAPANESE, CHINESE and COREAN CHARACTERS』(1903), 『부다무가사』(1909), 교과서(1940년대 까지) 등 신문, 인쇄물 전반에 쓰임. 주로 〈츠키지 5호〉와 병용	068, 115, 125, 162,	090, 119, 148, 164
해서체+돋움, 5호	서적	『활판견본첩 미완』(1896), 20세기 중반까지 일본 광고물에 사용, 국내 용례 없음/일본에서의 한글 활자 수요를 보여주는 자료.	122	
해서체, 2호	〃	『부다무가사』(1909), 『활판총람』(1933)/일본에서 20세기 중반까지 판매·사용. 국내 용례 거의 없음.	124	
1호	교과서	『보통학교 국어독본』(1909), 『보통학교 조선어독본』 권1(1923)/교과서 본문 전용서체. 〈독본체 3호〉와 자족을 이룸.	148 151	
3호	〃	『보통학교 조선어독본』 권1(1923)/1, 3호 병용. 요점정리, 복습표기에 사용. 〈독본체 1호〉 이후 제작.	069 150	
6호	〃	1910년 이전부터 학부의 교과서, 신문, 잡지에 사용/4호(목차)의 한자음독용	155	
청조체, 약 9pt	신문	초기 조선, 동아일보/세로짜기를 의식한 납작한 활자꼴. 글줄 흐름 불안정. 이후 8pt 활자와 자족으로 사용 (호 규격 활자와 pt규격 활자 섞어짜기의 증거)	091, 167,	096, 168
궁서체	〃	조선일보(1922~23년경)/조선일보의 잡지, 간행물에 사용. 이후 〈매일신보체〉를 개량해서 사용. 세로짜기용 활자	092	
순명조체, 7pt		동아일보(1933.1.2) 발표. 전 지면에 사용(1933.4.1)/6·25 당시 북한에서 가져가 〈로동신문체〉제작. 순명조의 원형.	095 096 171	
4호	교과서	『한글정보』 4호(1993.2), 『한글 풀어쓰기 교본』(1989)에 수록	040 070	
바탕체, 5호	인쇄물 전반	『한글정보』 4호 수록 『초전활판제조소 견본집』, 동아일보(1980. 8.8)/조선일보(1938.4.1)에 등장. 현대 본문 활자체의 원형.	050 173	
〃	서적	『5호 조선문 활자견본장』, 『고어독본』(1947), 『한국문자 2,600자 표』(이와타모형제조소 활자 견본집)/〈박경서 5호〉와 유사. 분합식 '마춤자' 427자 포함.	128 130	

원도활자 시대(1948~1990초)

제작 년도	활자 이름	자본/원도/제작/조각	만든 곳	재질
1930년대 (추정)	백학성 추정 활자	원도: 백학성(추정)	미상	
1948~50	장봉선의 이원모체번각활자	제작: 장봉선	장타이프사(토쿄)	금속
1950	장봉선의 박경서체번각활자	원도: 박경서, 장봉선, 모리사와 노부오, 이시이 모키치	샤켄	사진
1954 이전	〈국정교과서체〉	원도: 박정래(최정순) 제작: 이임풍	대한문교서적	금속
1955~57	〈동아출판사체〉	원도: 최정호	〃	〃
1958~74	〈대한교과서체〉	제작: 1차-조종환, 김정식 2차-김홍한, 김영순, 오희순 3차-오희순, 박청수	대한교과서	〃
미상	〈민중서관체〉	미상	민중서관	〃
1958	〈평화당인쇄체〉	원도: 박정래(최정순)	평화당인쇄	〃
1958~59 (추정)	〈삼화인쇄체〉	원도: 최정호	삼화인쇄	〃
1959~60 (추정)	〈보진재체〉	〃	장타이프사(서울)	〃
1960~92	조선일보 편평체활자	원도: 조정수, 박정래 (최정순), 이남흥, 정현조	이와타모형제조소	
1969	〈샤켄 중명조〉	원도: 최정호	샤켄	사진
1971	〈모리사와 중명조〉	〃	모리사와	〃

형태, 크기	용도	본문 내 용례/특징	쪽
명조체	서적	『조선말큰사전』(1949), 『한글글꼴용어사전』(2000), 초전활판제조소 견본집	040
순명조체, 4호	신문, 교과서	복음신문, 청년시보, 6·25때 재일 미군 한글학교 한글교재용 공판활자/최초의 한글 조각자모활자(벤톤활자). 〈이원모체〉를 50×50mm 크기로 확대한 원도로 제작	029
명조체, 돋움체, 5호	신문	복음신문/최초의 한글 사진활자. 〈박경서체 5호〉를 확대한 원도로 제작하여 샤켄의 이시이 모키치의 수정을 거쳐 출시. 1953년 대한문교서적(주)에 판매한 MC2형 사진식자기에 포함	030
명조체, 돋움체	교과서	국정교과서/〈박경서체〉를 바탕으로 만든 국내 최초의 한글 원도활자. 조각자모활자(벤톤활자). 이후 가로짜기용으로 개량	081 082 086
명조체, 6, 7pt	서적	『국어새사전』(1958), 『새백과사전』(1959)/대한문교서적(주)의 벤톤자모조각기로 제작. 이후 5차에 걸쳐 개량	055
명조체, 돋움체, 순명조체	〃	17년간 3차에 걸쳐 개각. 세로짜기용에서 가로짜기용으로 개량. 조각자모활자	087
	〃	『민중서관 단편집 하』(1959)/분합식 조각자모활자	052
명조체, 돋움체	〃	『세계의 인간상』(1963), 「뿌리깊은 나무」(1979.5)/출판사 전용 사진활자. 가로짜기 시 글자 높낮이의 변화가 큼	056 057
명조체, 8, 9pt	〃	『국보도감』(1957), 『한국동물도감 조류』(1962), 『법창에서의 사색』(1967), 『집념의 반백년』(1983)/가로짜기용. 크기별로 원도를 보정함	059 ~062
명조체	〃	『여명의 동서음악』(1974)/가로짜기용. 이후 개발된 〈모리사와 중명조〉와 신명의 〈신신명조〉와 비슷한 표정	063
편평체	신문	조정수(1960), 박정래(1968), 이남흥(1981~92, 4차에 걸쳐 개량). 3차부터 가로짜기용 장치. 한글에 맞춰 한자 활자 개발	098
명조체	인쇄물 전반	손글씨의 특성이 강함. 세로짜기에서 글줄 흐름이 좋음	065
명조체	〃	가로짜기에서 글줄 흐름이 좋음	〃

참고 문헌, 도판 정보

「근대 한글 활자의 디자인」……이용제

참고 문헌·웹사이트

* 경향신문사사 편찬위원회, 『경향신문 40년사』, 경향신문사, 1986
* 국정교과서주식회사 35년사 편찬위원회, 『국정교과서주식회사 35년사』, 국정교과서주식회사, 1987
* 노은유, 「최정호 한글꼴의 형태적 특징과 계보 연구」, 홍익대학교, 2011
* 대한교과서주식회사(편), 『대한교과서 60년사』, 대한교과서주식회사, 2008
* 대한인쇄문화협회, 『대한인쇄문화협회50년사: 1948~1998』, 대한인쇄문화협회, 1999
* 대한출판문화협회, 『조선 활자 책 특별전』, 대한출판문화협회, 2013
* 동아일보사, 『동아일보사사』, 조선일보사, 1970
* 서울신문사사편찬위원회, 『서울신문 50년사』, 서울신문사, 1995
* 이종국, 『대한교과서사: 1948~1983』, 대한교과서주식회사, 1988
* 이종국, 『대한교과서사: 1948~1998』, 대한교과서주식회사, 1998
* 이종국, 『한국의 교과서』, 대한교과서주식회사, 1991
* 이종국, 『한국의 교과서상』, 일진사, 2005
* 이종국, 『한국의 교과서 변천사』, 대한교과서주식회사, 2008
* 이해창, 『한국신문사연구』, 성문각, 1971
* 장봉선, 「한글과 사진식자기」, 『인쇄계』 5호, 1970.5
* 장봉선, 「한글 문자문화의 발전사2」, 『인쇄계』 326호, 2001.12
* 장봉선, 『한글 풀어쓰기 교본』, 한풀문화사, 1989
* 장봉선, 「한글 110년 인쇄 발전사/한글 원도편」, 『한글정보』 3호, 1993.1
* 장봉선, 「한글 110년 인쇄 발전사/사진 식자기편」, 『한글정보』 4호, 1993.2
* 조선일보사, 『조선일보 50년사』, 조선일보사, 1970
* 조선일보사, 『신문인쇄기술』, 조선일보사, 1976
* 조선일보 80년사사편찬실, 『조선일보 80년사』, 조선일보사, 2000
* 조성출, 『한국인쇄출판백년』, 보진재, 1997
* 조의환, 「가로짜기 신문 활자 개발에 관한 연구」, 한양대학교, 2001
* 중앙일보사사 편찬위원회, 『중앙일보 30년사』, 중앙일보사, 1995
* 한국교과서연구재단, 「한국 편수사 연구 1」, 한국교과서연구재단, 2000
* 한국교과서연구재단, 「한국 편수사 연구 2」, 한국교과서연구재단, 2001
* 한국교과서연구재단, 「한국의 검인정 교과서 변천에 관한 연구」, 한국교과서연구재단, 2002~2003
* 한국교과서연구재단, 「한국 교과서의 현상 분석 및 개선 방안 연구」, 한국교과서연구재단, 2004

- 한국신문협회, 『68 한국신문연감』, 한국신문협회, 1968
- 한국언론연구원, 『신문 가로짜기』, 한국언론연구원, 1989
- 한국인쇄대감편집위원, 『한국인쇄대감』, 대한인쇄공업협동조합연합회, 1969
- 한국일보사십년사편찬위원회, 『한국일보 40년사』, 한국일보사, 1994
- 한국일보사사 편찬위원회, 『한국일보 20년』, 평화당인쇄주식회사, 1974
- 한국출판연구소, 『한글 글자꼴 기초연구』, 한국출판연구소, 1990
- 한국타이포그라피학회, 『타이포그래피사전』, 안그라픽스, 2012
- 네이버 뉴스라이브러리 newslibrary.naver.com

도판 정보

1. 일러스트레이션: 이은비
2. 디자인: 심우진
3. 해인사 팔만대장경판, 문화재청 www.cha.go.kr／임진자 활판, 천혜봉, 『한국전적인쇄사』, 범우사, 2001
4. 교과서박물관 소장
5. 파주 활판공방 소장
6. 〈Hiragino Mincho Pro w3〉, 〈SM순명조pro〉, 〈Kaiti TC〉, 〈SM3신명조03〉
7, 50. 김진평, 「한글 활자체 변천의 사적 연구」, 『한글 글자꼴 기초연구』, 한국출판연구소, 1990
8. 『석보상절』(釋譜詳節), 1447년경, 동국대학교 도서관 소장
9. 『신정심상소학』(新訂尋常小學) 권3, 학부 편집국, 1896, 대한출판문화협회 소장
10. 세종대왕기념사업회 소장
11. 장봉선, 「한글정보」 4호, 1993.1, 국립중앙도서관 소장
12~14. 교과서박물관 소장
15. 파주 활판공방 소장
16. 활자공간 소장
17~19. 파주 활판공방 소장
20. 교과서박물관 소장
21. 드리거(driger), 폰트랩 스튜디오(fontlab studio)
22. 폰트랩 스튜디오(fontlab studio)
23. 세종대왕기념사업회 한국글꼴개발원, 『한글글꼴용어사전』, 2000
24. 장봉선, 「한글정보」 4호, 1993.2, 국립중앙도서관 소장
25. 조선어학회, 『조선말큰사전』, 을유문화사, 1949, 활자공간 소장
26. 장봉선, 「한글정보」 창간호, 1992.9, 국립중앙도서관 소장
27. 파주 활판공방 소장
28. 안상수 소장
29. 장봉선, 「한글정보」 4호, 1993.2, 국립중앙도서관 소장

30. 민중서관, 『단편집 하』, 1959, 활자공간 소장

31. 김두봉, 『깁더 조선말본』, 회동서관, 1934, 범우사 소장

32. 국어국문학회 편, 『국어새사전』, 동아출판사, 1958, 활자공간 소장

33. 이인영 외 역, 『세계의 인간상』 10권, 신구문화사, 1963, 활자공간 소장

한창기, 『뿌리깊은 나무』, 한국브리태니커회사, 1979. 5, 활자공간 소장

34. 국립박물관 편, 『국보도감』, 문교부, 1957, 활자공간 소장

강연선, 『한국동물도감 조류』, 문교부, 1962, 활자공간 소장

한성수, 『법창에서의 사색』, 삼화출판사, 1967, 활자공간 소장

정형식, 『집념의 반백년』, 일양약품공업주식회사, 1983

35. 장사훈, 『여명의 동서음악』, 보진재, 1974, 활자공간 소장

36. 〈SM3중명조〉, 〈SM3신신명조03〉

37. 세종대왕기념사업회 소장

38. 조선어학회, 『한글 첫 걸음』, 군정청 학무국, 1945, 교과서박물관 소장

39, 40. 문교부, 『과학공부 4-1』, 조선서적인쇄주식회사, 1949, 활자공간 소장

41. 장봉선, 『한글정보』 4호, 1993.2, 국립중앙도서관 소장

42. 조선어학회, 『초등공민』, 조선서적인쇄주식회사, 1946, 교과서박물관 소장

사범대학부속성동국민학교연구부, 『사회생활부 5-1』, 조선교육연구회, 1947, 교과서박물관 소장

조선어학회, 『중등국어교본 3학년』, 조선교학도서주식회사, 1947, 교과서박물관 소장

장지영, 『가려뽑은 옛글』, 정음사, 1951, 교과서박물관 소장

문교부, 『여러곳의 생활 3-2』, 대한교과서주식회사, 1952, 교과서박물관 소장

문교부, 『사회생활 4-2』, 대한교과서주식회사, 1953, 교과서박물관 소장

문교부, 『사회생활 5-2』, 대한문교서적주식회사, 1954, 교과서박물관 소장

문교부, 『중학국어 2-1』, 대한교과서주식회사 1954, 교과서박물관 소장

문교부, 『중학국어 1-2』, 대한교과서주식회사, 1955, 교과서박물관 소장

문교부, 『도덕 2-2』, 대한서적공사주식회사, 1960, 교과서박물관 소장

43. 문교부, 『사회생활 3-2』, 대한교과서주식회사, 1955, 교과서박물관 소장

44. 문교부, 『자연 4-1』, 국정교과서주식회사, 1965, 활자공간 소장

45. 문교부, 『여러곳의 생활 3-2』, 대한교과서주식회사, 1952, 교과서박물관 소장

46. 이종국, 『대한교과서사: 1948~1998』, 대한교과서주식회사, 1998, 활자공간 소장

47. 한성주보(漢城周報), 1886, 범우사 소장

48. 중외일보, 1929.10.22, 활자공간 소장

49. 『삼국지』 상, 1920년경, 대한출판문화협회 소장

51. 동아일보, 1929.8.7, 동아일보 소장

52. 동아일보, 1933.1.2, 동아일보 소장

53. 동아일보, 1928.8.1, 활자공간 소장

54. 동아일보, 1933.4.1, 동아일보 소장

55. 경향신문, 1982.9.6, 네이버 뉴스라이브러리
56. 조선일보, 1969.10.4, 조선일보 소장
57. 매일신보, 1940.7.26/중외일보, 1929.10.22, 활자공간 소장
58. 인선왕후 글씨, 1650년경, 한국정신문화연구원 소장/작자 미상, 『재생연전』 52권, 연대 미상, 한국정신문화연구원 소장/작자 미상, 『빙빙전』 2권, 연대 미상, 한국정신문화연구원 소장/『삼국지』 상, 1920년경, 대한출판문화협회 소장

「새활자 시대의 활자 제작과 유통」……박지훈

참고 문헌·웹사이트

- 板倉雅宣, 『活版印刷発達史 東京築地活版製造所の果たした役割』, 財団法人 印刷朝陽会, 2006
- 片塩二郎, 『秀英体研究』, 大日本印刷, 2004
- 小宮山博史, 『日本語活字ものがたり』, 誠文堂新光社, 2009
- 小宮山博史 外, 『活字印刷の文化史』, 勉誠出版, 2009
- 後藤吉郎, 小宮山博史, 山口信博, 『レタリング・タイポグラフィ』, 武蔵野美術大学出版局, 2002
- 府川充男, 『聚珍録』, 三省堂, 2005
- 劉賢國, 『韓国最初活版書「文光書院」中国におけるその動向』, 日本デザイン学会, 2009
- 板倉雅宣, 『教科書体変遷史』, 朗文堂, 2003
- 印刷史研究会, 『本と活字の歴史事典』, 柏書房, 2000
- 編纂委員会, 『日本の近代活字―本木昌造とその周辺』, 近代印刷活字文化保存会, 2005
- 가톨릭신문, 1986.3.2
- 경향신문, 1975.2.8
- 동아일보, 1980.8.8, 1981.12.3, 1982.1.28, 1987.6.27
- 박지훈, 「새활자 시대 초기의 한글 활자에 대한 연구」, 2011
- 유선영 外, 『한국의 미디어 사회문화사』, 한국언론재단, 2007
- 차배근 外, 『우리 신문 100년』, 현암사, 2001
- 한국학문헌연구소, 『한국개화기교과서총서』, 아세아문화사, 1977
- 한원영, 『한국신문사전사』, 푸른사상, 2008
- 구글 북스 books.google.co.jp
- 근대 한일 외교자료 siminlib.koreanhistory.or.kr/dirservice/listSMLMain.do
- 대한 인쇄 문화협회 www.print.or.kr
- 디지털 한글 박물관 www.hangeulmuseum.org
- 인터넷 아카이브 www.archive.org/stream
- 프랑스 국립 도서관 전자도서관 gallica.bnf.fr

도판 정보

59. 김진평, 「한글 활자체 변천의 사적 연구」, 『한글 글자꼴 기초연구』, 한국출판연구소, 1990

60. 『JAPANESE, CHINESE and COREAN CHARACTERS』, 츠키지활판제조소, 1903, 카타시오 지로 소장

61. 『신제견본』(新製見本), 츠키지활판제조소, 1888, 인쇄도서관 소장

62. 『활판견본첩 미완』(活字見本帖 未完), 슈에이샤, 1896(추정), 인쇄도서관 소장

63, 64. 『부다무가사』(富多無可思), 아오야마진행당, 1909, 인쇄도서관 소장

65, 66. 『5호조선문활자견본장』(五號朝鮮文活字見本帳), 초전활판제조소, 발간 연도 미상, 인쇄도서 관 소장

67. 『한국문자 2,600자 표』, 이와타모형제조소, 발간 연도 미상, 박지훈 소장

68, 70. Félix Clair Ridel, 『한불ᄌ뎐』(韓佛字典), L'Écho du Japon, 1880, 범우사 소장

69, 71. Félix Clair Ridel, Eugene Jean George Coste, 『한어문전』(韓語文典), L'Écho du Japon, 1881, books.google.co.jp

72. 『텬쥬셩교공과』(天主聖教功課), 백요왕 감준, 셩셔활판소, 1887, 디지털 한글 박물관 소장

73. Antonius Daveluy 역, 『텬쥬셩교예규』(天主聖教禮規), 셩셔활판소, 1887, 대한출판문화협회 소장

74. Félix Clair Ridel, 『한불ᄌ뎐』(韓佛字典), L'Écho du Japon, 1880, books.google.co.jp

75. 『셩경직해』, 민아오스딩(閔 austin) 감준, 1892, 디지털 한글 박물관 소장

76. 아메노모리 호슈(雨森芳州), 호사코 시게카츠(寶迫繁勝) 『교린수지』(交隣須知), 재조선국부산항 일본영사관, 1881년, 부산광역시립시민도서관 디지털고문실 소장

77. 〈モリサワ教科書ICA R〉

78, 80, 81, 84. 『보통학교 조선어독본』 권1, 조선총독부, 1923, 박지훈 소장

79. 한국학문헌연구소, 『한국개화기교과서총서』, 아세아문화사, 1977

82. 조선총독부, 『보통학교 조선어독본』 권6, 조선총독부, 1935, 박지훈 소장

83. 조선총독부, 『보통학교 조선어독본』 권5 정오표, 조선총독부, 1934, 박지훈 소장

85. 한성주보, 1886, 범우사 소장

86. 독립신문, 1896.12.1, 한국언론진흥재단 소장

87. 이노 츄우코우(猪野中行) 외, 『메이지자전』(明治字典) 2권, 타이세이칸(大成館), 1885, 박지훈 소장

88. 동아일보, 1920.7.4, 네이버 뉴스라이브러리

89, 90. 조선어학회, 『조선어 표준말 모음』, 조선어학회, 1945, 박지훈 소장

91. 동아일보, 1933.1.2 석간, 활자공간 소장

92. 동아일보, 1938.9.20 석간, 활자공간 소장

93. 정태진, 『고어독본』(古語讀本), 연학사, 1947, 박지훈 소장

94. M. De Guignes, 『한자서역』(漢字西譯, Dictionnaire chinois, français et latin), 프랑스왕실 인쇄소, 1813, gallica.bnf.fr

95. Jean-Pierre Abel-Rémusat, 『한문계몽』(漢文啓蒙, Éléments de la grammaire chinoise), 프랑스왕실인쇄소, 1822, gallica.bnf.fr

96. Joshua Marshman, 『중국언법』(中國言法, Clavis sinica, or Elements of Chinese Grammar), Serampore Mission Press, 1814, books.google.co.jp

97. Robert Morrison, 중영사전 제2부 『오차운부』 제2권(五車韻府, Chinese and English arranged alphabetically), Serampore Mission Press, 1820, books.google.co.jp

98. Robert Morrison, 중영사전 제3부 『English and Chinese』, Serampore Mission Press, 1820, books.google.co.jp

99. 『성서연의』(聖書衍義), 상하이미화서관, 1874, 박지훈 소장

100. 『야소강세전』(耶穌降世傳), 상하이미화서관, 1870, 박지훈 소장

101. 『마태복음주석』(馬太福音註釋), 상하이미화서관, 1874, 박지훈 소장

102. 후카와 미츠오(府川充男), 『취진록』(聚珍錄), 산세이도(三省堂), 2005, 박지훈 소장

부록 참고 문헌, 도판·표 정보

- 〈대한교과서체〉의 주요 개각 내용 —— 글: 이용제∥편집·디자인: 심우진, 이은비∥출처: 이종국, 『대한교과서사: 1948~1998』, 대한교과서주식회사, 1998, 활자공간 소장／〈대한교과서체〉 원도, 교과서박물관 소장

- 서적(단행본·잡지) 활자 집자표 —— 자료 수집·정리: 이용제, 강미연∥편집·디자인: 심우진, 이은비∥출처: 초전활판제조소, '활자견본집', 연도 미상／조선어학회, 『조선말큰사전』, 을유문화사, 1945／한창기, 『뿌리깊은 나무』, 한국브리태니커회사, 1979.5／국어국문학회, 『국어새사전』, 동아출판사, 1958／한성수, 『법창에서의 사색』, 삼화출판사, 1967／정형식, 『집념의 반백년』, 일양약품공업주식회사, 1983／장사훈, 『여명의 동서음악』, 보진재, 1974／박종화 외 4명, 한국문학전집 31 『단편집』 하권, 민중서관공무국, 1960, 이상 활자공간 소장

- 신문 활자 집자표 —— 자료 수집·정리: 이용제, 강미연∥편집·디자인: 심우진, 이은비∥출처: 조선일보(1961.1.1, 1981.8.25, 1982.4.10, 1986.5.21), 동아일보(1929.8.7, 1933.4.1, 1952.2.6, 1970.3.21, 1970.3.23, 1980.12.15, 1984.4.2), 중앙일보(1965.9.22, 1980.7.8, 1983.5.9, 1984.2.6, 1987.7.13), 이상 활자공간 소장

- 용도별 한글 활자 변천 얼개 —— 자료 수집·정리: 이용제, 강미연∥편집·디자인: 심우진, 이은비∥출처: 이 책의 본문·부록

- 전태자모 제작 공정(전태법) —— 디자인: 심우진∥일러스트레이션: 이은비∥참고: 本木昌造·活字復元プロジェクト, 『蝋型電胎法による母型製作と活字鋳造』, http://www.nagasaki-pia.org/cgi-bin/datahokanko/img/3.pdf

- 시대별 활자 연표 —— 편집·디자인: 심우진, 이은비

그 쌔 독갑이들 이
몰녀와서、
주미 잇게 듯드니、
괴슈 독갑이 가
그 노인 에게
그런 조흔 소리 가
어디서 나오느냐고
물엇소。

〈말배움본체〉
개화기 보통학교 교과서에 사용한 독본체를 바탕으로 삼음
ⓒ김호정 dotori0809@gmail.com

널 내어보내고 친정집을 그리워하는

네 얼굴을 생각하고 앉아 있다.

나는 병세가 차츰 나아가니 걱정 마라.

정일이는 할머님 곁을 떠나기 서러워했다 하니

더 어여쁘다. 마음이 어지러워 이만 적는다.

오월 보름날 부

〈사슴체〉
조선 말기 서간문 글씨체를 바탕으로 삼음
ⓒ김보라 viollaph@gmail.com

다람쥐에게 얻어맞은 날짐승들

숲 속에 다람쥐가
살고 있었읍니다
다람쥐는 부지런히 먹이를
모아 두었읍니다
날짐승들은 먹이가
떨어졌읍니다
꿩이 다람쥐를 찾아갔읍니다
얘 다람쥐야 내가 왔다
먹이를 좀 가져와
다람쥐는 화가 났읍니다
다람쥐는 꿩의 볼을
때렸읍니다
꿩의 볼에는
지금도 얻어맞은 자국이
남아있읍니다

〈다시교과서체〉
대한교과서체 3차 개각 활자를 바탕으로 삼음
ⓒ 권진희 naoe4546@gmail.com

조웅은 출전하여 천자와
충신들을 구한 뒤, 팔십만
대군을 이끌고 위국으로 향한다.
이후, 조웅은 위왕에 봉해져
부귀영화를 누린다.

〈됴웅체〉
조선 말기 방각본 『조웅전』의 글자체를 바탕으로 삼음
ⓒ하형원 gmimibr@gmail.com

활자 흔적──근대 한글 활자의 발자취

초판 1쇄 인쇄···2015년 7월 22일 **발행**···2015년 7월 28일

지은이···이용제, 박지훈

편집···심우진, 이은비 **도판 정리**···강미연 **교정**···이은비, 성예은

디자인···심우진 **일러스트레이션**···이은비

펴낸이···심우진

펴낸곳···도서출판 물고기 **출판등록**···2012년 1월 4일 제2013-000067호

주소···서울 마포구 독막로 33-1, 4층

이메일···one@simwujin.com **전화**···02-336-6909 **팩스**···02-6081-3000

인쇄···상지사피앤비 031-955-3636 **배본**···북새통 02-338-7270

표지 용지···한국제지 아르떼 내추럴 화이트 210g/m²

본문 용지···전주페이퍼 그린라이트 70g/m²

사용 활자···SM3신명조, SM3견출명조, 아리따돋움, Adobe Garamond, Nitti Grotesk 등

ISBN 979-11-950404-1-4 02650 : ₩18000
이 책의 국립중앙도서관 출판예정도서목록(CIP)은
서지정보유통지원시스템 홈페이지(http://seoji.nl.go.kr)와
국가자료공동목록시스템(http://www.nl.go.kr/kolisnet)에서 이용하실 수 있습니다.
(CIP제어번호: CIP2013007156)

이 책은 한국출판문화산업진흥원의 2015년 〈우수 출판콘텐츠 제작 지원〉 선정작입니다.